田玉彬 著

洛神赋图

曹植的爱情

河南美术出版社

·郑州·

总 序

读懂中国画，
让美的种子播撒中国大地

河南美术出版社策划出版"读懂中国画"丛书，我深感高兴，这是兼及加强美育与传播优秀传统文化的重要举措，在图书策划出版上体现了鲜明的时代定位和新颖的创意。

这些年来，美育成为社会的文化热点。经济社会的发展和物质生活水平的提高，使人们更加向往精神世界的丰富，在对美好生活的追求中，对美的需求日益增长，因此，加强美育，以更多方式使学校美育、社会美育、家庭美育的水平都得到提高，需要综合施策，开辟新途。策划出版好具有美育意义的图书，特别是打造美育精品图书，便是将美育落到实处的行动。这套丛书面向普通读者，以传统文化为依托，以美育精神为内核，带领读者走近中国画艺术的堂奥，走入中国画经典的深处，让人在欣赏艺术的过程中领会美的创造、感受美的魅力、得到美的熏陶，这是以美育人、以文化人、以美培元的有效方式。

美育思想始终流淌在中华五千年的文化血液之中。在汉末魏初之时，"建安七子"之一的徐幹便在其论著《中论》的《艺纪》篇中写道："美育群材，其犹人之于艺乎？"这里的"美育"虽与现代美育精神在含义上有所出入，但古人将"艺"融入修身、齐家、治国、平天下的培养方式中，可以说将美育与塑造"君子"的完美人格结合了起来，这与现代美育在深层内涵上有着千丝万缕的联系。

把博大精深的传统文化变成美育资源，也是实现中华优秀传统文化创造性转化和创新性发展的一项重要工作。中国古代绘画是中华传统文化的精华，丰

富的传世中国古画可以说是美育资源的最大富矿。怎样开发这一富矿？对古画的精读、细读极为重要。《清明上河图》《洛神赋图》《千里江山图》《五牛图》等名画经典世人皆知，但在过去，对许多中国人来说，只闻其名，不见其画。近些年来，人们通过博物馆、互联网、出版物可以看到更多古画，但是在精读、细读中国画方面，我们还有很多工作要做。

《清明上河图：宋朝的一天》是"读懂中国画"丛书中的一册，我率先读到，很受感动。首先，此书是真正在读画，是往细处看，是往里面读，细嚼慢咽，营养身心。其次，图的使用和展示都很好：细节图足够清晰，让读者看得过瘾；局部图与解读配合十分紧密，看到一个画面，当页就是其解读文字，不劳读者翻页寻找，读画过程十分舒服。中国古代读画如是一种文化朝圣的仪式，往往择天朗气清之日，于明窗净几之前，焚香沐手，展开长卷，以"赏"和"品"的方式远观其势，近察其妙，通过反复的"观读"应目会心，尽抒逸兴。今日以出版物为读画媒介，虽不及古人读画更具仪式感，但知识含量可以更加广博，古画细节可以放大呈现，足以让人详阅深读，走进画作的世界。为此，此书不仅是"读懂中国画"丛书的样本，也是当代人读懂中国画的很好尝试，这套丛书的后续出版令人期待。

美育的可贵，在于润物细无声。从普通人的好奇心出发，将古画中一般人看不懂、看不透的细节设置为锚点，兴致盎然、细致入微地为读者解读，将思想性、人文性和实践性蕴含其中，真正体现新时代美育的特点，将会得到不同阶段的学生以及成年读者喜欢。愿这样的读物更多一些，为提高社会公众的审美修养和人文素质增添力量，让美的种子播撒中国大地。

中国美术家协会主席
中央美术学院院长

自 序

爱情的信物

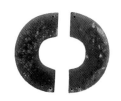

玉佩 1951年山东东阿曹植墓出土
中国国家博物馆藏

 大家看这块玉佩，这是我在国家博物馆拍摄的。那天是 2019 年 10 月 17 日。是的，我记得这个日子，因为当时我注意到了玉佩的铭牌，上面写着"山东东阿曹植墓出土"。

 这块玉佩，是曹植的。

 那时，我与曹植的玉佩距离不过几十厘米，这让我产生一种奇异的时空错位感：一方面，我离他的玉佩那么近；一方面，我又距它的主人一千八百年之遥。

 曹植是于魏明帝太和六年（232）十一月庚寅去世的，那一年他才 41 岁。就在这较为短暂的一生中，曹植取得了极高的文学成就，其中就包括千古名篇《洛神赋》。

 早在晋代，《洛神赋》就已使文艺界倾倒。著名书法家王羲之父子多次书写《洛神赋》，顾恺之为《洛神赋》作画，都是晋人推崇《洛神赋》的证明。

 和《洛神赋》一样，《洛神赋图》名气也很大，在当代，它更是位列中国十大传世名画之一。《洛神赋》是千古名篇，《洛神

赋图》是千古名画，文图完美合璧，完美得就像天作之合。

能为它们写书，我何其荣幸！

使我有此荣幸的，是河南美术出版社。那是 2021 年的一天，康华总编带着两位编辑专程到北京来找我，在南城一所安静的四合院里，我们合意于一处，为中华美学复兴出力，出版"读懂中国画"丛书。如今回顾，可以说，那是历史性的一刻。不是大历史，而是小历史，一个人、一本书的小历史，在那个四合院里，因为完美的合意而开始了有意义的书写。

2021 年底，我完成了我们计划的第一本书，就是《清明上河图：宋朝的一天》。2022 年 4 月 8 日夜晚，我给你手中的这本书写下最后一个句号。那时已是深夜，家人都已熟睡，整个世界都睡着了，键盘安静下来，鼠标也在降温之中——刚才我作图时紧紧攥着它，它热坏了，但我的小指血管也被它挤得鼓了包。现在，我垂着手，静静地看着屏幕，感觉眼泪都要流下来了。

为何要流泪？我说不清楚。应该不是因为写作的艰辛，而是为了一切悬而不决的不确定性。每一个字，每一幅图片，每一处标点符号，都要确定无疑，这太折磨人了。在写作上，我早已不是新手了，为何偏偏这一次如此紧张？也许，那时，在写作进程中，我已经意识到这本书的意义非同寻常了。随着这本书的写作接近尾声，我的某种害怕也在与日俱增。我不敢出门，不敢生病，我总是担心遭遇不测，路上见到刺猬也远远跑开怕它把我扎伤。那些天，我每天在洛神的云雾中悬浮着，总是

想要拼命抓住曹植的手臂，以确信现实的力量是存在的。

曹植没有叫我失望。他的信物给了我力量。

一切分开的，合起来就圆了。

《洛神赋》和《洛神赋图》是现实与梦境的合璧，是爱情与疑心的合璧，甚至，是生与死的合璧。

圆是张力的最完美形式。分开的圆，同样也是。分分合合，没有区别。这就是曹植的信物所告诉我的。

在《洛神赋》中，曹植解下玉佩，想要交给洛神作为信物。而洛神给予他什么回馈，他语焉不详，以至于一夜之后次日的离去像是彻底的爱情悲剧。然而还有另外一种可能，曹植没有告诉读者的，顾恺之却告诉了看画之人。在《洛神赋图》卷的尾声，在洛神离场之后，看画人将会注意到曹植手里多出一样东西，那样东西从洛神出场时就一直被她拿在手中，那是她的神性"徽章"，而顾恺之将它转移到了曹植手中。原来，顾恺之才是那个浪漫的洛神，他用自己的深情和浪漫弥合断璧，让曹植的爱情在画卷中有了一个完美的结局。

曹植走了，但他爱过，也被她爱过。洛神亦然。这就够了。

愿这本小书也能成为爱情的信物，让有情人终成眷属，让失恋之人从梦中醒来，仍能藉此追忆梦中的感情。

田玉彬

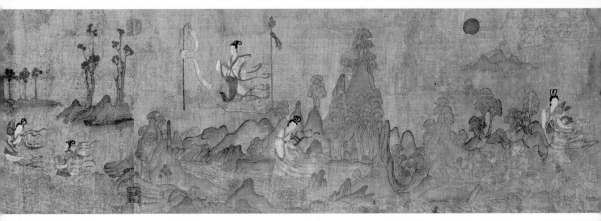

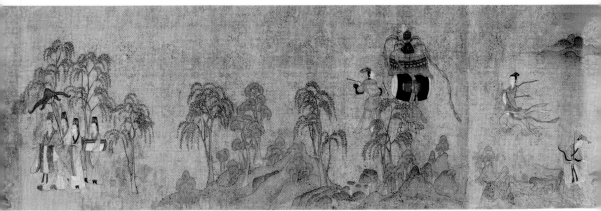

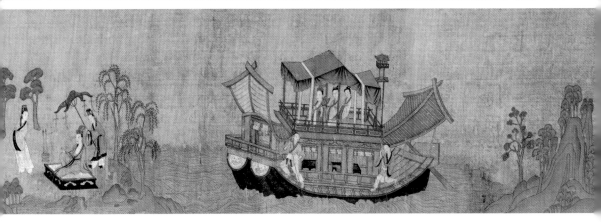

《洛神赋图》卷（北京甲本）画心预览
观看顺序：从右向左

| 洛神赋图　第一段 |
| 洛神赋图　第二段 |
| 洛神赋图　第三段 |
| 洛神赋图　第四段 |

目录

第一章
序幕：曹植和顾恺之

晋　顾恺之（宋摹）　《洛神赋图》卷
绢本　设色　纵 27.1 厘米　横 572.8 厘米
故宫博物院藏

　　在戏剧中，剧情发展的一个段落称为"幕"。序幕，位于戏剧的第一幕之前，用以介绍剧中人物的历史、剧情发生的背景，或暗示全剧的主题。

　　本书把《洛神赋》比作曹植的爱情剧本，把《洛神赋图》比为这一爱情多幕剧的上演，而本书的第一章，我们就比拟为这出千年爱情大戏的序幕。在序幕中，我将为读者提供简明的《洛神赋图》概要与其传世版本信息，还将带读者重点了解《洛神赋》原作者曹植以及绘画者顾恺之的故事——应该说，他们的故事不只是他们的故事，还是时代的故事、爱情的故事和隐秘的故事。

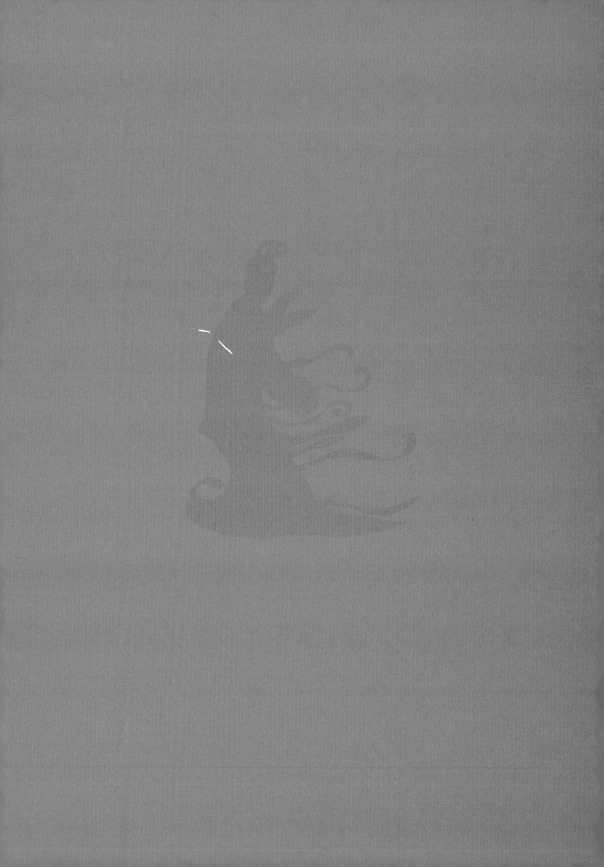

1. 三分钟了解《洛神赋图》

在本章开始之前，我为读者展示了《洛神赋图》（故宫博物院藏宋摹本）画心 ①，为的是让读者预览全貌，以后看到某个细节时能知道该细节大致在什么位置。至于清晰的细节，我们在第二章中就会看到。

《洛神赋图》有多大？它的画心是纵 27.1 厘米、横 572.8 厘米。我们把它和《清明上河图》比一比大小，后者的画心尺寸是纵 24.8 厘米、横 528 厘米，也就是说，《洛神赋图》比《清明上河图》还要高一点、长一点。

《洛神赋图》有一个特点，它是依据文学作品来绘画的，那篇作品就是《洛神赋》。《洛神赋》是三国时期魏人曹植写的。如果有人不知道曹植，那么说出曹操的名字，任谁都会知道了。曹植的父亲就是曹操，曹植曾是曹操最喜欢的儿子。曹植是个有故事的人，后面我们再讲他的故事，现在接着说是谁画了这幅画——是顾恺之，嗯，一般来说是他。为什么是"一般来说"呢？因为有学者认为《洛神赋图》不可能是东晋人顾恺之画的，他们认为应该是在东晋结束以后、南北朝时期才有人画的。这种质疑是有根据的，不过为了叙述方便，本书还是按照传统说法，说《洛神赋图》是顾恺之画的。

《洛神赋》作于一千八百年前，有"千古名篇"之

① 所谓"画心"，在书画装潢中指书法或绘画作品的原件。

3

称。可是，它名气虽大，真正读过的人却不多，究其原因，我想多半因为语言隔膜，所以才使很多人只闻其名而不读其文。其实，如果用合适的方式带读《洛神赋》，大部分人都会真心喜欢它的。因为，它写的是，"我"① 爱上了女神。

《洛神赋》的情节是这样的："我"看见了洛水女神，瞬间爱上了她。可是，当洛神也表示爱"我"时，"我"却犹豫了。于是，洛神走了。洛神走后，"我"后悔了，找了她一夜。最终，"我"只能无奈地离去。

《洛神赋图》大致是按《洛神赋》的情节画的：先是描绘曹植在洛水边见到洛神，然后描绘洛神的各种美，接着画洛神出现在曹植面前，接受曹植的追求——这是第一处洛神与曹植"同框"的画面，很快，下一段画面出现了很多大神。众神为何而来？这时我们要读过曹植的赋文才知道，原来，曹植的犹豫使洛神倍感无助，这才招致众神现身为洛神"助阵"。众神散去后，来了一只鸾凤，身上骑着一个神女。有学者认为骑鸾者是洛神，也有人认为不是（第二章我会带读者细读这个角色）。随后，就是洛神乘坐六龙云车、在神兽护卫下离去的画面。画卷最后一部分，是画曹植的彻夜追寻和无奈离去。

总的来说，顾恺之对原文的忠实度很高，原文写什

① 《洛神赋》中的主人公"我"到底是谁呢？很多人都说"我"就是作者曹植，但有学者认为《洛神赋》是曹植创作的文学作品，其中的"我"不能简单地等同于作者。

秋菊

卷起的手卷

么他就画什么。比如，曹植写洛神的体态"荣曜（yào）秋菊"，那顾恺之怎么画呢？也许你想不到，他真的会把一株秋菊画在洛神旁边。有意思吧？好比我形容你貌美如花、挺拔如树，然后请顾恺之来画，他会在你的画像旁边再画一朵花、一棵树。以今天的眼光来看，这样的处理是不够巧妙的。现代画家齐白石画过一幅《蛙声十里出山泉》，他怎么画呢？他只画了蝌蚪，没画青蛙。既然有蝌蚪随水摇曳，那么蛙声就在情理之中了，对吧？在今人看来，齐白石画得就很巧妙。不便于直写的，留白就行了，但顾恺之似乎还不懂这些。其实，他不是不懂，而是别有妙法。在第二章中我会带读者体察其妙。在魏晋时期，顾恺之他们就像纯真的少年，有饱满的感情、充足的智慧，却还没有太多的心机，他们的作品因而呈现朴拙与灵动兼而有之的风度，在中国历史上，这种奇异的美学组合，恐怕只有在自我觉醒的魏晋时期才会产生。

下面我们说一说《洛神赋图》的形式。

《洛神赋图》的形式是"卷（juàn）"。所谓卷，就是平时卷（juǎn）成圆筒形（如左侧图），看的时候用手舒卷（因此叫手卷），完全舒展开后是横向的长条（因此也叫横卷），有的手卷非常长（因此也叫长卷），比如明

代的《入跸图》卷是 30 米出头，就算短的手卷也得一米起。手卷的高度一般不很高，大多是三四十厘米，但是可以很长。"卷"是中国最古老的书画装裱形式之一。

古画的另一种常见形式是轴。所谓轴，就是古画下面一头安装木轴坠底，这样方便挂在墙上（因此也叫挂轴）；画轴不是横向展开的，而是从上往下垂挂的，画面是竖立的（因此也叫立轴）。

卷与轴在没有打开的时候，都是卷成圆筒形，但是二者的展示方式和欣赏体验有所不同。比如，立轴平时挂在厅堂的墙上，谁都可以看，而且大家可以站在画轴前面交谈品评。但是手卷不是这样看的。看手卷的体验像一个人看书，观看的体验是私密的，不像看立轴那样大家一边看还可以一边评论。手卷平时是卷着的，看完后还要卷起来收好。

在《清明上河图：宋朝的一天》那本书中我已讲过古人欣赏手卷的过程，这里再简单说一下：手卷展开时要两手配合，左手持卷，右手负责展开和卷起。因为手卷通常比较长，而两手操作展开的宽度有限，所以看手卷时不是像看立轴那样一览无余，而是随着一展一卷的动作，画面渐次地展现。

手卷这种渐次展开的特点，很适合用来叙事。叙的

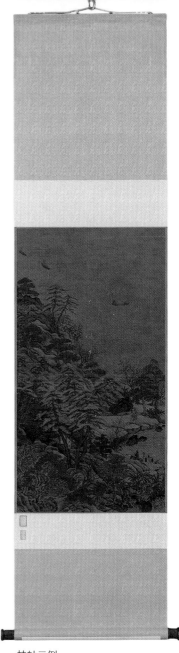

挂轴示例
唐·李思训《江帆楼阁图》轴
台北故宫博物院藏

本义是秩序、次序，叙事就是按照作者的设定来述说事情。改变次序也好，调节详略也好，注重细节也好，总之，由于作者意图的作用，叙事比一般故事多了很多意味。有人把《洛神赋图》归类为故事画，这把《洛神赋图》看低了一点，《洛神赋》可以看作经典的爱情剧本，而《洛神赋图》是用图像再现其强大的叙事张力。

2. 曹植的故事

现在我们来讲曹植的故事。

曹植，字子建，其生年未见记载，但去世时间明确，是在魏明帝太和六年十一月庚寅，也就是 232 年 12 月 27 日，他去世那年 41 岁[①]，所以倒推回去，一般说曹植生于东汉献帝初平三年，也就是 192 年。

曹植是曹操众多儿子中的一个，不过，却是出类拔萃的一个。兄弟中可与之相提并论的，是他的同母哥哥、也就是后来的魏文帝曹丕（187—226）。曹操、曹丕、曹植三人以其政治地位和文学成就影响当时文坛，后世将三人合称为"三曹"。

曹植的命运，概括说来受两大因素影响，一个是超有才华，一个是差点当了曹操的继承人。

曹植从小就聪颖好学，十多岁就能"诵读《诗》《论》

① 《三国志•魏书》卷三《明帝纪》："（魏明帝太和六年）十一月丙寅，太白现于白昼。有星耀闪于翼宿，接近太微上将星。庚寅，陈思王曹植薨。"又，《三国志•魏书》卷十九《陈思王植传》："（曹植）遂发疾薨，时年四十一。"

及辞赋数十万言"。阅读多，作文自然就很棒，有一次曹操看了他的文章，不相信他能写那么好，说："你请人代写的吧？"曹植说："孩儿我下笔成章，您只管当面测试，我怎么可能请人代笔呢？"曹植说他下笔成章不是吹牛，在铜雀台①落成之后，曹操带着他的儿子们登台作赋。写文章，总得构思构思吧，但曹植提笔就写，而且写得挺好，让曹操对他另眼相看。

对于曹植的才华，后世不吝溢美之词。据说，六朝山水诗人谢灵运曾夸赞曹植"才高八斗"②，清初王士祯更是把曹植与李白、苏轼并列，说两千多年间只有他们三人堪称"仙才"③。还有一个七步成诗的故事流传很广，说的是曹丕当了皇帝以后想要惩治曹植，命曹植在七步之内作出一首诗，作不出就大刑伺候。没想到，曹丕话音刚落，曹植就作诗道："煮豆燃豆萁，豆在釜中泣。本是同根生，相煎何太急？"（此诗还有另一版本，见侧栏④）这个故事虽然可能是后人编排的，不过对于曹植才思敏捷这一点，大家是深信不疑的。

那么问题来了，曹丕和曹植是亲兄弟，为什么曹丕想要将曹植置于死地？因为在选定继承人的问题上，曹操曾经很偏向曹植。就是说，曹植差点抢了曹丕的位子。不过，超有才的曹植过于任性，又不如他哥哥曹丕有心

① 曹操把政治中心安置在邺城以后，大兴土木，铜雀台（也写作"铜爵台"）即是其建筑成果之一。此台于建安十五年（210）冬天开始兴建，十七年（212）春落成。《文选》卷六左思《魏都赋》张载注云："铜爵园西有三台，中央有铜爵台，南则金虎台，北则冰井台；有屋一百一间；金虎台有屋一百九间；冰井台有屋一百四十五间，上有冰室。三台与法殿皆阁道相通，直行为径，周行为营。"铜雀台虽然不是三台中最大的，但是最重要，知名度也最高。

② 宋·佚名《释常谈》卷中《八斗之才》："文章多谓之八斗之才。谢灵运尝曰：'天下才有一石，曹子建独占八斗，我得一斗，天下共分一斗。'"

③ 清·王士祯《带经堂诗话》卷五："汉魏以来，二千余年间，以诗名其家者众矣。顾所号为仙才者，唯曹子建、李太白、苏子瞻三人而已。"

④《世说新语·文学》："文帝尝令东阿王七步中作诗，不成者行大法。应声便为诗：'煮豆持作羹，漉（lù）豉以为汁。其在釜下燃，豆在釜中泣。本自同根生，相煎何太急？'帝深有惭色。"

机，搞砸了几件大事，让他的命运发生了转折。举两个例子：其一，曹植爱喝酒，有一次他喝多了，竟然乘车到天子专用道上兜风，然后打开宫门扬长而去。[5] 在皇宫禁地醉驾，这事可太严重了，负责宫门警卫的公车令被曹植连累而死。醉驾事件之前，曹操本来以为"儿中最可定大事"的就是曹植，但是此后，曹操跟人说，他从此就"异目视此儿"了。其二，建安二十四年（219），曹操的堂弟、名将曹仁被关羽包围，曹操派曹植赶去救援。这等于给了曹植一个立功的机会，结果，您猜怎么着，曹植又醉了，而且醉得一塌糊涂，根本无法执行曹操的命令。这一回，曹操对曹植彻底失望了。

曹植屡次在关键时刻犯低级错误，真的完全因他任性而为吗？历史还有另一种说法。比如让他援救曹仁那次，就有知情人士说，那天曹植就要出发了，曹丕却非要跟他喝酒，实际上是曹丕把曹植给灌醉的。[6] 好玩吧？跟电视剧似的。最后，心机哥曹丕终于成功上位。

曹丕上位后，曹植可就倒霉了。

曹丕把曹植等兄弟撵到他们各自的封地去，并且不准他们擅自离开封地，不准他们互相联系。曹丕还派了监国使者监视曹植他们的一举一动，一有异动曹丕就会知道。

⑤《三国志·魏书》卷十九《陈思王植传》："植尝乘车行驰道中，开司马门出。太祖大怒，公车令坐死。由是重诸侯科禁，而植宠日衰。"

⑥《魏氏春秋》："植将行，太子饮焉，逼而醉之。王召植，植不能受王命，故王怒也。"

汉献帝建安二十五年（220），曹丕接受汉献帝禅让，成了魏的开国皇帝，改元黄初，定都洛阳。次年，也就是黄初二年（221），曹植郁闷坏了。这一年，他两次（也有学者认为只有一次）被拘到首都洛阳问罪。什么罪名呢？第一次是曹植喝多了，胁迫监国使者。这一次，魏文帝曹丕没有重罚曹植，只是将他贬爵为安乡侯，当年七月（请留意这个时间）又改封鄄（juàn）城侯。在鄄城，曹植又遭到更严重的打击，再次被拘到洛阳治罪。这一次又因为什么呢？史书中记载不详，下面请读者跟我一起破破案。

虽然史载不详，但曹植喜欢作文，他有没有写过什么相关文字呢？的确写了。他曾在其文章中两次提到此案。一次是在《黄初六年令》中，回忆当年那场风波，他提到被安上的罪名是"三千之首戾（lì，罪过）"[1]，也就是不孝之罪。另一次是在黄初四年写的《责躬》诗中，有这样的句子[2]：

> 荒淫之阙，
> 谁弼余身！
> 茕茕仆夫，
> 于彼冀方，
> 嗟予小子，
> 乃罹斯殃。

[1]《尚书·吕刑》："五刑之属三千。""而罪莫大于不孝。"

[2] 荒淫之阙（quē，同"缺"，过失），谁弼（bì，匡弼，矫正过失）余身！茕茕（qióngqióng，形容孤单无依）仆夫，于彼冀方（指魏都邺，邺在冀州之境），嗟（jiē，表示感叹）予小子，乃罹（lí，遭到）斯殃。

③《全三国文》卷十五据《太平御览》卷八百二十录曹植《表》："欲遣人到邺，市上党布五十匹，作车上小帐帷，谒者不听。"又据《艺文类聚》卷五录该《表》的另几句："臣谓寒者不贪尺玉而思短褐，饥者不愿千金而美一餐。夫千金、尺玉至贵而不若一餐、短褐者，物有所急也。"

④ 褐：用兽毛或粗麻制成的衣服。

⑤ 据《三国志·魏志·文帝纪》，甄后死于黄初二年六月丁卯。《后妃传》则说，"黄初元年十月，帝践阼（zuò）。践阼之后，山阳公奉二女以嫔于魏，郭后、李、阴贵人并爱幸，（甄）后愈失意，有怨言。帝大怒，二年六月遣使赐死，葬于邺。"《后妃传》注引《魏略》说，甄后死后"不获大敛"，又引《汉晋春秋》说，"初，甄后之诛，由郭后之宠，及殡，令被发覆面，以糠塞口，遂立郭后。"

"荒淫"，这个罪名是不是很扎眼？为什么荒淫会与不孝等同起来？让我们带着疑问看看曹植后面怎么说。他说，"茕茕仆夫，于彼冀方。"这是啥意思？此处曹植写得隐晦，幸运的是，有学者在散落的史料中打捞出了原委③，原来，导致他罹此殃祸的，竟是因为他要派仆人去邺城买五十匹布，用来做车上的小帐帷！奇怪吧？再怎么说，他曹植也贵为王侯，买些布匹，能算多大的事？可就是买布这件"小事"，后来竟然闹得特别大。监国使者不让曹植去买布，曹植为此向魏文帝上了一道表章，对于为什么一定要去邺城买五十匹布，他原话是这么说的："臣谓寒者不贪尺玉而思短褐（hè）④，饥者不愿千金而美一餐。夫千金、尺玉至贵而不若一餐、短褐者，物有所急也。"这几句话即使不翻译也不难懂，无非是说："哥哥，我买布真的有急用，理由是……"但是，你有没有觉得为了买布的事曹植解释得有点过度？细品，很有意思。

最要命的是，当时的邺城，正值敏感时期。黄初二年六月，曹植的嫂子、曹丕的夫人甄后被曹丕赐死，并且是以极其残忍的方式下葬。⑤怎样残忍呢？用糟糠把甄后的嘴塞住，还用头发把她的脸盖住（真是令人心碎）。史书记载，甄后"葬于邺"。曹丕前脚把甄后残忍

处死并埋葬在邺城，曹植后脚就不顾禁令一定要去邺城买布。你说，换谁不会多想？曹植与甄后的叔嫂恋流传了一千多年，看来不是没有来由的。

甄后是个怎样的人呢？可以用两点来概括：姿貌绝伦，知书达礼。

甄后生于汉灵帝光和五年（182），比曹丕大5岁，比曹植大10岁。她3岁时没了父亲，原是袁绍的儿媳，建安十年（205）曹操平冀州，曹丕先见到了甄氏，叹其美貌，据为己有，于是甄氏又成了曹操的儿媳。甄氏初到曹家时很受宠爱，生了曹叡（魏明帝）及一个女儿（东乡公主）。关于知书达礼，她小时候曾跟家里人说，现在是乱世，"匹夫无罪，怀璧为罪"（此语见于《左传·桓公十年》），与其多买宝物，不如换成谷物救济亲族邻里。[1] 在曹家，甄氏小心侍奉公婆，被称赞"贤明"和"以礼自持"。据传，甄后曾作临终诗《塘上行》，开头几句是："蒲生我池中，其叶何离离。傍能行仁义，莫若妾自知。众口铄黄金，使君生别离。"诗句哀婉而不失敦厚。

刚才插叙甄后故事，是与曹植的《洛神赋》有关。唐代学者李善说[2]，《洛神赋》原名据说是《感甄赋》。这个"甄"，就是他的嫂嫂、曹丕的夫人、魏明帝曹叡的生母甄后。后来魏明帝觉得原名不妥，才把《感甄赋》

① 《三国志·魏书·后妃传》："今世乱而多买宝物，匹夫无罪，怀璧为罪。又左右皆饥乏，不如以谷振给亲族邻里，广为恩惠也。"

② 唐代学者李善引《记》曰："魏东阿王，汉末求甄逸女，既不遂，太祖回与五官中郎将。植殊不平，昼思夜想，废寝与食。黄初中入朝，帝示植甄后玉镂金带枕，植见之，不觉泣。时已为郭后谗死，帝意亦寻悟，因令太子留宴饮，仍以枕赉植。植还，度辕辕，少许时，将息洛水上，思甄后，忽见女来，自云：'我本托心君王，其心不遂。此枕是我在家时，从嫁前与五官中郎将，今与君王。遂用荐枕席。欢情交集，岂常辞能具？为郭后以糠塞口，今披发，羞将此形貌重睹君王尔。'言讫，遂不复见所在。遣人献珠于王，王答以王佩。悲喜不能自胜，遂作《感甄赋》。后明帝见之，改为《洛神赋》。"

改为《洛神赋》。

对于曹植与甄氏的叔嫂恋，学者大多认为不可能，一条比较常见的理由是，曹丕18岁时迎娶23岁的甄氏，当时曹植才多大？13岁。年龄差距太大，不可能发生叔嫂恋。另外，那个《感甄赋》，应该是《感鄄赋》的讹（é）误，本来指的是曹植的封地鄄城。

对此，我有两种看法。其一，以年龄差来断然否定叔嫂恋的可能性，未免武断了些。实际上，就算年龄大曹植10岁，但少年曹植对美貌贤惠、还会写诗的嫂嫂产生爱慕之情，有什么奇怪呢？特别是在少年心中，德才兼备、美貌无比的甄氏就像女神一般的存在，这不是更符合人性的解释吗？只是，心里的情感不一定发展为现实的恋情罢了，因此，曹植与甄氏当然可能有感情，却不一定是叔嫂恋。其二，将"荒淫""不孝"及曹植坚持要去鄄城买布联系起来看，不能排除曹植是要人去鄄城代为祭奠甄后的可能性。实际上，也正是在那个甄后刚下葬的敏感时期，曹植顽固地坚持去鄄城，才会引起监国使者的暧昧猜想。俗话说，长嫂如母，你曹植为了私祭甄后，竟然置皇帝禁令于不顾，到了如此荒淫不孝的地步！因此，监国使者才向魏文帝举报曹植的罪名为"三千之首戾"。那么，就算曹植急切地想去私祭，

就说明曹植是叔嫂恋吗？那也不一定。更合情理的解释是，曹植觉得自己当年的女神被哥哥抛弃，简直与他自己被哥哥折磨是一样的遭遇，因此，在惊闻嫂嫂惨死后，对嫂嫂的同情、对美好的追忆、对哥哥的愤恨、对前途的忧虑，这种种情感交织在一起，就促使他不能不表达和行动。如果说去邺城买布是一次激愤的行动，那么，写作《洛神赋》则是一次深沉的表达。作为文学形象，洛神当然不能也不必完全等同于现实中的甄妃，但说现实中的甄妃有可能是洛神的原型之一①似乎也未尝不可。

黄初二年（221）下半年，曹植被拘到洛阳审查，折腾了大约四五个月，最终不了了之。为何？就算认定曹植与甄氏有不伦之恋，那对曹家有啥好处？因此，曹植最后没有获罪。而且，那时各诸侯都已升格为王，他还顺便跟着由鄄城侯晋升为鄄城王。黄初三年春寒时节，曹植离开洛阳回鄄城去，这时的他已经饱受惊恐之苦，而内心情感积郁更深，因此才在洛水边做了洛神之梦。

魏明帝太和六年，曹植去世了。因曹植生前还曾被封陈王，死后谥（shì）号②为"思"，所以世称其为陈思王。何为"思"？"追悔前过曰'思'"。这个"思"字，不仅符合曹植的行迹，也可对照其心迹，因此可以说，他的《洛神赋》，是一篇坦露心迹的追悔之作。

① 在叙事性文学作品中，原型特指塑造人物形象所依据的现实生活中的人。但需要说明的是，洛神原型的来源应是多样的，不止来自现实。本书第二章还会涉及这个话题。

② 所谓谥号，就是古代帝王、贵族、大臣、士大夫死后，依其生前事迹而给予的称号。谥号有区别尊卑等级的作用，也有褒贬善恶的作用。谥号的字数有一字、两字、三字的，也有很多字的——自唐玄宗将其祖宗改为七字谥开始，后代帝王谥号字数越来越多，比如清太祖努尔哈赤的谥号有25个字，堆砌溢美之词，已经失去古谥法精神。谥字的解释或定义不一定只有一种，比如"思"这个字，《逸周书·谥法解》有4解："道德纯一曰思，大省兆民曰思，外内思索曰思，追悔前过曰思。"

3. 顾恺之的故事

现在，我们暂时放下曹植，来讲讲顾恺之。

顾恺之（约 345—409），字长康，小字③虎头。虎头这个名字起得好。虎头虎脑，有点憨，又可爱，是吧？顾恺之的性格的确像小老虎。不过，"小老虎"可不是他的全部，他还有"小狐狸"的一面。他的上司桓（huán）温就常说："恺之体中，痴黠各半，合而论之，正得平耳。"④ 这话有调侃的味道，不过，也只有十分了解他的人才能说得出。桓温的这句评论很经典，所以后来世人就在顾恺之的"才绝、画绝"之外，又添一"绝"——"痴绝"，于是后世提起顾恺之来，常常说他"三绝"。下面我就以"三绝"为纲，给你讲几个顾恺之的小故事。

顾恺之的"画绝""痴绝"以前人们说得比较多，所以咱先从他的"才绝"说起吧。顾恺之很有才，一生写过不少文学作品，虽然过去了一千六百多年，留下来的多是残章断句，但他的才华还是透过残篇闪闪发光。有一次，顾恺之从会稽回来，人们问他那边的山川景色如何？顾恺之不假思索当即答道："千岩竞秀，万壑争流。草木蒙笼，若云兴霞蔚。"⑤ 由此可知顾恺之确实才思敏捷。和曹植一样，顾恺之也写过一些赋，比如《雷电赋》《观涛赋》《冰赋》和《筝赋》等。其中，《筝赋》

③ 小字：小名、乳名。例如，魏武帝曹操小字阿瞒，蜀后主刘禅小字阿斗。

④《晋书·顾恺之传》："初，恺之在桓温府，常云：'恺之体中，痴黠各半，合而论之，正得平耳。'故俗传恺之有三绝：才绝，画绝，痴绝。"

⑤《晋书·顾恺之传》："还至荆州，人问以会稽山川之状。恺之云：'千岩竞秀，万壑争流。草木蒙笼，若云兴霞蔚。'"

是顾恺之最为得意的一篇，他写成以后跟人说："我的《筝赋》和嵇康的《琴赋》比，只是写得晚罢了，一定会有人因此而不重视它，但它毕竟是高古奇妙的，必定会得到有识之士的赏识。"① 顾恺之真的很敢比，要知道，嵇康可是赫赫有名的竹林七贤②的精神领袖，琴艺不是一般地高，一曲《广陵散》，堪称千古绝响，而他那《琴赋》堪称琴史上最高妙的文章。不过，顾恺之写过《嵇康赞》，还画过嵇康像，堪称嵇康的"铁粉"。按情理来说，能说自己和偶像的写作水平差不多，至少是真诚的。

再说他的"画绝"，这方面的小故事可多了。最出名的，应该是那次他为寺院筹款的事吧。据唐代张彦远《历代名画记》③，东晋兴宁年间，僧人筹建瓦官寺（又作瓦棺寺），当时士大夫的捐款没有超过十万钱的，到了顾恺之这里，他却说："我要捐一百万。"顾恺之并不富裕，所以人们都认为他在说大话。没想到的是，顾恺之让僧人为他准备一面墙壁，然后每天前往寺院，一个多月后画成了一尊维摩诘像。维摩诘是古印度的一位居士，他家财万贯、妻妾成群，却通过居家修行而得到菩萨果位，这种出世、入世两不误的人生，东晋士人羡慕得不得了，因此顾恺之画维摩诘像备受关注。看到这儿，你有没有想到什么？对，选题很重要。热点选题更容易

① 《晋书·顾恺之传》："恺之博学有才气，尝为《筝赋》成，谓人曰：'吾赋之比嵇康《琴》，不赏者必以后出相遗，深识者亦当以高奇见贵。'"

② "竹林七贤"是魏晋之际存在的一个名士贤人"朋友圈"，成员有七人：嵇康、阮籍、山涛、向秀、刘伶、王戎、阮咸。他们常在竹林聚会，因此称为"竹林七贤"。他们聚会活动的主要内容是饮酒、清谈（谈论哲学、交流思想）。他们的论题领导了一代潮流，影响深远。

③ 唐代张彦远《历代名画记》卷第五："长康又曾于瓦棺寺北小殿画维摩诘，画讫，光彩耀目数日。《京师寺记》云：'兴宁中，瓦棺寺初置，僧众设会，请朝贤鸣刹注疏。其时士大夫莫有过十万者，既至长康，直打刹注百万。长康素贫，众以为大言。后寺众请勾疏，长康曰："宜备一壁。"遂闭户往来一月余日。所画维摩诘一躯，工毕，将欲点眸子，乃谓寺僧曰："第一日观者请施十万，第二日可五万，第三日可任例责施。"及开户，光照一寺，施者填咽，俄而得百万钱。'"

④《晋书·顾恺之传》：恺之每画
人成，或数年不点目精。人问其
故，答曰："四体妍蚩，本无关
于妙处，传神写照，正在阿堵（阿
堵，指示代词，这个）中。"

顧長康畫人或數年不點目精人問其故顧曰四體
妍蚩本無關於妙處傳神寫照正在阿堵中
顧長康道畫手揮五絃易目送歸鴻難

书影出自《世说新语》（1929年尊经阁影刊南宋绍兴八年刻本）

引起关注。不只是选题，顾恺之在激发期待，或者说制造噱头方面也有一手。维摩诘像画基本完工了，只差点睛之笔，这时他给僧人说："可以发布消息了，想看我点睛的，第一天来要布施十万钱，第二天来五万，第三天捐款多少随意。"为了第一时间看他点睛，人们抢着布施，一百万钱很快就够了。

当然，只从策划角度看这个故事，未免太简单了。关于点睛，顾恺之其实有着自己的深刻思考。不光在瓦官寺画维摩诘那次，后来他画人像也是不轻易点睛。人们问他为什么，他说："人体的美丑不是表现微妙精神的关键，最能传神的其实是眼睛。"④眼睛能传神，但也最难画，他还有一句名言，"画手挥五弦易，目送归鸿难。"就是说，画人物的形体、动作是比较容易的，可是画出神情就很难了。

在瓦官寺画维摩诘像那年，顾恺之才二十来岁，可以说是一画成名。东晋明帝司马绍的驸马、权臣桓温非常赏识顾恺之的才华，就任命他为大司马参军（军事顾问），伴其左右，谈书论画。顾恺之也知恩感恩，在桓温死后，顾恺之极为悲痛，写下"山崩溟海竭，鱼鸟将何依"的挽诗，以后的二十年，他不入仕途，醉心于创作，直到知天命的年纪才再次应邀出任参军。这是后话，

暂且不提。

　　顾恺之对"传神"非常看重，他也善于思考和总结，提出了"迁想妙得""以形写神"的理论，对后世影响深远。所谓"迁想妙得"，简单地说就是不能只是观察对象，还要用心去体会对象，这样才能把握住对象的精神特质。所谓"以形写神"，就是说，绘画不能只求形似，还要用形象去表现神气、神韵，比如，顾恺之曾给西晋名士裴楷画像，在裴楷像的脸颊上添加了三根毛。你说有意思吧？乍一看怪怪的，人们就问他为何如此画，他说："裴楷不仅长得帅，还有见识，这三根毛就代表他的见识。"看画的人听了，一琢磨，还真的是呢，果然有毛没毛就是不一样，三根毛充分体现了裴楷的神采，比不画"三毛"好多了。①

　　"以形写神"的理论，在今人看来似乎没什么特别惊人之处，不过，顾恺之可是一千六百年前的人物，他的所谓"写神"，实际上来自对个性的重视。重视个性、自我觉醒，这种思想在当时是很先进的，甚至可以说是石破天惊。东晋名士、政治家谢安曾这么评价顾恺之的造诣："有苍生以来未之有也！"②当然，推崇个体价值，在魏晋时期不独顾恺之一人。魏晋时期政权更迭频繁，割据战争不断，传统中国文化受到巨大冲击，人们的思

① 《世说新语·巧艺》："顾长康画裴叔则，颊上益三毛。人问其故，顾曰：'裴楷俊朗有识具，正此是其识具。'看画者寻之，定觉益三毛如有神明，殊胜未安时。"

书影出自《世说新语》（1929 年尊经阁影刊南宋绍兴八年刻本）

② 《晋书·顾恺之传》："（顾恺之）尤善丹青（丹青，古代对绘事的雅称），图写特妙，谢安深重之，以为有苍生以来未之有也！"

想空前解放，重视情性是时人共同的价值观。那么，为什么顾恺之如此出类拔萃、独树一帜呢？这就不能不说到他的"痴绝"了。

"痴"这个字，很有意思。

痴的本义是迟钝，也就是反应慢，"慧"这个字与痴正相反，表示反应快，所以也说痴是不慧。那么，"痴绝"是说顾恺之痴呆极了吗？当然不是。在魏晋时期，"痴"的含义非常丰富，是品评人物性格的一个重要标准。下面我举几个例子，请你评判一下顾恺之到底算不算"痴绝"。

《晋书》里说，顾恺之很相信小法术。[③] 传说知了会躲藏在一片特殊的叶子后面，鸟雀都看不到它，那片树叶就叫"蝉翳（yì，遮盖）叶"。人用蝉翳叶遮住自己，也能隐身。有一天，桓温的儿子桓玄拿着一片柳叶跟顾恺之说："快看，这就是蝉翳叶，你躲在它后面，别人就看不到你了。"顾恺之喜出望外，立刻就拿叶子挡住自己。一般人会想，一片小柳叶能有多大，要说遮挡小知了还有可能，怎么可能挡得住一个成年人呢？可是顾恺之却毫不犹豫地试起来。桓玄假装看不见他，冲他撒尿。哇，这么不害臊的事都能做出来！可见真的看不见我。顾恺之于是就把这片柳叶当宝贝珍藏起来。

[③]《晋书·顾恺之传》："（顾恺之）尤信小术，以为求之必得。桓玄尝以一柳叶绐（dài，欺骗）之曰：'此蝉所翳叶也，取以自蔽，人不见己。'恺之喜，引叶自蔽，玄就溺（niào，尿）焉，恺之信其不见己也，甚以珍之。"

　　桓玄还对顾恺之做过一件更过分的事。^①顾恺之曾经把一橱柜的画寄存在桓玄那里，那些画都是他特别珍爱的，所以特意在柜门上贴了封条。可是，小小的封条怎能难得住桓玄这种人呢？前面不能动，那就动后面，于是桓玄就把橱柜的后板拆下来，把画偷走，然后再把后板恢复如初。桓玄把橱柜还给顾恺之时，封条完好无损。"你看，我给你保管得好好的，够意思吧？"桓玄道。"够意思。"顾恺之说着解下封条，打开橱柜——里面空空如也。桓玄以为顾恺之至少会怪叫一声，毕竟那些画是他特别珍爱的，而且，开门后所见情况又是如此出人意料。可让桓玄没想到的是，顾恺之竟然说："哇哦，我这些画，果真是画得太好了！"他怕旁边的桓玄听不懂，还贴心地解释说："妙画是通灵的，就像人得道成仙一样，它们一定是羽化登仙啦。"桓玄没有看到顾恺之吃惊，他自己倒吃了顾恺之一惊。顾恺之的表现，就像他一直就相信妙画登仙的可能性，如今见到妙画不见，只是应验了他一直所相信的罢了。

　　有人说，桓玄是个野心家（他后来篡位建立桓楚），阴险莫测，顾恺之的所谓"痴绝"，只不过是假装痴呆，明哲保身而已。应该说，顾恺之与桓玄交往，确实不得不半真半假，但若说顾恺之全是假痴，那未免太小看他

① 《晋书·顾恺之传》："恺之尝以一厨画糊题其前，寄桓玄，皆其深所珍惜者。玄乃发其厨后，窃取画，而缄闭如旧以还之，绐云未开。恺之见封题如初，但失其画，直云妙画通灵，变化而去，亦犹人之登仙，了无怪色。"

②《晋书·顾恺之传》："恺之每食甘蔗，恒自尾至本。人或怪之，云：'渐入佳境。'"

了。实际上，还是桓温的评价更中肯，顾恺之是"痴黠各半"，黠是真的，痴也不是假的；黠是儿童式的狡黠，痴是儿童式的天真。举例来说，《晋书》中记载顾恺之的一件生活小事，说他吃甘蔗，每次都是从梢尾吃到根部。②俗话说，甘蔗没有两头甜，只有接近根部的地方最甜。一般人谁不想先吃甜的呢？所以人们认为他这样的吃法很怪。对于采取这种吃法的原因，顾恺之简洁地说："渐入佳境。"我想读者能够明白，即使在吃甘蔗这样一件生活小事上，顾恺之也是认真对待的。我们甚至可以说，他不是急于吃到一口甜甘蔗，而是要创造性地体验吃甘蔗的过程，从而得到更艺术的满足感。吃甘蔗也要吃出艺术（佳境）来，不是痴又是什么？这种痴，哪是计较功利、明哲保身所能解释的呢？可见，顾恺之的"痴绝"，兼有认真与天真这两种含义。

"痴"还有一种重要含义是痴迷。对于痴迷，晋人其实有两种评价。如果痴迷财物，那品性是低的；如果痴迷于美，痴迷于人生的沉思呢，那品性就很高。这里我们不妨引入两个人来说明一下这两种痴迷的不同。阮孚（"竹林七贤"之一阮咸之子）和祖约（"闻鸡起舞"的祖逖之弟）都痴迷财物，最初人们分不出二人的高下，但是有一天，有人去拜访祖约，正好撞见他在摆弄财物。

祖约见有人来，赶忙把财物收起来。可是，摊开的东西太多，客人快到近前了，还有两小筐没藏好。于是，祖约就挡在小筐前面，不要客人看见，弄得客人挺尴尬。另有一天，有人去拜访阮孚。阮孚喜欢收藏木屐，没事儿就自己动手给那些木屐涂蜡做保养。那时，阮孚正在给木屐上蜡，见客人来，也不避嫌，依旧拿着木屐，自言自语似的说道："不知人这一生能穿几双屐啊！"说话时，神态自然，毫不做作。人们这才明白，阮孚的品格比祖约高太多了！祖约是真的痴迷财物，而阮孚不是泛泛地贪财，他之所以痴迷木屐，是因为木屐寄托着他对人生的悲情和感悟。顾恺之痴迷绘画，这是没有疑问的，但他的痴迷有着超功利的风度，比如他画人物，数年不点睛，就表现了他对人的精神气质超乎寻常的重视。

　　前文我们提到，在桓温去世二十年后顾恺之才应邀出任参军。邀请他的，是荆州刺史殷仲堪。殷仲堪是什么样的人呢？殷仲堪善于清谈，文采很好，虽是诸侯，却平易近人、礼贤下士，关心民间疾苦。顾恺之与殷仲堪相处融洽。有一天，顾恺之提出要给殷仲堪画像。[1]殷仲堪有一只眼睛是失明的，所以说："我形象不好，就不劳烦您了。"顾恺之说："您担心的是眼睛而已。如果用点法[2]把您的瞳仁点亮，然后用飞白法[3]轻拂其上，

阮孚蜡屐
出自唐·陆曜《六逸图》卷
故宫博物院藏

① 《世说新语·巧艺》："顾长康好写起人形。欲图殷荆州，殷曰：'我形恶，不烦耳。'顾曰：'明府正为眼尔。但明点瞳子，飞白拂其上，使如轻云之蔽日。'"

② 点法：中国画基本笔法之一。

③ 飞白是中国书画中的一种特殊笔法，相传是东汉书法家蔡邕受仆役用扫帚蘸白粉刷字的启发所创，其特点是笔画中丝丝露白，像枯笔所写。北宋黄伯思《东观馀论》记载："取其若丝发处谓之白，其势飞举为之飞。"

看上去就像轻云蔽日一样，岂不是很美吗？"光是听着就很美，殷仲堪就同意了。有一种痴迷是专注地研究问题、解决问题，想必顾恺之平时就在琢磨殷仲堪的眼睛怎么画的问题，是对美的痴迷使他不顾殷仲堪的难堪和反对，坚持提出"轻云蔽日"的方案。

实际上，顾恺之不是不知道殷仲堪很介意别人在他面前说眼瞎的话，更别说直接谈论他的眼睛了。有一次，桓玄、顾恺之和殷仲堪在一起说着玩，看谁说的话最让人觉得危险。④ 当时有一个参军也来凑热闹，说："盲人骑瞎马临深池。"这个参军说的，的确危险极了，可他急于表现，一时忘了避讳，殷仲堪当时就惊了，说："此太逼人！"于是众人不欢而散。将此事与前事合起来看，更能体会到顾恺之的痴，是不是？要是一般聪明人，肯定不会坚持给敏感的上司画像的。

痴的含义，当然还包括痴情。痴情有广义、狭义之分。当初，桓温去世后，顾恺之痛哭失声，有人说："您哭的样子，桓公能见到吗？"顾恺之当即把自己的哭状形容出来："声如震雷破山，泪如倾河注海。"此后多年不仕，足见其痴情。不光是对人，对艺术何尝不是？就拿《洛神赋图》来说，他作画的缘起是有感于曹植的痴情，作画的过程注入了自己的痴情，情到深处，他为洛

④《晋书·顾恺之传》："桓玄时与恺之同在仲堪坐……复作危语。玄曰：'矛头淅米剑头炊。'仲堪曰：'百岁老翁攀枯枝。'有一参军云：'盲人骑瞎马临深池。'仲堪眇目，惊曰：'此太逼人！'因罢。"

23

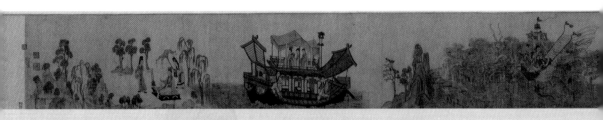

神与曹植设计了一处小细节，让人莫名地感动——至于是什么细节，这里先保持悬念，到第二章我们再看。

　　至于狭义的痴情，是专门针对异性来说。《晋书》中记载了顾恺之痴情的一则逸闻①，有点八卦，有点荒诞，诸君姑且听之。说的是顾恺之曾经喜欢一个邻家女孩，追求人家，没有追上，于是就把女孩的样子画在墙壁上。到这儿还算正常，但他痴劲儿上来，还拿棘针②钉在画像的心上，让女孩患了心痛病，趁机献殷勤。后来，在得到女孩垂青后，他偷偷把棘针去掉，女孩的心痛病也就好了。在今人看来，顾恺之痴得实在过分，简直到了为爱而不择手段的地步，因此不能不对他的促狭行为加以批评。不过，这则逸闻我们也不必太当真，因为即使《晋书》的作者也未必真信其事，只是觉得逸闻更能表现人物的性情罢了。

　　好了，现在我们可以回答"痴"是什么了。

　　所谓痴，本质上就是专注，因为专注于一事而忘我，因为专注于一人而深情。专注的原动力，用现在的话来

① 《晋书·顾恺之传》："〔顾恺之〕尝悦一邻女，挑之弗从，乃图其形于壁，以棘针钉其心，女遂患心痛。恺之因致其情，女从之，遂密去针而愈。"

② 棘针：荆棘枝上的芒刺。

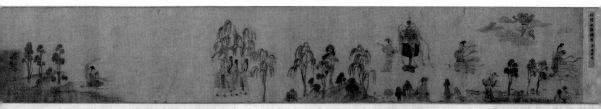

上图：美国弗利尔美术馆藏《洛神赋图》甲本画心全貌

说，就是"真爱"。从这个角度来说，顾恺之的"三绝"，其实只是一绝，也就是痴绝，这才是他的画绝、才绝的内核。

4.《洛神赋图》的版本

本章的最后，我们简要了解一下《洛神赋图》的版本情况。因为时间久远，顾恺之的《洛神赋图》原作已经失传，现存的《洛神赋图》是临摹本，主要有9种，分别是：北京故宫博物院藏甲、乙、丙三本；辽宁省博物馆藏一本；台北故宫博物院藏甲、乙两本；美国弗利尔美术馆藏甲、乙两本；英国大英博物馆藏一本。

其中，北京甲本、辽宁本和弗利尔甲本这三本最著名。在这三本当中，又以北京甲本和辽宁本最为重要，因为二者是第一代摹本，最接近顾恺之祖本的原貌。下面我们来重点说说北京甲本和辽宁本的情况。

辽宁本摹成于南宋初期，有学者推测摹成时间大约是在宋高宗绍兴三十二年（1162）之前。此卷明代后半

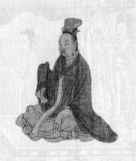

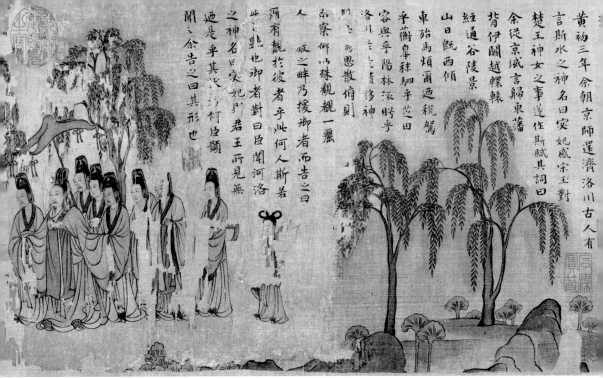

辽宁省博物馆藏《洛神赋图》局部

叶到了收藏家项元汴手里，从此有了流传记录，而此前具体流传情况不明。清乾隆皇帝先得到北京甲本，后得到此卷，因此将其定为《洛神赋图》第二卷。辽宁本的设色较为古朴，图上写有《洛神赋》原文，但是画面残损较多。

北京甲本摹成于北宋末年（1127 年之前），清乾隆六年（1741）早于辽宁本到乾隆皇帝手中，因此他在卷末留下了"洛神赋第一卷"的题字。此卷设色较为艳丽，画面完整，只有图画，没有赋文。

北京甲本的摹成时间最早，画风仍存六朝遗韵，颜色更饱满，而且画面较完整，综合考虑后，本书选择以此卷为主，辅以其他版本来为读者讲解。

魏文帝曹丕像

出自唐·阎立本《历代帝王图》卷 美国波士顿美术馆藏

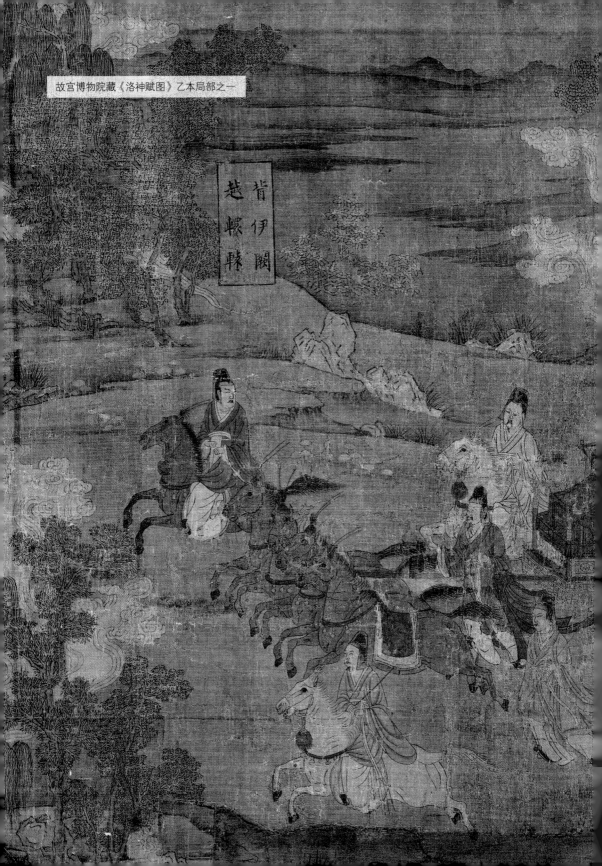

故宫博物院藏《洛神赋图》乙本局部之一

背伊阙
越轘辕

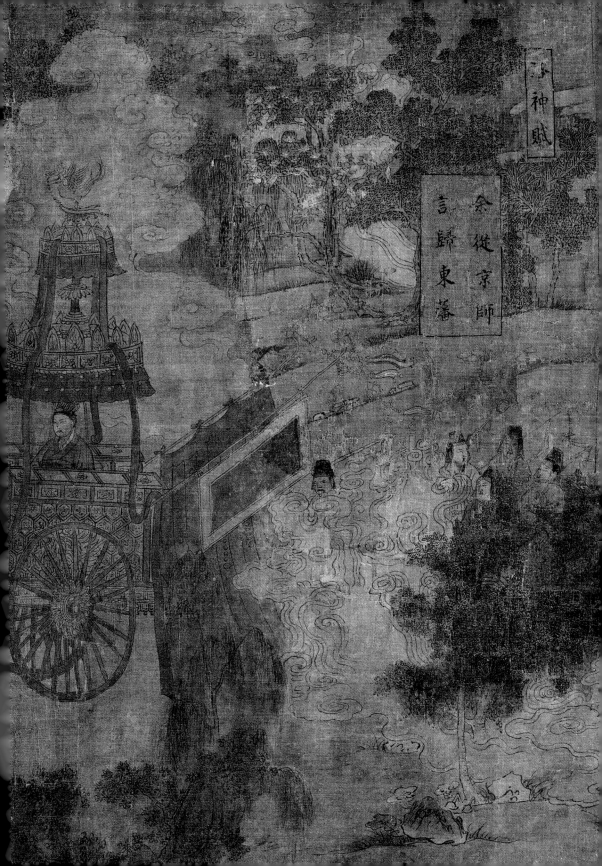

洛神賦

余從京師
言歸東藩

故宫博物院藏《洛神赋图》乙本局部之二

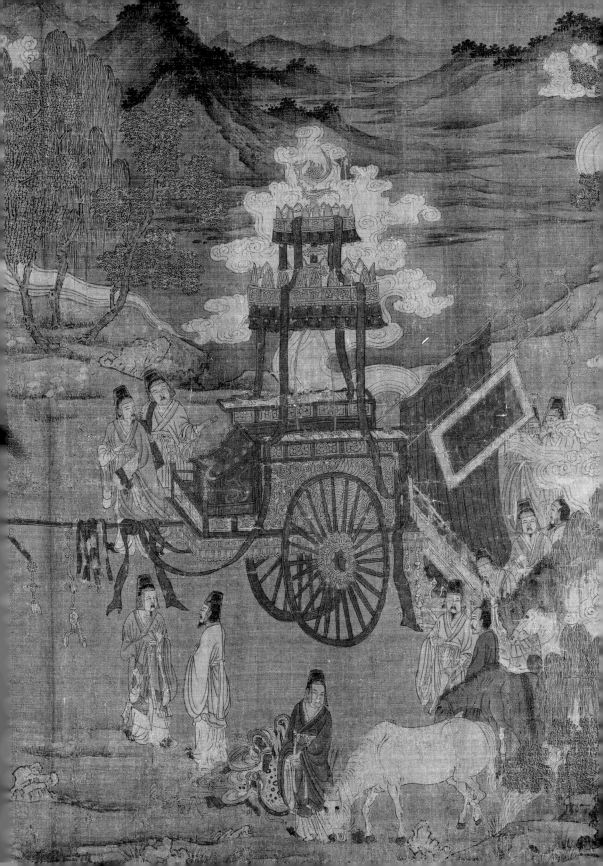

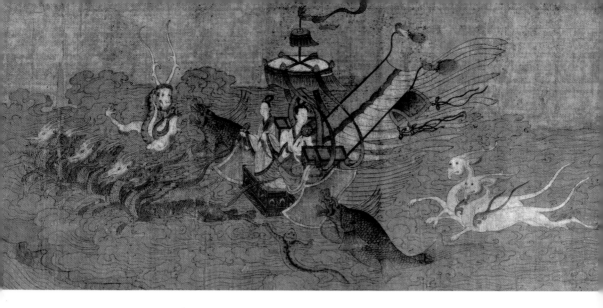

第二章
大戏：曹植的五幕爱情剧

　　读者朋友，现在，也许我该换个称呼，叫您观众朋友了。因为在这一章，我们就将正式观看曹植的爱情大戏了。

　　《洛神赋》原文中有五个"于是"，这帮助我们完美地把文本分成五大段落，《洛神赋图》也相应地分成了五幕。为了方便称说，我给这五幕命名为：初遇、誓言、情伤、欢情、追忆。从名称即可知道，这是一个相当典型的爱情过程。

　　每一幕的开始，都附有那一幕所依据的文本。同时，我为读者制作了"本幕预告"，既是剧情提要，也是该幕主题的阐发。

　　好了，话不多说，我们这就开始看吧。

第一幕

初 遇

黄初三年，余朝京师，还济洛川。古人有言：斯水之神，名曰宓妃。感宋玉对楚王说神女之事，遂作斯赋。其词曰：余从京域，言归东藩，背伊阙，越轘辕，经通谷，陵景山。日既西倾，车殆马烦。尔乃税驾乎蘅皋，秣驷乎芝田，容与乎阳林，流眄乎洛川。于是精移神骇，忽焉思散。俯则未察，仰以殊观。睹一丽人，于岩之畔。乃援御者而告之曰：『尔有觌于彼者乎？彼何人斯，若此之艳也！』御者对曰：『臣闻河洛之神，名曰宓妃。然则君王之所见，无乃是乎！其状若何？臣愿闻之。』余告之曰：其形也，翩若惊鸿，婉若游龙。荣曜秋菊，华茂春松。髣髴兮若轻云之蔽月，飘飖兮若流风之回雪。远而望之，皎若太阳升朝霞；迫而察之，灼若芙蕖出渌波。秾纤得衷，修短合度。肩若削成，腰如约素。延颈秀项，皓质呈露。芳泽无加，铅华弗御。云髻峨峨，修眉连娟。丹唇外朗，皓齿内鲜，明眸善睐，靥辅承权。瑰姿艳逸，仪静体闲。柔情绰态，媚于语言。奇服旷世，骨像应图。披罗衣之璀粲兮，珥瑶碧之华琚。戴金翠之首饰，缀明珠以耀躯。践远游之文履，曳雾绡之轻裾。微幽兰之芳蔼兮，步踟蹰于山隅。

本幕预告

公元 222 年的一天，黄昏。

曹植他们在洛水边歇脚。

我们首先会看到一些奇异的事物，山不像山，树不像树，初看当然会觉得奇怪，但细思却很有道理。《洛神赋图》北京甲本一开头，就带给观者一种梦幻的感觉。

就在那亦真亦幻的氛围中，发生了历史性的一幕：曹植看见了他的梦中情人——洛神。

不同于以往的人与神的功利主义关系，曹植与洛神的相遇，更多的是人与人的情感关系，因此具有开创性和历史性。

伟大戏剧的开场往往是宁静的，这是暴风雨来临前的宁静，磅礴的剧情已在酝酿当中。

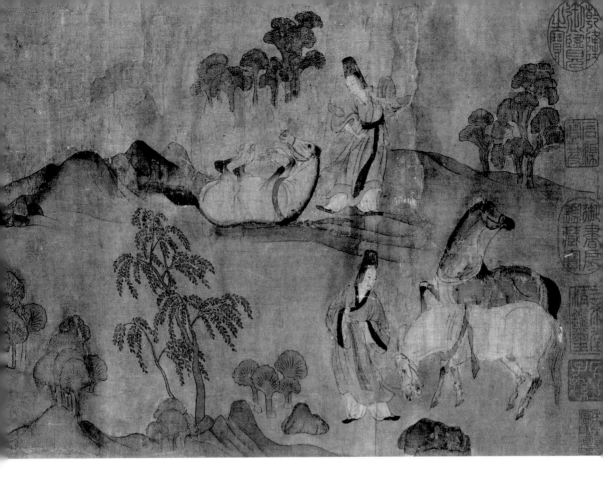

1. 大戏开场前的宁静

请看，上图就是《洛神赋图》（北京甲本）的开头。

据曹植在《洛神赋》序言中所说，画中的时间是魏文帝黄初三年（222）的一天。这一天，曹植一行离开京师洛阳去往他的封地鄄城。当他们到达洛水河边时，已经是夕阳西下、人困马乏了，于是车队就停下来休息。画卷一开始，就是描绘人马休息的情景。①

请仔细看，这个画面中有两个人、三匹马。马儿们已经卸掉了重担，有的在吃草，有的在扭头张望，有的倒在地上打滚儿。那匹倒在地上的马，有人以为它是摔

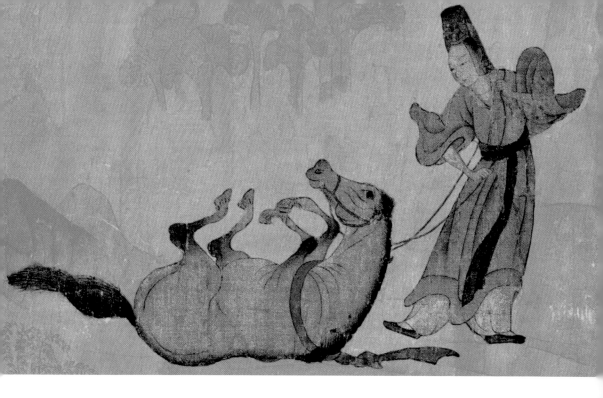

倒了，不是的，其实它在打滚儿。驴马休息时喜欢用打滚儿的方式放松。古画中类似的例子还有《明皇幸蜀图》等，请看右侧图，卸下重物的驴马在休息，其中一头就是倒在地上开心地打滚儿。

那两个人是马夫，一个年长，一个年轻，他们姿态相似，都是两脚分开，手持缰绳，微微低头看着马匹。不同的是，年轻马夫衣袖飞扬，缰绳拉紧，因为倒在地上的马正在打滚儿；年长马夫衣袖下垂，缰绳松弛，因为他牵的马垂着头，正在安静地吃草。可以说，开头这个休息的画面，充分体现了"动静结合"的原则：打滚的马是运动的，吃草的马是安静的，动与静互相衬托，使画面既不平淡，也不喧闹；安静是正在放松，运动也是为了放松，所以动与静又是和谐的。

唐·李昭道《明皇幸蜀图》(局部)
台北故宫博物院藏

2. 这树、那山，好奇怪！

看了动静相宜的人马，我们再来看看无言的树木与山石——话说，它们的样子好奇怪。

我们先看山石。在年轻马夫和打滚马那里，有隆起的山坡和几座山峰。我说那是山，有人可能会反对："那怎么能是山呢？看上去还不如马大。"是的，从比例来看，人马与山石的大小的确不符合常识，不过，那个时代绘画的特点正是"人大于山"。唐代绘画理论家张彦远总结六朝绘画的特点时就说：六朝绘画，总是把人画得比山还大，而且把大河画得像小溪，小得根本容不下你在水上泛舟。①

再来看树木。张彦远还说，那时的画家似乎还不会画树林，树木棵棵独立，树干、树枝就像人伸出胳膊、伸开手指一样。请看左侧最上小图，那是画中的几棵树，请你与张彦远的话对照来看，那几棵树是不是真的有点拟人感？这么有趣的树，究竟是什么树呢？现实中没有与之相似的树，现代学者只好猜它大概是什么，有的说是银杏树，有的说是梧桐树，有的说是松树。那么，古代学者怎么说呢？古人倒没有试图判定它们是现实中的什么树，而是形容它们像什么，有人说像"孔雀扇形"（孔雀扇例见左侧下图），有人说像"芝栭（ér）形"。

① 唐·张彦远《历代名画记》评六朝绘画："或水不容泛，或人大于山，率皆附以树石，映带其地，列植之状，则若伸臂布指。"

孔雀扇

出自《皇朝礼器图式》（清乾隆时期武英殿刊本）

芝、栭就是灵芝与木耳，我给读者找来明代女画家文俶（chù）画的灵芝图（右侧图），与顾恺之的树比一比，是不是有点像？古人虽然没有明确指出它们是什么树，不过，古人的感觉是对的——孔雀也好，灵芝也好，都带着点仙气儿。

　　实际上，顾恺之画的这种"树"，很可能就是一种

黄灵芝
出自明·文俶《金石昆虫草木状》

① 原文："尔乃税（tuō，"税"通"脱"）驾乎蘅（héng，一种香草）皋（gāo，岸边），秣（mò，喂牲畜）驷（sì，指驾车之马）乎芝田"。

② 唐代学者李善引《十洲记》注"芝田"："钟山仙家耕田种芝草。"东汉后期道教创立，服食丹药的修仙之风盛行，而灵芝就是魏晋道教炼丹术中极重要的仙药。魏晋时期流行一种传说，据说有"芝兰玉树"，食之可以长生、飞仙。这种"芝兰玉树"，大概就是从灵芝的形象夸张而来。

仙树，他的灵感来源，应该就是曹植原文中写到的"芝田"①。所谓"芝田"，有人认为是地名，指今河南省巩义市芝田镇（洛水在芝田西北），也有人认为芝田是仙人种灵芝的地方。实际上，仙家耕田不种庄稼而种灵芝仙草的说法流传已久②；另据曹植原文语境，"芝田"一词结构与"油田""煤田"相同，应该就是指长满了灵芝的地带。所以综合来说，"芝田"一句的意思应该是这样的：曹植他们一行人来到洛水边时，因为天色已晚，就准备住宿休息。卸车喂马的地方有些异样，岸边长满了香草和灵芝，特别是那灵芝，又多又大，就好像有人种植的一样。

下面，为了方便叙述，我们就把这种超现实的树形灵芝称为"灵芝树"吧。看，在灵芝树中间，还有一大一小两株多叶树（左页上图）。它们又是什么树？有人认为是柳树，有人认为是杨树，也有人笼统称之为杨柳树。无论它是什么树，有一点可以肯定，它是一种现实中的树，因为它更符合现实中树的样子，而灵芝树的形态却超出了一般人的日常经验。

也许有读者会问："为什么要不厌其烦地讨论它们是什么树呢？"因为，顾恺之描绘《洛神赋》，首先就要面对一个大问题，那就是如何营造洛神生活的仙境，而

多叶树与灵芝树的杂处，就表示现实与仙境的融合，这样就为后面曹植看见洛神营造了亦真亦幻的氛围。

好了，《洛神赋图》的第一个画面，我们看到了休息放松的人马，看到了造型奇特的山树，隐约感到将要有事发生。现在，我们该去看看主人公曹植了。

3. 曹植看见了她

曹植去哪儿了？他也去放松了。

"容与乎阳林，流眄（miǎn）乎洛川。"曹植这样写道。"容与"一般解释为"悠然安闲的样子"，我认为解释为"徘徊"更好。在第一章中我们说过，曹植从洛阳回封地鄄城去，是心事重重的。正因为心事重重，所以才会情感压抑，神思飘忽。"阳林"有人解释为"杨林"，或者和"芝田"一样，都是地名。我认为此处之"阳"按山南、水北来解释就挺好[①]，芝田是长满灵芝的地方，而阳林就是洛水岸边的林子。当时"日既西倾"，洛水岸边的林间尚有落日余晖，因此曹植才提起兴致漫步林间，并来到岸边看水。"流眄乎洛川"的"流眄"这个词用得也极好，曹植不是专注看什么地方，而是随便看看，似看非看。这样一来，迷蒙的光线、川流的河水，按现在的话来说，其实具有了催眠的作用，容易使人陷

① 《穀梁传·僖公二十八年》："水北为阳，山南为阳。"

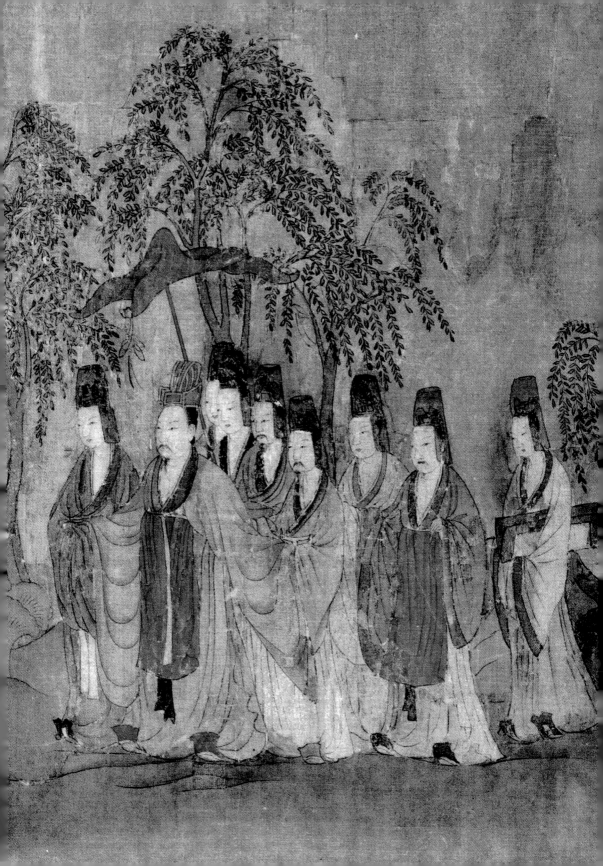

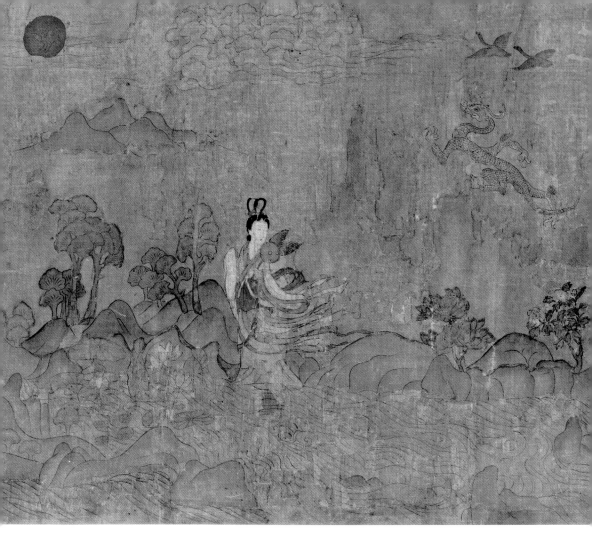

入恍惚的状态。这就是为什么曹植紧接着写道，"于是精移神骇（hài），忽焉思散。"①

就在那时，山崖边出现了一个人。

因为低着头，神思恍惚，曹植并未觉察那人的存在，等他抬起头来时，立刻就呆住了。

原来，那个"人"，是一位美丽非凡的女子！

请看上面的跨页图，左页图中就是那个女子，右页在侍者簇拥中的那个人就是曹植。

① 细究的话，移与骇这两个字，很有意思。移的本义是移植秧苗，是连根拔起，到另一个空间重获新生；骇的本义是马受惊，马一旦受了惊，简直就不是马了，发疯狂奔，谁都拦不住。总之，移、骇可以说都是幅度、力度极大的变动，几乎是一次精神地震，或者就像一次时空穿越，然后，忽然之间，世界清净了，曹植来到了物我两忘的境界。

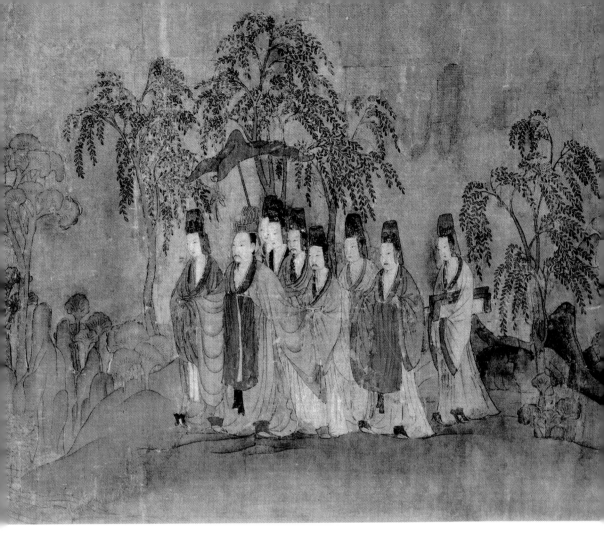

② 御者,指车夫、侍从、小吏这样
的人,相当于现在的"司机""文
员"等。但文中的"御者"身份
其实可疑,本书后面会再说到这
个角色。

③ 关于宓妃,有一种说法是这样的:
她本是伏羲之女,溺死于洛水,
于是做了洛水之神。在传说中,
洛神与河伯、大羿都有关系,可
以说是我国"原产"的爱神。伏
羲是我国传说中的人类始祖,配
偶是女娲。

曹植激动地拉住御者②的手说:"你看见她了吗?
她是什么人,竟然那么美!"

可是,御者却看不见。御者说:"臣听说洛水之神
名叫宓(fú)妃③,您看见的莫非就是洛神?她什么样,
您能为臣描述一下吗?臣很想听。"

请注意,此处有个奇怪的地方:按理说御者就在曹
植身边,既然曹植能看见,那么他也能看见才对。可是,
御者为何看不见?

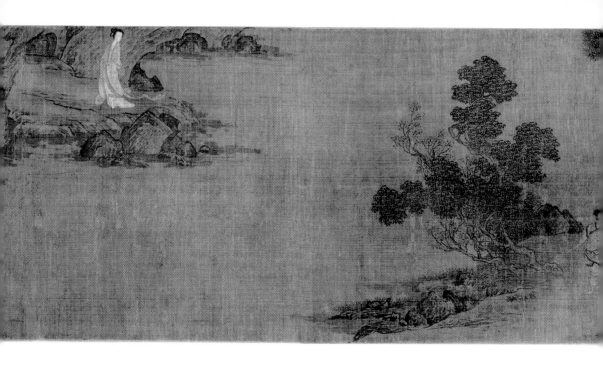

4. 御者为何看不见

有人说，御者可能是一个刻意设计的角色，为的就是通过他的提问，自然地引出曹植的回答。这种说法有一定道理。试想，如果把赋文比作歌唱，那么，身为君王总不能想唱就唱，你说是吧？不知其故的人还以为君王发神经了呢。所以，为了让行文过渡自然、优雅得体，有必要把铺垫和转换做好。

还有人说，请才子为梦想赋形，这是古老的文学传统。这种说法也有一定道理。在《洛神赋》序言中曹植说，他写这篇赋，是"感宋玉对楚王说神女之事"。宋玉是战国时楚人，他的《高唐赋》和续篇《神女赋》写楚王梦遇神女之事。赋前，楚王和宋玉聊神女之梦，然后楚王让宋玉把梦境用赋的形式好好描述一番，于是宋玉才

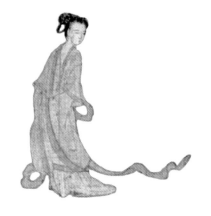

本节所用图片来自《洛神赋图》北京丙本。此本并未画《洛神赋》全部情节，而只是选择曹植于洛水岸边初遇洛神的片段加以重点描绘，其形式、情节、风韵均已脱离《洛神赋图》祖本很远，因此本书不对其详细介绍。

故宫博物院藏《洛神赋图》丙本画心主体部分

开始写赋。就是说，宋玉的赋和曹植的赋，在本质上是一样的：都是通过赋文，使梦想从不见到可见。

除了前面的两种解释，还有别的解释，比如：御者之所以看不见，那是因为，曹植看见洛神，只是他做的一个白日梦。

一个人梦见什么，别人当然是看不到的。

说到白日梦，在当代语境中它几乎被作为一个贬义词，意思是不切实际的空想。其实，白日梦几乎是人人都有的心理体验。从心理角度讲，内心越压抑，情感越浓烈，白日梦就越"真实"，甚至可以达到梦与现实混作一团、难分难解的程度。

御者既然看不见，而且很想听，曹植就得给他讲。所以，接下来曹植就用了很大篇幅来描述洛神的容貌。

朝阳

惊鸿

游龙

春松　秋菊

芙蓉

5. 洛神的神性气场

应御者的请求，曹植首先描述了他对洛神的观感。其描述分为两部分，先用比喻写意[①]，后用工笔写实。

我们看看曹植是怎么比喻的。

曹植一开口就说："其形也，翩若惊鸿，婉若游龙。"这一句太有名了，但以往的解读大多不够仔细，下面请你跟我来体会。曹植说，她的身体轻盈、柔婉，请注意，柔婉不是柔弱，轻盈不是无力，她就像鸿雁惊起、游龙腾空，柔美而又矫健。用现在的话说，这是一种健康的

① 原文：其形也，翩若惊鸿，婉若游龙。荣曜（yào）秋菊，华茂春松。髣（fǎng）髴（fú）兮若轻云之蔽月，飘飖（yáo）兮若流风之回雪。远而望之，皎若太阳升朝霞；迫而察之，灼若芙蕖（qú）出渌（lù）波。

46

② 荷花别名芙蓉、芙蕖。

③ 把文字转化为图像，有学者称之
为"转译"。转译的方法有多种，
像这种直接画出喻体的转译方
法，被称为"直译"。

女性审美观，不是后世那种逼迫女性缠足，以娇弱可怜为美的病态审美观。她的气质如何呢？就像阳光下盛开的秋菊，清新不俗；又像春天里挺立的松树，充满生机。然而，她的美不是一览无余的，有时你会隐约觉得她像被轻薄的流云遮蔽的明月，朦朦胧胧，明媚而不刺眼；她的美也不是故意作态的，有时你会感觉她像那随风回旋的白雪，流动不居，自然而然。总之，她的体态、气质、风度，怎么看怎么美，远望近察两相宜：远远地眺望，她是那么皎洁，就像彩霞衬托的朝阳；靠近些观察，简直就像清澈水波中亭亭玉立的芙蓉②。

以上就是曹植对洛神的比喻。他为何先用比喻的手法写洛神？在生活中我们有这样的经验，与人一见面，往往还没看清楚对方长什么样，就先感受到一种气场，这就是直觉。开头这些比喻，曹植就是在说自己的直觉。直觉是难以精确描述的，因此曹植使用了比喻。可是，这些比喻怎么画出来呢？

请看左页图，顾恺之直截了当地把喻体都给画了出来。有意思吧？你比喻什么，我就画什么。③ 在第一章我们说过，这样处理有点笨拙，不过在这里"笨拙"是褒义词。从创作的角度来说，"笨拙"往往比"聪明"更为稀缺。

6. 洛神的人性面貌

写完直觉，或者说写完洛神的神性一面，曹植开始写观察，或者说代入他的日常经验，描写洛神人性的一面了。[①]

他说，她不胖也不瘦，不高也不矮。肩膀的弧度刚刚好，甚至有点太好了，就像根据最美标准削成一般。她的腰，就像那紧束的白绢，又细又软。她的颈项秀美极了，将她内在的纯洁品质显露无遗。发油、铅粉这些化妆品，她全都未用，因为她美丽天成，根本不需要用。她的发髻高耸如云，眼眉微曲细长，气质高贵，内心敏感。她的嘴唇红润，牙齿洁白，明净的眼眸顾盼生姿，啊，她脸颊上还有一对小酒窝！她美妙的身姿就是这样雍容华贵、飘逸优雅，让人感受到她的柔情，而她可爱的话语则让人迷醉于她的妩媚。还让人怎么说好呢？她的着装品位极高，当世没人可与她相比。那奇美的衣服勾勒出她身体的轮廓，她那骨像[②]符合画中的完美典范。她披着轻盈的绚丽罗衣，戴着精雕的碧玉耳环，穿着纹饰精美的远游鞋，来去自如，畅游四海。此时此刻，她正拖曳着轻薄如雾的丝裙，身体散发着幽兰的清香，在那山边徘徊。

到这儿，对洛神容貌的描写就告一段落了。

① 原文：秾纤得衷，修短合度。肩若削成，腰如约素。延颈秀项，皓（hào）质呈露。芳泽无加，铅华弗御。云髻（jì）峨峨，修眉连娟。丹唇外朗，皓齿内鲜。明眸善睐（lài），靥（yè）辅承权。瑰姿艳逸，仪静体闲。柔情绰（chuò）态，媚于语言。奇服旷世，骨像应图。披罗衣之璀粲（càn）兮，珥（ěr）瑶碧之华琚（jū）。戴金翠之首饰，缀明珠以耀躯。践远游之文履，曳（yè）雾绡（xiāo）之轻裾（jū）。微幽兰之芳蔼兮，步踟（chí）蹰（chú）于山隅（yú）。

② 骨像为相术用语。据史书，东汉时会在"相工"的参与下为帝王选女，候选童女不仅要好看，还要"合法相"。《洛神赋》原文"骨像应图"，就是曹植按传统观念说洛神"合法相"，在道德上适合做王妃（从"骨像"这个词我们可以知道曹植心里在想什么）。史书原文见《后汉书》皇后纪第十上："汉法常因八月筹（suàn，古同"算"）人，遣中大夫与掖庭丞及相工，于洛阳乡中阅视良家童女，年十三以上，二十以下，姿色端丽，合法相者，载还后宫，择视可否，乃用登御。所以明慎聘纳，详求淑哲。"

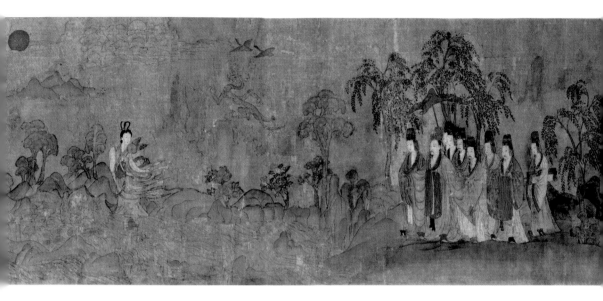

7. 仙界与人间的交融

有读者肯定会想，那洛神又不在曹植近前，他怎么把洛神看得这么清楚呢？这是因为曹植在做梦啊。或者说，他在用做梦的体验来写洛神。我们知道，人在梦中，随心所欲，就算离得远，也能看得清。

还有细心的读者会问，曹植写洛神当时在山边徘徊，怎么顾恺之把她画在水中了呢？虽然说顾恺之基本上忠实于原文，但也得允许他有自己的发挥与创造呀。应该说，洛神的出场在水中比在陆地上要好，一来在洛水中出场更符合洛神的身份，二来在河水里行走更能显示其神性。

在这里，我想顺便提醒读者注意洛神与曹植等人所处环境的不同。洛神的身后有几座"小山包"比她矮多了，但是那象征着巍峨的高山（前面我们讲过"人大于山"）。山上长着不少灵芝树，从比例来看，那些树

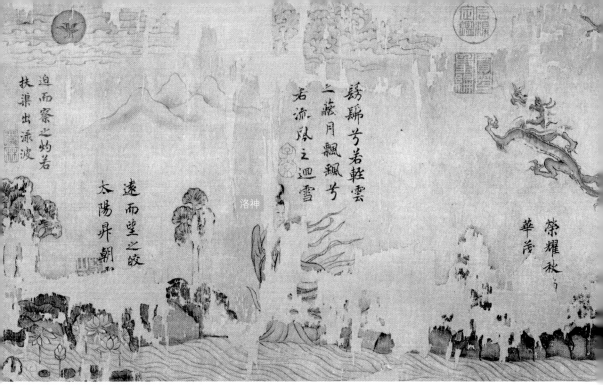

《洛神赋图》辽宁本中曹植初遇洛神的场景

真可以叫"参天大树"了。不过在神山仙界，大小比例不一定遵照现实规律，或者说，超现实的比例关系、物象关系，更有可能是为了营造不凡的神性空间，而不一定因为画家造型能力有限。顾恺之把这些灵芝树画在洛神的身边，几乎就是在说："喂，这里就是仙境哦。"

　　再请看曹植他们，树与人的比例大体还算符合常识，这表示曹植是在现实世界向神仙世界观望，他是在心里"看见"洛神，身体却无法跨越现实的洛水而真正地与洛神相会。由此来说，曹植与洛神初遇的这一幕，顾恺之真是画绝了！他将惊鸿、游龙、秋菊、春松、太阳、芙蓉这些对洛神形态气质的比喻直接画出来，看似笨拙，实则大巧，原来，他是巧妙地借用了曹植的比喻，用那

北京甲本中的红日
红日中央的鸟为三足金乌。三足乌是中国神话传说中的神鸟，住在太阳中。

50

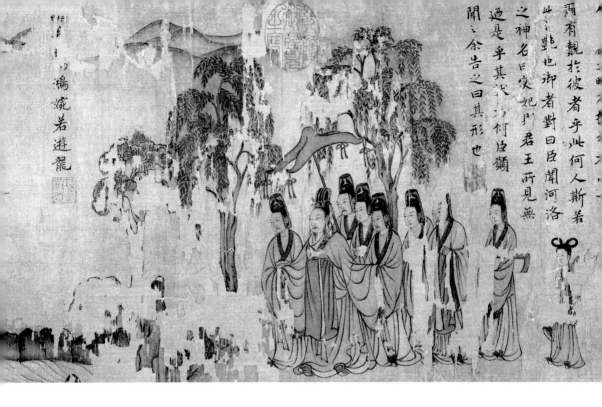

些喻体构建了洛神的神性空间！请看，神龙正在攀升，惊鸿竟比神龙飞得还高，朝阳激发霞光万道，照耀着遍布灵芝和芙蓉的仙界。而曹植那边的时空呢，却正是"日既西倾，车殆马烦"。就是这样，顾恺之用他那大巧若拙的构思，把两个不可能融合的世界画在了一起。

8. 洛神的衣带飘啊飘

刚才插播完顾恺之的构思，我们接着来看洛神的细节图（左侧图）。那时，洛神正在水中行走，她似乎感应到了曹植的目光，侧身向后看。她的左手拿着一样东西（一会儿我们细说），右手掩在长袖中，小臂折叠起来紧贴身体举到肩头——请你模仿洛神的动作感受一下，有没有可爱感？这是少女典型的娇媚姿势，紧致、

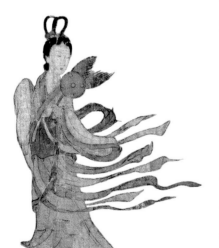

北京甲本洛神出场画像

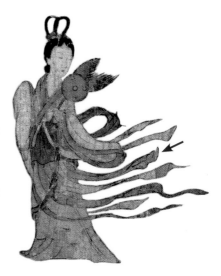

饱满、昂扬。试想，如果画她手臂垂在体侧，或在空中挥舞，感觉就不同了，是不是？

洛神的衣裳引人注目，特别是那飘飞的衣带，请你数一数有几条？有学者说，有6条，比辽宁本中的洛神的飘带少，辽宁本中是8条。实际上，北京甲本中也是8条，请注意红色箭头所指，那里是两条飘带，因为挨得近，看上去就像一条似的。这些彩带全都飘飞在空中，至少有两方面作用：其一，这些轻盈的彩带可以衬托洛神的飘逸；其二，有风，彩带才会飘飞，对吧？请你注意曹植等人的衣饰，全都自然下垂，这也说明曹植与洛神处在不同的世界。

洛神的奇特衣裳，原型可能是东汉与魏晋南北朝时期流行的袿（guī）裳①。"圭"是上端尖锐、下端平直的玉器，袿裳装饰着上广下狭的圭状布片，因而得名。东汉之后，袿裳上的这种尖圭装饰增加为多组，并且还会在"圭角"②上接缀长长的飘带，拖曳在裙裾周围，一有风来，或只是走动稍快，飘带就翩翩起舞，显得"仙气"十足。图中，洛神腰间还围着一块"红布"，它的作用之一是将衣饰包束在内，不显得凌乱。固定这块布帛的是一条细腰带，腰带在身前打个花结，勒束出洛神的腰身。袿裳属于盛装礼服，贵妇在重要场合才会穿着。

① 宋玉《神女赋》中写到过袿裳："振绣衣，被袿裳。"袿裳一词多见于东汉与魏晋南北朝时期的文献与图绘资料。

墨玉圭
故宫博物院藏

② 袿衣上的"尖圭"以及接缀的飘带，都有专有名称，前者称为"髾（shāo）"，而飘带称为"襳（xiān）"。时人用一个词语来形容女子穿袿衣的仪容，叫"飞襳垂髾"。

9. 洛神的发髻之谜

下面我们看洛神的发髻。

曹植原文描写洛神的发髻是"云髻峨峨"，这是怎样一种发髻呢？简单说来，就像头顶一座巍峨的小型建筑。吃惊吧？其实，追溯发髻历史，发式风尚并不是一直如此夸张的。西汉初年，女子还在追求天然美，但是到了东汉，风尚大变，转而流行高大髻式。因为发髻攀比得越来越高，光凭真发已经不够用了，怎么办？那就只好戴假髻，并且附加隆重的头饰，直至发髻在头顶上巍峨耸立。其中最夸张的，当属太皇太后、皇太后在入庙大礼中的发式，其发式名称繁体字写作"翦氂簂"。翦（jiǎn）也写作"剪"；氂（lí）就是马尾；簂（guó）就是"巾帼"的"帼"，意思是头饰。就是说，"翦氂簂"是用剪下的马尾毛配以绢帛制作的头饰。好玩吧？想想看，太皇太后、皇太后费力地顶着高耸的马尾帼，庄严宣示着自己的崇高地位。

到了东晋末年，假髻更加高大、样式更加奇特了。据《晋书》记载 [3]，因为假髻出奇地高大，日常戴着很不方便，所以当时富家女子就用木笼做成假头套备用，需要时再戴。这种假头套，有一个名字就叫"假头"。

③《晋书·五行志》："太元中，公主妇女必缓鬓倾髻，以为盛饰。用发既多，不可恒戴，乃先于木及笼上装之，名曰'假髻'，或曰'假头'。至于贫家，不能自办，自号'无头'，就人'借头'。"

贫家女子没钱置办"假头"，非用不可时，就自称"无头"，向人去"借头"。如果有不明就里的现代人穿越到那时去，见人笑吟吟地说："我借你个头。"啊，不吓坏才怪。

　　至此，我们已经大概了解了"云髻峨峨"，现在来看顾恺之是怎么画的。哎，怎么回事？顾恺之并没有画峨峨云髻，只是画了两个相对简单的发鬟（huán）。鬟，就是古代妇女梳的环形发髻。有学者推测，洛神头上这对朝天耸立、随风而动的高环髻，就是史书中说的"飞天䯼（jì，意为结发）"①。但实际上，洛神的发式并不完全符合飞天䯼的特征，所以也有学者称之为"飞天䯼的衍生发式"，或名之为"双鬟飞天䯼"。对于我们普通人来说，学术命名的问题不必太过计较，关键是，我们通过文本与图像对比，知道了画家按他当时的审美风尚对洛神形象有所改造。

　　下面我再跟读者分享一个特别有趣的说法——有学者认为图中洛神的发式并不是什么飞天䯼，而是灵蛇髻。

　　灵蛇髻，据传是魏文帝皇后甄氏所创。

　　看到这儿，读者心里是否咯噔一下？洛神，真的与甄氏有关吗？下面我给你讲讲灵蛇髻的传说。

　　这个传说见于传为宋人作《采兰杂志》（见右侧）。

① 《宋书·五行志》："宋文帝元嘉六年（429），民间妇人结发者，三分发，抽其鬟直向上，谓之'飞天䯼'。始自东府，流被民庶。"

　　甄后既入魏宫，宫庭有一绿蛇，口中恒有赤珠，若梧子，不伤人。人欲害之，则不见矣。每日后梳妆，则盘结，结一髻形于前。后异之，因效而为髻，巧夺天工，故后髻每日不同，号为灵蛇髻。宫人拟之，十不得其一二。

二

阙名

② 梧子就是梧桐子，也就是我国本土植物梧桐（青桐）的种子。梧桐子是古籍中常见的用于计量丸剂的拟量单位。何为拟量单位？古时候，药物的计量单位不像现代这样精确。对于形体规格较为一致的药物，常采用个体数目或估量法，比如用个、枚、束、把、片等来作为量。对形体不规整或细碎不易计数的药物，古人就采用比拟法，比如，用拳头大、鸡子大、梧桐子大，或一杯、一盏等来作为拟量单位。《采兰杂志》文中之所以说绿蛇口吐赤珠若"梧子"大小，不外乎暗示绿蛇口吐仙丹，是一条灵蛇。

话说，当初甄氏嫁到曹家后，常有一条绿蛇在庭院中出没，并且它还经常口吐"梧子"② 大小的赤珠。此蛇虽然有些诡异，但不伤人，人想害它呢，它就神奇地消失不见。不过，转头它就又来了。就这样，人与蛇相安无事。每天甄氏要梳妆了，这条绿蛇就盘起来，结成一种发髻形状，甄氏觉得神异，就模拟绿蛇盘结的形状来做发髻，简直巧若天工。甄氏每天更新的发型，灵感来自灵蛇，所以统称为"灵蛇髻"。这么诱人的发型，侍女们当然也想跟着学啊，可是却怎么也学不像，精巧程度比甄氏差多了。前面我们说过，图中洛神的双鬟叫飞天纴有点勉强，那么，她的发髻是不是真的就是灵蛇髻呢？倘若真的是灵蛇髻，是否可以推测顾恺之创作《洛神赋图》时就相信洛神即甄妃的传说？

好了，关于洛神的发髻就说到这里。下面我们来看看她手中拿的什么。

10. 洛神的道具非常重要

请看，左侧图就是洛神所持之物。那是什么？有人说是扇子。只说扇子，这太笼统了。还有人说是麈（zhǔ）尾扇，嗯，这就准确些了。麈尾是什么？麈是一种大鹿（一说为驼鹿），传说鹿群跟着麈走，麈尾指向哪里它们

就去哪里，所以，当魏晋清谈兴起之后，名士们辩论时就喜欢手执麈尾，表示自己能当意见领袖，麈尾于是成了"名流雅器"，不清谈的时候名士也经常拿在手里不放。后来，麈尾出了简化版，就是在纨扇①上加两小撮鹿尾毛，名之为"麈尾扇"。再后来，由麈尾扇演化出升级版的"比翼扇"，就是把纨扇上端的鹿尾改成鸟羽，成了神仙玉女升天下凡的象征。请看，洛神手中拿的不正是加了羽毛的纨扇吗？既然顾恺之特意画比翼扇而不是别的什么扇子，以点明洛神的神仙身份，我们也要准确说出洛神手中拿的是比翼扇，这样才不辜负画家在细节上的用心。

好了，洛神暂时看到这儿，下面我们来看曹植。

11. 曹植的头冠有意思

我们先看曹植头上戴的是什么。请看右侧图，那应是"远游冠"。冠是什么？简单地说，冠就是发罩。古人把头发在头顶总成发髻，如果只是任它堆在头顶，既不稳定，也不好看，因此需要固定和装饰，冠就是用来罩住发髻的。冠是谁都可以戴的吗？不是的，冠不是什么人都能戴的，身份低微的人只能戴帻（zé）。帻是战国时期形成的一种头衣，汉代时被改进成一种帽子，可

① "纨扇"也就是"团扇"，主要以竹木为骨架，制成种种形状，并用薄质丝绸糊成。南北朝时，纨扇扇面较大。

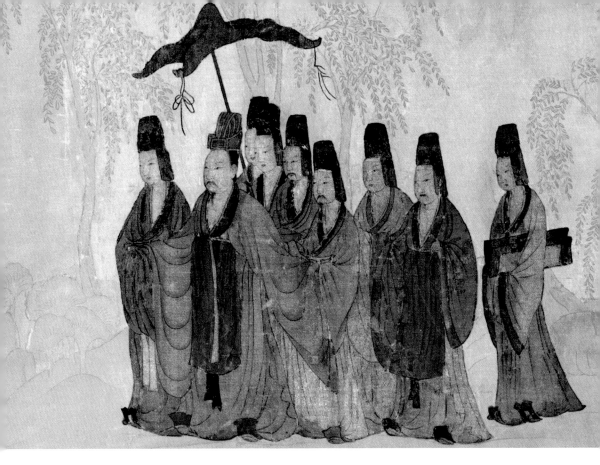

以在头顶上部直接盖住发髻。不过，虽说下层人不能戴冠，只能戴帻，但是据说到了王莽那时候，因为王莽头秃，他要先戴上帻才能再加冠，帻的地位也就跟着提升了。这就是为什么在东汉人物像中，我们总是看到他们的冠下搭配着帻。

需要说明的是，曹植的冠与考古资料中的远游冠不是完全相同，这有可能是临摹导致的偏差，但从总体上来说，曹植戴的冠是符合南北朝远游冠特征的。另外，据冠服制度，皇帝戴通天冠，诸侯王戴远游冠，曹植戴远游冠是符合其身份的。

说到这儿，我有一个也许不恰当的联想：曹植写洛

神穿着远游鞋，而顾恺之画曹植戴着远游冠，一鞋一冠，皆为远游，这算不算情侣装呢？

看了曹植的头冠，下面我们看他身上穿的。

12. 曹植的一块红布

曹植身前"挂"着一块红布，那是韨（fú）。韨是什么？韨，可以说是人类社会最古老、最原始的衣物。想当初，人类知道害羞了，就用兽皮、树叶制成"围裙"，用来遮挡隐私部位。这种"围裙"不是全包围的，而是顾前不顾后，只遮挡前面，屁股则任其袒露。这种"围裙"可能就是韨的雏形。后来，人类不仅知道"蔽前"，也知道"蔽后"了，衣服材料也改成了布帛，但古人重视传统，所以仍在衣裳外面佩戴一块韨，表示不忘本。[①]既然不是因为实际用途而佩韨，韨的装饰功能就逐渐加强了，演变到后来，成了"分贵贱、别尊卑"的重要标志，只有贵族才可佩韨，普通人就不许佩戴了。到了西周时期，韨作为中国传统礼服的重要组成部分，已经相当成熟完备。《诗经·小雅·斯干》中就有这样的诗句："朱韨斯皇，室家君王。"可见韨在周人心中的地位相当高，是最能代表王侯身份和地位的服饰。那么，韨是什么时候消亡的呢？是在清朝建立新的服饰制度之后。也就是

上为曹植的哥哥曹丕戴的冕冠，冕冠的綖（yán）板下就是通天冠加黑介帻。通天冠展筒前饰金珰（冠前珰因呈"山"形，也称为"博山"——"博山"是传说中的海上仙山），博山正中那只"小虫子"是金蝉。古人认为蝉出于泥土，食露而生，居高食洁，赋予其"清虚识变"的象征意义，因而把蝉形作为冠饰。

① 《礼记正义》卷三十《礼运第九》郑玄注："古者田渔而食，因衣其皮。先知蔽前，后知蔽后。后王易之布帛，而犹存其蔽前者。重古道，不忘本，是韨之元由也。"

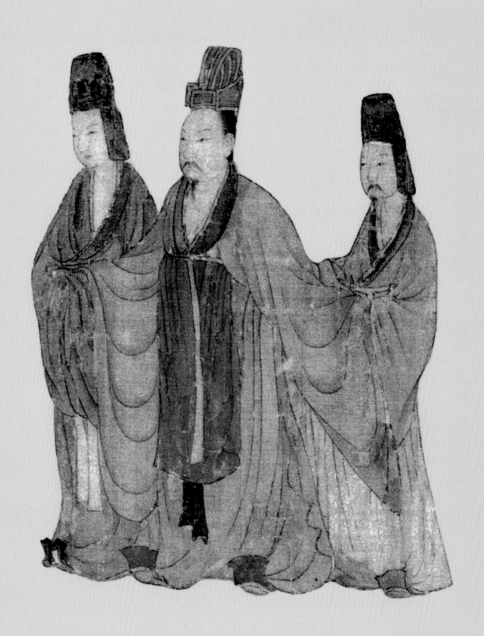

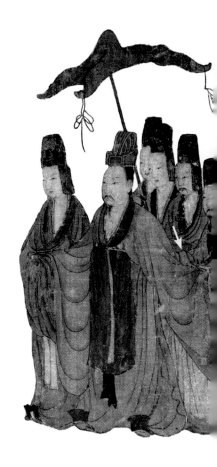

说，作为中国传统礼服中不可或缺的重要组成部分之一，韨的独特地位保持了几千年之久。

下面我们了解一下韨的形制和材料。韨的形制，最初是由系带和上窄下宽的韨条组成。使用时，绕腰一系，韨条下垂，遮挡腹部，垂到膝前。到了春秋晚期，在普遍使用革带以后，韨就直接系在革带上了。韨的材料，最初是用熟皮，后来也用丝绸。韨的颜色和花纹有着严格规定，晋代徐广《车服仪制》中说，汉明帝规定，天子用赤皮。魏晋时期，韨的材料出现了"绛（jiàng，深红）纱"。图中曹植的韨，看上去就像是用绛纱做的。纱罗材料的应用，让韨的装饰性越来越强了。不过，再怎么装饰化，起源也不过是"遮羞布"，想到这儿就觉得好有意思。我们学文化，一定要有"追根溯源"的思维，这样才能学得通透。

韨有很多名称，如果有人告诉你曹植的那块"红布"名为"蔽膝"也不必奇怪。韨也叫蔽膝①。

① 北宋大观四年（1110），朝廷将韨的名称固定为"蔽膝"。

13. 曹植的衣袖像大喇叭

现在我们来看曹植的衣袖。他的衣袖尤其宽大，形象地说，这是喇叭形衣袖（也叫"广袖"）。这种衣袖，相当典型地反映了南北朝时期贵族阶层的精神面貌。

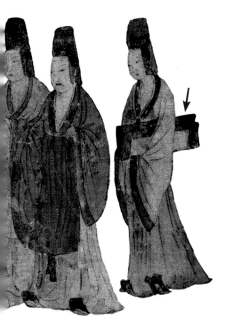

在魏晋时期，人们追求放达、澹远的人生，对现实的反抗是真诚、自然的，但是到了南北朝时期，前辈的人生理想逐渐模式化，模仿、表演的成分就增加了，或者说，形式大于内容，越来越走向极端形式化了。比如，贵族士大夫把迟缓当从容，把娇弱当优雅，把不学无术当逍遥无为，把敏捷、刚猛看作粗野、鄙俗。到了南朝后期就更惊人了，《颜氏家训》中说，贵族子弟脸敷白粉，嘴涂口红，脚蹬高跟鞋，衣服要熏香了才穿，坐必软褥、靠必软囊，娇弱得一点颠簸都受不了，出门一定要乘一种超稳的减震长簷（yán）车，身边还要放满自己喜欢玩赏的器物。② 与这种迟缓、悠闲的生活方式相应，南朝就兴起了"褒衣博带"的服饰风。褒、博都是形容宽大，简单说就是衣宽带阔。穿这种宽大衣裳走路当然不方便啦，所以行走时一定要人帮忙扶持，并由专人挈（qiè）提衣袖和裙裾，以至于有了这样的民谣："四人挈衣裙，三人捉坐席。"图中曹植旁边就有两个侍者扶持，并为他挈提裙裾。特别是曹植左边那个侍者动作画得清晰，他右手（黄色箭头所指）伸到曹植身后，应该就是在"挈衣裙"。这群人后面有一个侍者，夹持"坐席"（红色箭头所指），他是专门为曹植"捉坐席"的人。《洛神赋图》中的这个画面可以证明民谣所传不虚。

② 北齐·颜之推《颜氏家训·勉学》："梁朝全盛之时，贵游子弟多无学术……无不熏衣剃面，傅粉施朱，驾长簷车，跟高齿屐。坐棋子方褥，凭斑丝隐囊，列器玩于左右，从容出入，望若神仙。"

　　说到这儿，我必须要为读者补叙一个《世说新语》里的小故事，是关于"出入扶持"的，太好玩了！

　　话说王羲之的儿子当中有两个名气很大，一个叫王徽之（字子猷），一个叫王献之（字子敬）。有一天，他俩在屋里坐着，忽然着火了。哥哥王徽之站起来就跑，鞋都没顾上穿。再看弟弟王献之，啧啧，一点都不慌张，神色恬然，徐唤侍者，跟平常一样，左右扶凭而出。此事传出，舆论一边倒地称赞王献之气度非凡。

　　了解中国服饰史的读者可能会说，袖口呈大喇叭状，不是南北朝风格吗？顾恺之是东晋人，他怎么会画出后来才有的服饰风格？

　　是的，从东汉至两晋，虽然衣物宽大，但袖口会微收，以免拖沓。东晋以后，南朝人更追求飘逸之美，袖口不仅不收，甚至还增加了衣袖的布幅，使袖口非常宽大，犹如喇叭一般。这样的衣服，装饰性远大于实用性，以至于南朝刘宋时就有人说，如今衣袖大得实在离谱，一条袖子能顶过去的两条袖子了。从画中曹植的衣袖来看，这种说法并不夸张。

　　画中曹植的衣袖风格符合南朝特征，这是怎么回事呢？有学者认为，这恰恰说明《洛神赋图》不可能是顾恺之画的，因为他不可能画后代才出现的衣袖风格。

《世说新语》（南宋绍兴八年刊本）"雅量第六"："王子猷、子敬曾俱坐一室，上忽发火，子猷遽走避，不惶取屐；子敬神色恬然，徐唤左右，扶凭而出，不异平常。世以此定二王神宇。"

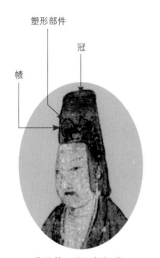

塑形部件

冠

帧

曹植侍臣的冠帽细节
《洛神赋图》北京甲本

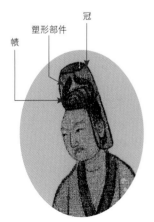

冠

塑形部件

帧

曹植侍臣的冠帽细节
《洛神赋图》辽宁本

14. 侍臣们的帽子

想必早有读者注意曹植的侍臣们戴的奇特帽子了。

那是一种长耳高顶帽，在汉六朝时期，侍臣、武官都戴这种帽子。当时的正式称谓叫"武冠"，也叫武弁（biàn）、笼冠等。武冠是用稀疏轻透的缌（suì）布（一种麻布）做的，为了保持硬挺，会在表面涂漆。当然，光涂漆是不够稳固的，因此还需要其他部件来加固。

冠是半透明的，我们可以看到冠里面还罩着"东西"，那就是帧。武冠与帧的式样及搭配，从东汉到南朝有一个演变过程，大概来说，南朝以前武冠的垂耳比较短，不盖住耳朵；南朝时的垂耳加长了，盖住耳朵，同时，冠下的帧进一步缩小，仅罩住头顶。请看，《洛神赋图》中的侍臣的武冠垂耳长（盖住了耳朵）、冠顶高，的确更符合南朝武冠特征。

下面我们看一处有意思的细节。

请看左侧两个小图，冠下帧上有两片东西，左右对称，好似蝉翼。那是什么？前面我们说，光给冠笼涂漆不够稳固，那两片东西就是用来加固笼冠的塑形部件。也就是说，那一对片状物本来是属于冠的，但是后人临摹时，可能不太明白武冠结构，把它们画得像是帧的一部分，还让人误以为那是蝉翼之类的装饰物呢。

第二幕
誓 言

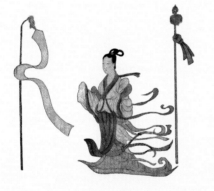

于是忽焉纵体，以遨以嬉。左倚采旄，右荫桂旗。攘皓腕于神浒兮，采湍濑之玄芝。余情悦其淑美兮，心振荡而不怡。无良媒以接欢兮，托微波而通辞。愿诚素之先达兮，解玉佩以要之。嗟佳人之信修兮，羌习礼而明诗。抗琼珶以和予兮，指潜渊而为期。执眷眷之款实兮，惧斯灵之我欺！感交甫之弃言兮，怅犹豫而狐疑。收和颜而静志兮，申礼防以自持。

本幕预告

在第二幕"誓言"中，曹植先是描写了洛神的天真可爱，然后给了洛神两个特写：一个是采摘灵芝，另一个是站在两杆旗帜中间。这两个特写具有特殊的寓意，对此，不久以后读者将会有充分的体会。

曹植对洛神的爱是强烈而炽热的，他心中的感情就像洛水波涛那样振荡，他想对洛神倾吐的话语犹如万顷微波绵绵无尽，他甚至谦卑地赞颂洛神说，佳人啊，您不光是形象美，更是德才兼备！

曹植对洛神的追求，蓄势越是饱满，转折时刻就越是令人震惊——当洛神来到曹植面前，答应了他的求爱时，意想不到的变化却发生了，曹植竟然退缩了！

这一幕中，原文心理描写丰富细腻，情节转折疾速突然，这给图像转译带来极大的挑战。顾恺之的表现令人满意吗？大幕拉开之前，一切都是未知。

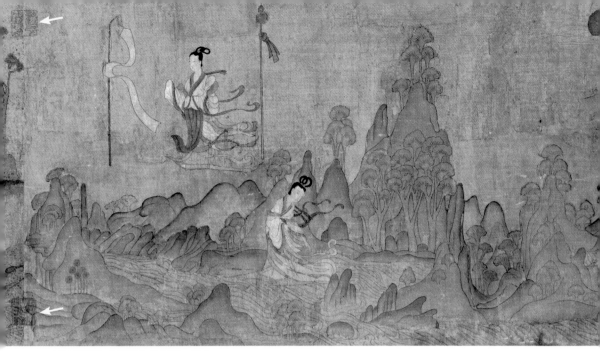

《洛神赋图》北京甲本 第二幕·嬉戏

乾隆"敲诗月下周旋久"
朱文方印

乾隆"漱芳润"白文方印

1. 第二幕概况

看完第一幕，我们继续展卷向后看。

请看上图，这就是第二幕的第一段。实际上，第二幕本来还有第二段，但是北京甲本的第二段没有保存下来。幸好辽宁本的第二段还在，后面我们就用它来替代。

请注意上图黄色箭头所指，那是两枚骑缝章，印下那道较明显的直线是第二段被裁去的痕迹。印文的内容，上面那枚是"敲诗月下周旋久"，下面这枚是"漱芳润"。这两枚印章都是乾隆帝的，可知第二段在入藏乾隆内府之前就缺失了。

这段画面中有两个女子，一个在群山环绕的洛水上，一个在山水之上的半空中。她们当中，一个是洛神，另一个是谁呢？

另一个，也是洛神。奇怪吧？我知道会有读者质疑，因为她们虽然一个在水上、一个在空中，但看上去仍然处在一个空间里。既然是在同一个空间里，怎么可能同时出现两个洛神呢？这是一个很有意思的问题，下面我来解答一下。

2. 一个概念：异时同构

在中国画的构图中，有一种传统艺术手法，可以叫"异时同构"（或叫"异时同图"）。简单地说，就是同一个人物可以在同一幅画面（或称之为"构图单元"）中出现两次以上。比如，这一段中的两个洛神就在一个构图单元里。一个人不可能在一个空间同时出现两次，这是现代人的常识，因此，这种构图会让不少读者感到困惑。

古人为何如此构图呢？

其一，为了在有限的空间里叠加更多的内容。

其二，与古人的时空观念有关。现代人对于时间、空间，有着比古人强很多的刻度感，在绘画的时候，如果想在一个页面中画更多故事，一般会像多格漫画那样，用框线区分不同的时空。但古人的时空感是周而复始、连绵不绝的，或者说，他们的时空感更接近直觉，因此不想对情节做过于明显或者说生硬的人为划分，毋宁说他们更想把划分的痕迹隐藏起来，让情节过渡更加自然。如何过渡自然而又不混淆情节呢？举两个例子。请看上图，那是山西高平开化寺北宋壁画的一个局部。可以看到，地上有个坑，坑边的人拿着铁锹，他们要把戴枷锁的女子（红色箭头所指）活埋。就在附近，这个女子半截身子已经埋进土里（黄色箭头所指）。与现代的电影和

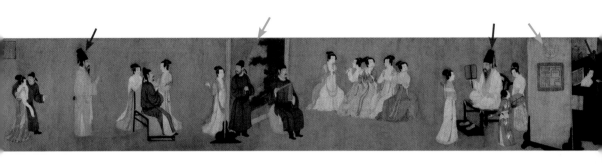

图书不同，观者可以在同一时间看到发生在不同时间的事，而不是被控制先看到什么、后看到什么，这样一来，观者就要付出更多猜想，需要更多一些主动，去推想到底发生了什么。比如，当观者同时看到这个女子将埋和已埋时，就会根据常理自行判断因果关系和情节先后。这种过渡方法可以称为"情节推断法"，适合于因果链条紧密的故事画。

对于故事性不是那么强的绘画，则多是靠一些过渡性元素，如山石、树木、云雾等自然类元素，如建筑、屏风等人文类元素。《韩熙载夜宴图》（上部跨页图）就是使用屏风分隔和过渡的典型例子。红色箭头所指是主人公韩熙载，蓝色箭头所指是屏风。

总之，"异时同构"是一种传统构图法，我们可以由此了解古人的审美观、时空观。下面我们回来看那两个洛神，她们在做什么呢？

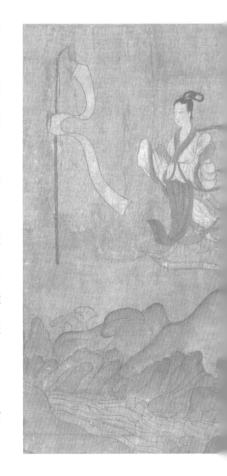

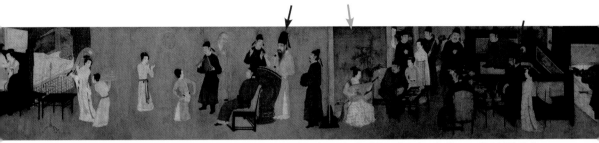

五代南唐·顾闳中《韩熙载夜宴图》卷画心 故宫博物院藏

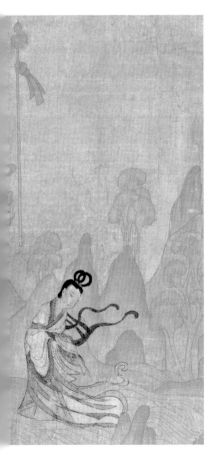

3. 一对意象：素手玄芝

在上一幕的结尾曹植写道："微幽兰之芳蔼兮，步踟蹰于山隅。"洛神在山脚徘徊，带着幽兰的芳香。这香气很重要，不仅烘托了她的美丽，还衬托了她的心情。她像是在徘徊中等待一个人，但并不因为等待过久而沮丧。接着曹植写道："于是忽焉纵体，以遨以嬉。"于是洛神忽然轻轻纵身，离开地面，一会儿遨游于空中，一会儿嬉戏于水上。请注意，这时的洛神就是一个活泼的少女，绝不是一个幽怨的形象，就算偶有哀愁，也哀而不伤，因此才能不为悲情所累，得到畅快的自由。

接着，曹植用两句话写洛神是怎么游玩的："左倚采旄（máo），右荫（yìn）桂旗。攘（rǎng）皓腕于神浒（hǔ）兮，采湍（tuān）濑（lài）之玄芝。"前一句一会儿再说，我们先说后一句。请看左侧图，其所描绘的就是后一句话：洛神将（luō）起袖子露出洁白的手

黑芝
出自明·文俶《金石昆虫草木状》

腕，采摘激流中的玄芝。玄芝是什么？据东晋葛洪《抱朴子·仙药》，有一种灵芝生在名山海岛，名为石芝，石芝当中就有黑色的。《小尔雅》："玄，黑也。"曹植文中之所以写"湍濑"，因为湍濑是指石滩上的急流，也就是说，洛神采摘的是黑色的石芝。请你想象一下，白手、黑芝，这组意象可谓对比鲜明，是不是？

那么问题来了，洛神采灵芝做什么？

有人说，采灵芝，当然是为了吃啦。或者文雅一点，叫"服食养身"。这样的回答不算错，但离真正懂得还有很大距离。为了真正理解"洛神采灵芝"的意象，下面我要引入较多材料，请读者保持耐心。

有关灵芝的神话可以追溯到上古奇书《山海经》。《山海经·中山经·中次七经》："又东二百里，曰姑媱（yáo）之山。帝女死焉，其名曰女尸，化为䔄（yáo）草，其叶胥（xū）成，其华黄，其实如菟（tù）丘，服之媚于人。"文中的"䔄草"是我们要解说的重点，不过文中的"女尸"有点扎眼，是吧？所以我们先把"女尸"这个词解释一下。

"帝女"就是炎帝之女，炎帝的这个女儿名叫女尸（后来也称"瑶姬"）。炎帝还有一个知名度更高的小女儿名叫女娃，她死后化为精卫衔石填海。女尸和女娃是

又東二百里曰姑媱遙之山二字或無帝女死焉其名曰
女尸化爲䔄草其葉胥成其華黄其實如
菟丘兒爾雅服之媚于人

『姑媱之山』
《山海经》（明万历时期刊本）

金文"尸"字

① 古人认为"萐草"是灵芝并不奇怪，因为我们现在所说的灵芝是菌盖形灵芝，但在古人观念中，灵芝是多姿多态的。不只是菌类，一些被认为有神奇功能的植物，甚至有些形成期、生长期很长的矿物、植物，也归入芝属。东晋葛洪《抱朴子·内篇》说灵芝可分为五大类，称为"五芝"，"五芝者，有石芝、有木芝、有草芝、有肉芝、有菌芝，各有百许种也"。下图羽人所持三歧草，也被认为是灵芝。有学者说，直到东汉晚期灵芝的图式才与今日类似。而灵芝的作用或寓意，也发生了从媚人、修仙到吉祥符号的演变。

手持灵芝的羽人
出自东汉羽人图画像砖（河南淅川出土）

② 《文选》卷十六江淹《别赋》"惜瑶草兮徒芳"句下李善注引宋玉《高唐赋》云："我帝之季女，名曰瑶姬，未行而亡，封于巫山之台，精魂为草，实曰灵芝。"

姐妹。"女尸"这个名字在我们现代人看来很奇怪，怎么给自己的女儿起这样的名字呢？其实，"尸"的本义并不是亡者的尸体，而是"象卧之形"，表示受祭的角色。请看左侧上图，那是金文"尸"字，看上去就是人的卧姿，是不是？在最初的时候，先民通常认为可以由人的交合模拟神的交合，从而带来大地丰产、人畜兴旺。在祭祀的时候，由女巫代表大地女神，男巫代表女神的爱侣，在社庙举行交合的仪式，这就是最原始的社祭。此女巫即称尸女。对文化起源的解释，后人常常不好意思直说，可是不说破怎么让人懂呢？

女尸死后，化为"萐草"，这"萐草"是什么？有两种解释的路线，一种姑且叫"科学"路线，有学者将"萐草"与"淫羊藿（huò）"做植物形态学比较，认为"萐草"即现实中的"淫羊藿"。另一种是"观念"路线，认为"萐草"就是芝草，也就是灵芝①。把"萐草"说成"灵芝"，始作俑者是宋玉，其后由唐代学者李善在《文选》注中加以解说②，"萐草灵芝说"遂成定论。

现在重点来了，"萐草"有一种用处，就是"服之媚于人"。这个"媚"是什么意思？现在我们看到"媚"字，常常想到"谄媚""媚惑"，这些词语带有贬义，但是早期"媚"字不仅没有贬义，反而带有宗教敬意。在

上古时期，生殖力旺盛是受到崇拜的。吃了女尸所化之"䔄草"，能促进生殖力，用现在的话说，能增强性吸引力，这在先民观念中具有崇高而神圣的意义。对于"媚"的观念有一个演化过程，大致来说：原始时期，生存需求是第一位的，"媚"受到崇拜；战国时期，神仙家思想盛行，"媚"符合人们对生命快乐的追求；后来，道德主题主导了女性叙事，"媚"就越来越偏离其原始意义，而成了儒家伦理道德所规训的对象。①

前文我们说过，曹植在《洛神赋》序言中说，写这篇赋是"感宋玉对楚王说神女之事"，他当然熟知䔄草（灵芝）致媚的故事，因此，他写洛神采灵芝不是偶然的，而是有所指的。他用素手玄芝这组意象来说明洛神多么妩媚可爱、性感迷人。用现在的话说，洛神此举相当于你钟爱的女神在你面前手拈玫瑰，若非不解风情的钢铁直男，一般人怎能让心脏不要怦怦乱跳呢？

初见女神心动是自然的，然而，曹植是有文化的人，或者说是受过伦理教育的人，或者说是一个复杂的人，在短暂的心动之后，他的心中升腾起两个主题，一个是道德，一个是情感，出人意料的是，这两个主题是通过两杆象征性的旗帜表达出来的，那就是"左倚采旄，右荫桂旗"。

① 要说明的是，在漫长的历史中，观念是会发生演变的，其中的情形往往十分复杂。比如在汉代儒家伦理道德的规训下，女性之媚受到贬抑，而女性的贞洁受到赞颂。但是到了魏晋南北朝时期，儒家伦理松动，道德主题与情感主题呈现为交叉、并行的局面。《洛神赋》就是一个典型的例子，往后我们会看到，曹植在道德与情感之间的左右摇摆，导致了爱情悲剧的发生。

许国使者

出自东晋·顾恺之（传）《列女仁智图》卷（南宋摹本）故宫博物院藏

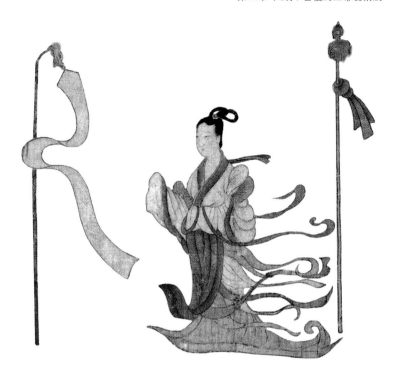

4. 采旄和桂旗的寓意

上一节我们说到，曹植心中的道德和情感主题是通过两杆旗帜表达出来，这种说法会让很多读者困惑吧？别担心，看了下面的解释就豁然开朗啦。

请看上图，那就是顾恺之画的"左倚采旄，右荫桂旗"。旄是什么？旄是古代用作仪仗的一种旗子，特点是在旗杆头上用牦牛尾做装饰，其下系结旒（liú）缀（旄旗的垂饰物）。采旄，即彩旄，是强调旄旗的漂亮。左侧和左页二人，是春秋时期齐国和许国的使者，他们到卫国去求婚，手中所持之物，应即旄旗。与洛神的采旄相比，大体是相似的，只是旒缀有异。《诗经·鄘（yōng）风·干旄》中有写到"旄"的诗句："孑（jié）孑干（旗杆）旄，在浚（xùn）之郊。""孑孑"是形容旗帜高高耸立的样子；"浚"

是卫国城邑。这句诗翻译过来意思也简单，就是说在浚城郊外，旄旗高高飘扬。这样彩旗招展的是要去做什么呢？南宋朱熹说是卫国大夫要去访求贤才。我注意到有学者将旄解释为"幢（chuáng）"，幢也是古代仪仗用旗，与旄是同类事物，但有所区别。总之，旄也好，幢也好，都是现实中用来显示威仪、表示牛气的仪卫用具，这一点对理解"左倚采旄"才是最重要的。

　　下面我们说桂旗。这个"桂旗"很有意思，有人说桂旗是用桂花编结而成的旗子，有人说是以桂木做旗杆的旗子，还有说是神祇（qí，地神）车上树立的旗子。这些解释也不是不对，但只把"桂旗"当作词语来解释，对于理解洛神"右荫桂旗"是没有多大用处的。实际上，"桂旗"不只是一个词语，它还是一个文学意象。这个意象的最初来源，应该就是屈原的《九歌·山鬼》①。

　　请看右页图，图中女子就是山鬼。②山鬼是什么鬼？大概来说，古今学者对于何为山鬼有三种看法：其一，山鬼是山之精怪；其二，山鬼是山神——因为不是正神而称山鬼；其三，有人说山鬼就是神女瑶姬（瑶姬前身就是炎帝之女"女尸"）。在屈原的《九歌·山鬼》中，山鬼把自己打扮得漂漂亮亮的，去和情人约会，可是左等右等也没把情人等来，只好在凄风苦雨中离去，最终

① 《九歌》是一组祭神乐歌，原本在楚国民间流传，后经屈原加工改写，成为精美的诗篇。诗中创造了大量神的形象，大多是人神恋歌。《九歌》共 11 篇：《东皇太一》《云中君》《湘君》《湘夫人》《大司命》《少司命》《东君》《河伯》《山鬼》《国殇》《礼魂》。

山鬼　出自元·张渥《九歌图》卷
美国克利夫兰艺术博物馆藏

② 古画中也有把山鬼画成男性的，如上图就是。但山鬼的性别争议不是本书探究的重点，因此不再展开讨论。

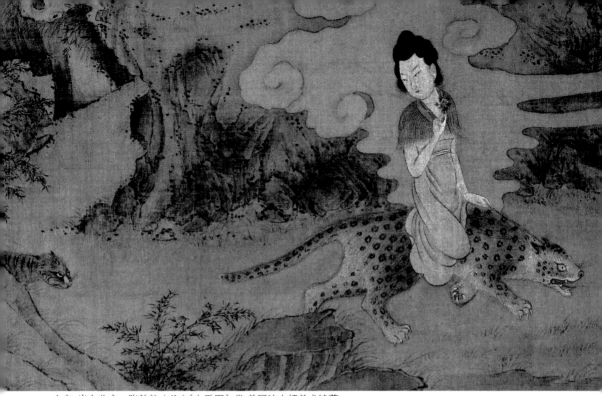

山鬼 出自北宋·张敦礼（传）《九歌图》卷 美国波士顿美术馆藏

隐没在一片雷鸣和猿啼声中。

　　这时想必有人会问：说着"桂旗"，怎么说起山鬼来了？别急，下面就揭晓山鬼与桂旗的联系。话说山鬼出发去见情人，怎么走的呢？她以赤豹为坐骑，以花狸为随从，此外，他们这个小小队伍，不输气势，还有一辆辛夷香木车——车上还树着"桂旗"！③结合山鬼去见情人的语境，显然，"桂旗"就是诗人想象中的爱情之旗。同时，花易凋零，这爱之桂旗也预示着爱情的紧迫。现在，我想读者已经理解"桂旗"这个意象了。

　　下面我们来总结采旄与桂旗的寓意：采旄是显示威仪、庄重的现实旗帜；桂旗是想象的产物，它所表达的，是女性对爱情的期待。由此我们就知道了，曹植写洛神

③《楚辞·九歌·山鬼》："乘赤豹兮从文狸，辛夷车兮结桂旗。"

77

"左倚采旄，右荫桂旗"^①是相当讲究的：采旄是现实的仪仗，桂旗是诗意的想象，一实一虚，衬托了洛神的风度，丰富了洛神的风韵。

值得一提的是，山鬼在等待"公子"的过程中，也曾采摘灵芝^②，以排遣久等的烦忧。当我们读到曹植描写的洛神时，"桂旗""灵芝"这些相同的典型意象，使我们不难在洛神身上看到山鬼的影子。不同的是，山鬼每次约会都满怀希望，而每次约会都失望而归，这是她被规定的循环无终的命运，而洛神则等来了她的爱人。在第二段画面中，洛神就将与曹植相见，并且互赠信物。

5. 曹植心里振荡不怡

前面我们说北京甲本的第二幕第二段缺失了，幸好辽宁本的还在，下面我们就用它来代替。

请看，右页图就是辽宁本的第二幕第二段。画面右边是《洛神赋》此段的原文，左边是主体画面，也就是顾恺之对原文的图像转译。这一节，我们先看原文，后面再看顾恺之是怎样转译的。

曹植看到活泼可爱又端庄秀雅的洛神之后，按现在的话说，彻底破防了。他说："余情悦其淑美兮，心振荡而不怡。"淑美是一种清澈的美，也就是曹植之前打

① 左倚、右荫这句，是采用了互文修辞法，不一定是采旄在左、桂旗在右。互文是古诗文中常见的修辞手法，特点是上文里省去了下文里将要出现的词，下文里省去了上文里已经出现的词，上下文互相补充，合在一起表达一个完整的意思。"左倚采旄，右荫桂旗"意思是洛神在彩旗护卫之下，既庄严，又香洁。换句话说，采旄、桂旗暗示洛神处在道德主题和情感主题之间，为以后的爱情悲剧埋下伏笔。

②《九歌·山鬼》："采三秀兮于山间，石磊磊兮葛蔓蔓。"其中的"三秀"就是灵芝。灵芝草别名三秀，灵芝一年开花三次，故又称三秀。

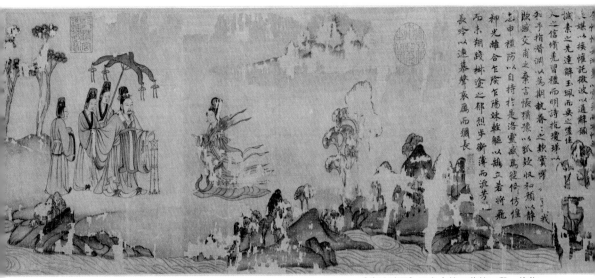

<div align="right">《洛神赋图》辽宁本第二幕第二段·信物</div>

③《洛神赋》："灼若芙蕖出渌波。"

过的比方③——洛神之美如清水芙蓉。清澈之美是来自于内心的，然后容貌与内心交相辉映。曹植的这句表白说明两点：第一，他不是只看女性的容貌，也很在乎内心的交流，由此看来曹植的审美观还是很正的；第二，他既然感受到了洛神的内心，感到自己内心剧烈的"振荡"，说明他已经真的爱上洛神了。

爱得心神不宁，怎么办？曹植首先想到要"良媒"去说亲。良媒就是好媒人。媒人在古代婚姻中起着相当重要的作用。《礼记·曲礼》中说，不经过媒人，男女双方就连姓名也不可以告诉对方。④ 如果不经媒人而苟合，会受到社会鄙视，因此就算喜欢对方，也要经过媒人的介绍。《诗经》里就有这样的例子，一个女子对她

④《礼记·曲礼》："男女非有行媒，不相知名；非受币，不交不亲。"另，《礼记·坊记》："故男女无媒不交，无币不相见，恐男女之无别也。"

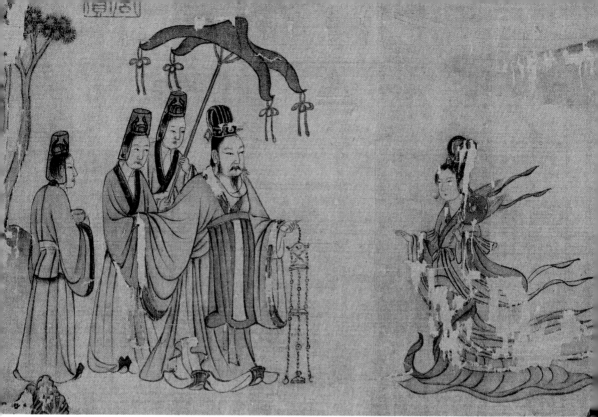

《洛神赋图》辽宁本第二幕第二段·信物

喜欢的小伙子说，不是我想延误佳期啊，您没有良媒叫我怎么办呢。请别生气，我们等待秋天的婚期吧。[1]

　　曹植虽然第一时间想到托媒人说合，可是这荒郊野外，去哪儿找合适的媒人啊。曹植想，"就把我的话托付给眼前的洛水吧，那洛水微波就是我对洛神绵绵无尽的表白，愿她能够早点明白我的心意。"[2]这样想着，他还解下随身玉佩作为邀约之礼，并说："哎呀，佳人真是太好了，习礼明诗啊！"[3]"习礼明诗"是古代对妇女常见的赞语，相当于赞美女子"德才兼备"。请读者想一想，曹植为何要说这话？就是向洛神表明，他是相信洛神德行高洁的，以打消洛神应邀的顾虑，对不对？

① 《诗经·卫风·氓》："匪我愆（qiān）期，子无良媒。将子无怒，秋以为期。"古代以秋收之后、春初农忙之前这段时间为婚嫁正期，所以诗中女子会说"秋以为期"。

② 《洛神赋》："无良媒以接欢兮，托微波而通辞。"微波，一说指目光。

③ 《洛神赋》："嗟佳人之信修兮，羌习礼而明诗。"

6. 指水为期的奥秘

终于，曹植的追求得到了洛神的回应。

怎么回应的呢？请看，原文是这样说的："抗琼珶（tí，珶也写作"瑅"）以和予兮，指潜渊而为期。""抗"是举起，"琼"和"珶"都是美玉，"和"是应和、应答。前半句不难理解，就是说洛神也举起美玉表示答应。后半句中的"潜渊"很有意思，下面多讲几句。

潜渊，一种解释是洛神的居所。洛神是洛水女神，她的居所是哪儿？当然是洛水。所以进一步说，潜渊就是指洛水的深处。以水深来比喻情深，这不难理解，对吧？典型的例子如李白《赠汪伦》："桃花潭水深千尺，不及汪伦送我情。"

"指潜渊而为期"还有一层意思，非常重要，但容易被人们忽视，那就是，指洛水而为期，这可不是一般的约定，而是在发出爱情之誓词。要知道，指水为誓有着悠久的文化传统，《左传·僖公二十四年》："公子（重耳）曰：所不与舅氏同心者，有如白水！"古人解释说，"白水取明白之义"，相当于说，我心之明白，就如同这清澈的水一样。苏东坡《游金山寺》诗中有一句"有田不归如江水"，也是在以水发誓。

综上，洛神手举代表坚贞的美玉，实际上是发出了相当酷烈的爱情誓词，她表达了两层意思：其一，我心明白如水，情深如渊；其二，誓言要曹植与她相会于潜渊。

可是，曹植如何去得潜渊？

除非死。

曹植想要的是爱情，他怎么会想到，爱情与死亡在洛神这里是一体两面！

想得到洛神的爱情，就要与洛神同赴那幽冥潜渊，这是一个突如其来的巨大考验。我们可以设想一下曹植的心理活动，他应该会想："我赴水而死，真的就能与洛神结合吗？人死而不能复生，万一她骗我，那我不是白死了吗？"

转念之间，曹植想到了一个人。

这个人名叫郑交甫。

据《列仙传》①，这个名叫郑交甫的人在汉水边碰上两位美女，一番美言，讨得二女以玉佩相赠。得了玉佩，他高兴地放在怀里，赶紧往回走，走出不远，再看怀里的玉佩，哪里还有什么玉佩，不见了！这时他回头看二女，她们也忽然不见了。

想到郑交甫被神女欺骗的案例，曹植动摇了：神女骗凡人，不是没有过先例。他狐疑不决，怅然若失，脸上的表情也变了，刚才还是和颜悦色，现在冷淡起来了。随之，他脑袋里那根礼防②之弦绷紧了，道德主题战胜了情感主题。现在，他矜持起来了。

① 《列仙传·江妃二女》："江妃二女者，不知何所人也。出游于江汉之湄，逢郑交甫。见而悦之，不知其神人也。谓其仆曰：'我欲下请其佩。'仆曰：'此间之人皆习于辞，不得，恐罹悔焉。'交甫不听，遂下与之言曰：'二女劳矣。'二女曰：'客子有劳，妾何劳之有！'交甫曰：'橘是柚也，我盛之以笥，令附汉水，将流而下。我遵其傍，采其芝而茹之，以知吾为不逊。愿请子之佩。'二女曰：'橘是柚也。我盛之以笥（jǔ），令附汉水，将流而下。我遵其傍，采其芝而茹之。'遂手解佩与交甫。交甫悦，受而怀之，中当心，趋去数十步，视佩，空怀无佩。顾二女，忽然不见。《诗》曰：'汉有游女，不可求思。'此之谓也。"

② 礼防，指礼法。意思是礼法有防止乱来的作用。《礼记·经解》："夫礼，禁乱之所由生，犹防止水之所自来也。"

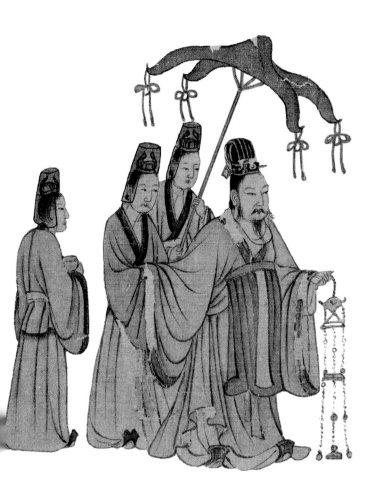
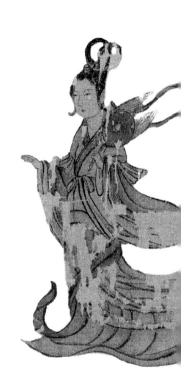

7. 图像转译文字的局限

第二幕由两个画面组成，先是洛神采摘灵芝和"左倚采旄，右荫桂旗"，后是曹植赠礼与洛神发誓。应该说，前一个画面对文本的转译还是令人满意的，那么后一个如何呢？

下面我们就来把画面仔细看一下。

请看上图，哎，曹植与洛神的位置跟以前不同了，以前是洛神在左，曹植在右，现在曹植跑到左边来了。这是顾恺之随兴调换位置，还是有所寓意？有学者指出，在全卷中，

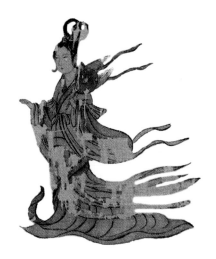

除了这一处，其他全是左洛神、右曹植，因此，这一处反常布局应该是画家刻意为之，其寓意就是通过左右颠倒来表现曹植态度的转变——由"余情悦其淑美兮"急转直下，开始"申礼防以自持"。

除了位置布局上的隐喻，曹植身后稍稍游离在外的那个侍者也值得注意（右侧图）。这个侍者是以四分之三侧面背向观众，这种背向角度，也是全卷中的一个例外，因此有学者认为顾恺之是想用这个"背向"形象来转译"背信"的概念。

应该说，对情节和概念的转译，顾恺之的努力是有效的。不过，对于洛神与曹植这一对处在情感巅峰状态的恋人来说，他们的敏感、犹豫和决绝，就算顾恺之这样的大才表现起来也不免捉襟见肘。我们恐怕不能过于苛责，而只能感慨于人神之爱的巨大落差，以及因礼防而产生的强大爱情张力。古今都有不可实现之爱情，对于当事人来说，个中滋味任何艺术形式都无法表达穷尽。

第三幕

情 伤

于是洛灵感焉，徙倚彷徨。神光离合，乍阴乍阳。竦轻躯以鹤立，若将飞而未翔。践椒途之郁烈，步蘅薄而流芳。超长吟以永慕兮，声哀厉而弥长。尔乃众灵杂沓，命俦啸侣。或戏清流，或翔神渚，或采明珠，或拾翠羽。从南湘之二妃，携汉滨之游女。叹匏瓜之无匹兮，咏牵牛之独处。扬轻袿之猗靡兮，翳修袖以延伫。体迅飞凫，飘忽若神。陵波微步，罗袜生尘。动无常则，若危若安；进止难期，若往若还。转眄流精，光润玉颜。含辞未吐，气若幽兰。华容婀娜，令我忘餐。

本幕预告

　　在第三幕中，曹植的退缩使洛神彷徨失措，既而陷入极大的悲痛当中。洛神的反应看似过于激烈，实则反衬了她的高贵。因为高贵，尴尬会成倍地放大，或者说，受到一点怀疑就手足无措恰恰反衬了洛神的纯洁。

　　洛神悲痛地长吟，招来了众多女神。众女神的到来掩饰了洛神的尴尬，而其中的湘妃与游女更是像闺蜜一般带给了她安慰。

　　洛神平静下来，眺望着洛水，眺望着彼岸的那个人。

　　终于，她再次来到曹植身边。

　　复合的恋人，感情更加炽热、浓烈。在曹植眼中，那时洛神的容颜，如同光润的美玉。

　　他就那样痴痴呆呆地看着她，希望一直这么目不转睛地看下去……

花椒

① 曹植写洛神"践椒途"不是随便的。《诗经·东门之枌（fén）》中有"贻我握椒"，就是说姑娘送给"我"一把花椒，表示愿与"我"结成良缘。与今天送人玫瑰相似，在我国古代，花椒曾被作为定情的信物，表达含蓄而炽热的感情。

杜若 出自明·文俶《金石昆虫草木状》

② 杜衡，也写作杜蘅，又名杜若。（《神农本草经》："杜若，一名杜蘅。"）杜衡所指代的植物古今有别，如果仅以植物形态的角度去判断会陷入迷惑。实际上，古代诗文中的杜衡往往是作为"香草"的代名词，常用以比喻君子、贤人。赋文中的"杜衡"和"花椒"一样，也是爱情的花草。有意思的是，古人为除口臭，常口含香物，杜若是口含香料之一。

1. 洛神的彷徨

上一幕我们看到，洛神答应了曹植的追求，并且"指潜渊而为期"。显然，曹植被这决绝的爱情誓言吓到了，他像是被当头泼了一盆冷水，情感迅速降温，表情严肃起来，回到了礼法的轨道。

曹植的这一系列变化，敏感的洛神怎会觉察不到呢？于是她彷徨起来，坐也不是，站也不是，留也不是，走也不是。接着，原文写道："神光离合，乍阴乍阳。"

洛神的身体，原来是有光的！

可是，她内心的波动，使她的神光时聚时散，忽明忽暗。啊，太让人伤心了。

那时，曹植的脸想必也被洛神的神光照得忽明忽暗。他被礼法规训的身体变得僵硬了，只能站在那里看着洛神，再也说不出一句话。

随后，洛神在他面前耸起轻盈的身躯，就像仙鹤将要起飞那样。接着，她真的飞走了。她降落在香气郁烈的地方，似乎想要借香气冲淡哀伤。"践椒途之郁烈，步蘅薄而流芳。"她在长满花椒①的小道上走过，在芬芳馥郁的杜衡②丛中走过，芳香浮动，情丝缠绵，这时她再也无法压抑内心的悲伤，发出一声长吟，那声音之凄凉之久长，像是要一口气叹尽永生的思念。

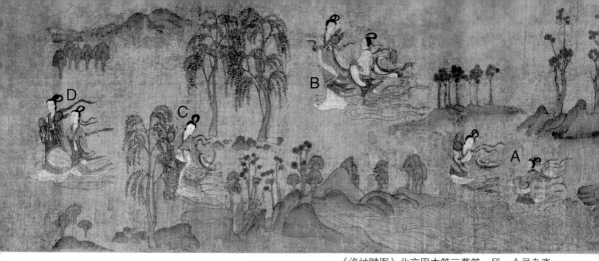

《洛神赋图》北京甲本第三幕第一段·众灵杂沓

2. 众灵杂沓

图画与文字各有所长，洛神的哀痛与彷徨，文字可以尽情表达，图画却捉襟见肘。或许因此，顾恺之没有画出上一节的画面。不过，紧接着，图画所擅长的来了。

洛神的长吟引来一众神灵，场面一下子热闹起来。各路女神互相打着招呼，结伴游玩。她们有的在清流边戏水，有的在河渚（zhǔ）[1]上空飞翔，有的采摘明珠，有的捡拾翠羽。[2]请看上图，那就是她们游玩的画面。画家把简单的句子画出了丰富的细节，并且让人一见即产生活跃之感，这就是绘画的长处。

画中共有 7 位女神，分为四组。下面我们看看这四组女神都对应着哪一处原文。

先看 A（细节见右页下图），其所对应的原文是"或戏清流"。图中，一位女神手持比翼扇（以前说过，这是神灵的标志物）。她们衣带飘扬，很是快活。再看 B（细节见右页上图），其所对应的原文是"或翔神渚"。图中右侧女神手拿莲蓬。细究一下"翔"这个字，可以让我

[1] 渚，水中的小块陆地。《尔雅·释水》："小州曰渚。"原文称为"神渚"，是因为洛水是洛神所居，洛水就是神河，所以有"神渚"之称。

[2]《洛神赋》："或戏清流，或翔神渚，或采明珠，或拾翠羽。"

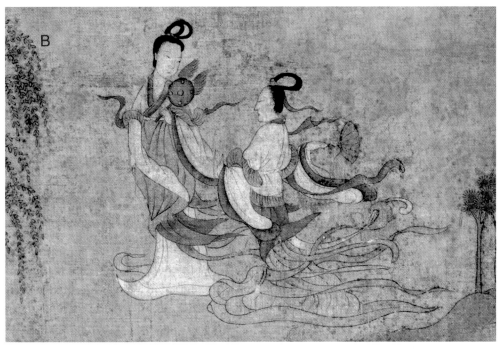

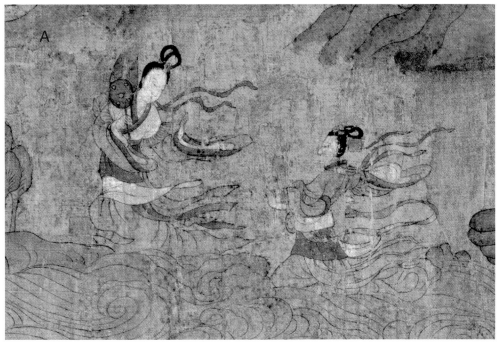

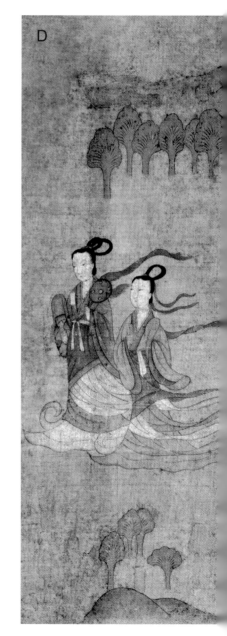

们产生更具体的想象。翔，"回飞也"，"直刺不动曰翔"，也就是说，翅膀平直不动、盘旋地飞叫"翔"。于是我们可以想象，当一些神女在水上游戏，另一些女神则在半空中盘旋。从画面来看，女神们一边悠闲地盘旋，还一边聊天呢。

下有女神戏水，上有神女巡游，这种快乐情景，让上一幕的"哀厉"氛围得到极大冲淡，其作用是多方面的，从叙事节奏上来说是张弛有度，从情节上来说可以消解洛神的尴尬，此外还有一个作用我们后面再说，下面我们先把这段画面看完。在"或戏清流，或翔神渚"之后，原文是"或采明珠，或拾翠羽"。那么，C 和 D 是吗？不是。实际上，采明珠、拾翠羽这两个情景，顾恺之没有画（有学者认为画过但佚失了）。那么，C 和 D 画的是谁呢？

3. 南湘二妃和汉滨游女

C 画的是汉滨游女（右页图），D 画的是南湘二妃（右侧图）。有读者会感到突兀，是吧？曹植为何突然写到她们呢？听我讲讲她们的故事，你就明白了。

典籍中有关"二妃"传说的记述，可以追溯到《山海经》。（《山海经·中山经》："洞庭之山……帝之二女

居之。"）汉魏两晋的《史记》《述异记》《博物志》《群芳谱》等都有此类记载，并且日益详尽。

　　相传，尧帝有两个女儿，姐姐娥皇、妹妹女英[①]，她们一同嫁给了舜帝。在舜南征之后，"二妃"不顾艰辛追赶丈夫，途经洞庭湖，遭遇狂风大浪，被迫滞留在洞庭山。她们望着洞庭水，担心着舜的安危，时常陷入幻境中：波光粼粼，以为是舜奔腾的车马；彩云飘动，以为是舜凯旋的旌（jīng）旗。然而，她们等来的是噩耗：舜死在了遥远的苍梧之野，葬在九嶷（yí）山。可是，在"二妃"心中，舜并未死去。她们仍然天天登上洞庭山，穿过竹林，流着眼泪眺望九嶷山，期待有一天舜能回到她们身边。就这样，日复一日，年复一年，"二妃"的泪水洒遍洞庭山的翠竹，斑斑泪痕使翠竹变成了斑竹。"二妃"未能等来舜，最后，她们殉情于湘水。楚地人民为了纪念"二妃"，把斑竹称为湘妃竹，并在洞庭山建庙祭祀她们。

　　下面我们说汉滨游女。《诗经·周南·汉广》中写道："南有乔木，不可休思。汉有游女，不可求思。"这是"游女"一词的起源。"游女"的身份很有意思，历来说法不一，归结起来有三种较为典型的说法，分别是神女说、淫女说、贞女说。

① 《列女传》："帝尧之二女，长曰娥皇，次曰女英。"

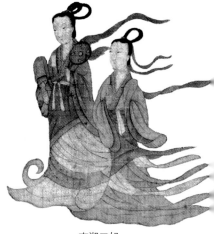

南湘二妃

游女即神女说：主要就是前面我们讲过的郑交甫在汉水之滨向游女求赠玉佩（或说宝珠）的传说。

游女为淫女说：有学者认为"游女"的"游"与"淫"同义，或说"游"就是"交合"。男女杂游，就是男女野合，汉水之滨游走的女子，有着寻求异性的目的。

游女乃贞女说：这种说法回到了诗句本身。"南有乔木，不可休思"，"休"的本义是人傍树休息，为何乔木不可休呢？乔木有两个特点，一是树干高，二是树干和树冠有明显区分。就是说，人不易得到树冠的荫蔽，因此说乔木不可休。后一句"汉有游女，不可求思"，显然，"游女"与"乔木"是类比关系，"乔木"高不可攀，"游女"洁身自好，因此说游女不可求。

② 此处"思"是表示语气的助词，用于句末，相当于"啊"。

那么，《洛神赋》中的游女是哪一种呢？我认为应该是三种说法的综合体。从《诗经》中走出来的游女，正值青春最好的年纪，浑身散发着性感的香气，她自由地游走在汉水之滨，期待遇到与她相配的公子。但是啊，不要把她的爱情之游视为轻浮放浪，实际上她的品行像乔木那样高洁，轻薄之人想要向她求爱，结果只会落空。如此坚贞不凡的女性，说有神性的光辉也不为过。

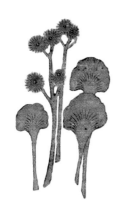

本节开始提出了一个问题，曹植为何突然写到"游女"和"二妃"呢？看她们有什么共同点就知道答案了。

她们的共同点，可以概括为两个：第一，她们对爱情都有很强的主动性。比如，游女不是在家中被动地等待良媒，而是自由地出游，给恋爱以机会。已婚的"二妃"也不愿被动等待，她们不怕险阻坚持要找到舜。第二，她们都有坚贞高洁的品格。对于轻薄之人，游女戏弄他，并迅速闪人，而"二妃"宁肯为爱而死。这里需要指出的是，"二妃"为爱而死，与后代鼓吹的从属性的"贞节烈女"有所不同。不同在哪里？"二妃"看到幻境也好，选择投水也好，与其说是因为对舜的思念，不如说是因为对爱的执念。因思念舜而死，是为了"舜"死；为不能爱而死，是为了"爱"死。换句话说，她们的爱情依附性较弱而主体性更强，就像游女出游并非为了特定的对象，而是因为她想这么做。

现在是不是明白了？曹植写到"游女"和"二妃"，其实仍是在写洛神，她们的特点，也正是洛神的品格。

《洛神赋》原文写道："从南湘之二妃，携汉滨之游女。叹匏（páo）瓜①之无匹兮，咏牵牛②之独处。"被曹植"躲闪"的洛水女神，得到了来自汉水与湘水女神的陪伴。她们同病相怜，就像闺蜜一样说着体己话。

"唉，可叹啊，某些男人就是鳏（guān）夫命，就像那注定无偶的匏瓜星一样！"

① 唐代张铣："匏瓜，星名，独在河鼓东，故云无匹。"匏瓜无匹，寓意男子独处无偶。

② 《洛神赋》李善注："牵牛一名天鼓，不与织女值者，阴阳不和。曹植《九咏》注曰：牵牛为夫，织女为妇，织女、牵牛之星，各处河鼓之旁。七月七日，乃得一会。"《古诗十九首》："迢迢牵牛星，皎皎河汉女……盈盈一水间，脉脉不得语。"

"对呢，好一点也不过是牵牛星，一年才能见织女星一次！"

"洛神妹妹，走，不理他，跟我们去散心吧。"

"对，去散心，洛神姐姐，你跟我们一起去！"

接下来，洛神会怎么做？她会随她们离去吗？

4. 凌波微步，罗袜生尘

二妃和游女的安慰起了效果，但洛神没跟她们离去，那时，她似乎更想一个人静静。只见她扬起衣袖遮阳，伫立在岸边，挺起秀美的脖颈久久地向洛水眺望。她华美的褂衣随风轻扬，就像她内心被牵动的思绪。③

就这样过去了很久，她似乎想到了什么，身体忽然像水鸟一样飞起，飘行于洛水之上。洛水涌波，溅起水沫，她不以为意。她踩着水波前行，却不见她迈步，只能见到烟尘一样的水雾紧随她的罗袜。④她走得很快，但一会儿又慢下来，就像时而感到危急，时而又安静下来一样。她是要过来还是要回去？实在难以预判，因为她给人的感觉，根本就是若往若还！⑤

曹植一直在此岸观望水上的洛神，他的心都悬到嗓子眼了。在洛神走后，他早就后悔了，他的礼防早就崩溃了。现在，他只想洛神回到他的身边，别的什么都不

③《洛神赋》："扬轻袿之猗（yī）靡兮，翳（yì）修袖以延伫。"

④ 此句译自原文"罗袜生尘"，其中的"尘"字历来是注解难点。唐代李白《感兴》组诗六首其二《咏洛神》中有句："香尘动罗袜，绿水不沾衣。"本书认为李白诗切合《洛神赋》"罗袜生尘"的意境，此尘是水尘，也就是水雾。洛神走快，因此带起水雾，但女神脚步匆忙不美，因此前半句说她是"陵波微步"。《说文》："微，隐行也。"

⑤《洛神赋》："体迅飞凫（fú），飘忽若神。陵波微步，罗袜生尘。动无常则，若危若安；进止难期，若往若还。"

顾了！然而，他的洛神真的还能回来吗？

洛神回来了。她又来到了曹植身边。

现在，曹植觉得他的女神更美了。

"转眄流精，光润玉颜。"他写道。

此处，我们要一定细读才能体会到洛神的妩媚。"眄，斜视也。"洛神虽然回来了，却不正眼瞧他曹子建。她侧着身子，目光斜向曹植的方向，一时她把曹植看在眼里，另一时她却只是看向曹植附近罢了。她的目光流转，就像那流水一样。原来，洛神是像少女一样娇嗔地赌气，做出"我"随时还要走的神气。[1]洛神的娇媚使她的容颜就像透光的美玉，呈现出润泽的光彩。

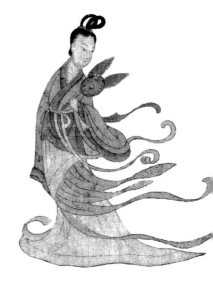

洛神又发光了，真好！

现在，洛神终于肯开口说话了。曹植感到，话语还在洛神嘴里，她那幽香的呼吸已经拂面了。[2]

是像兰花一样的清香。

曹植醉了。

是陶醉。

忘我的、沉迷的陶醉。

"华容婀娜，"曹植最后写道，"令我忘餐！"

这一句，不必翻译了。

都懂。

[1] 请注意，洛神出场时右臂贴身上举，而此时的洛神右臂自然垂下，画家通过手臂举、垂的细节表现了洛神两种心情：前者情绪昂扬，后者心情低落。

[2]《洛神赋》："含辞未吐，气若幽兰。"

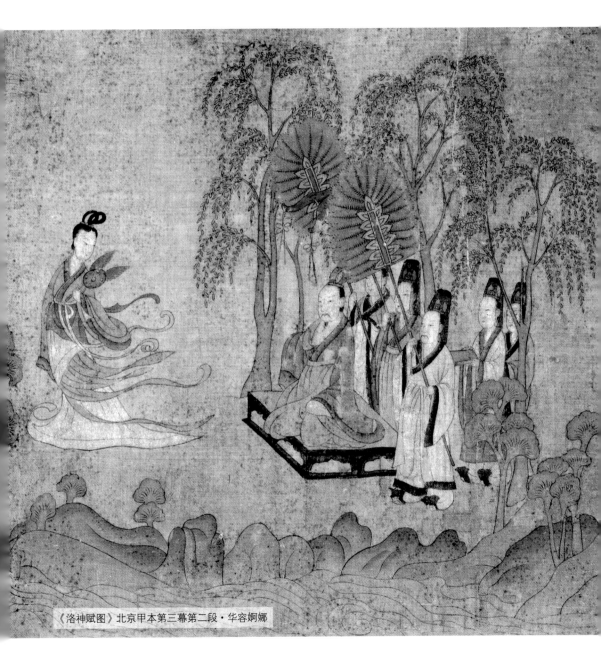

《洛神赋图》北京甲本第三幕第二段·华容婀娜

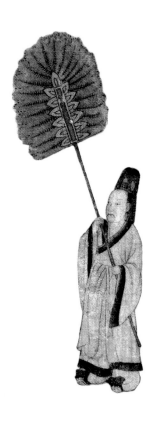

第四幕

欢 情

于是屏翳收风，川后静波，冯夷鸣鼓，女娲清歌。腾文鱼以警乘，鸣玉鸾以偕逝。六龙俨其齐首，载云车之容裔。鲸鲵踊而夹毂，水禽翔而为卫。尔乃越北沚，过南冈。纡素领，回清阳，动朱唇以徐言，陈交接之大纲。恨人神之道殊兮，怨盛年之莫当。抗罗袂以掩涕兮，泪流襟之浪浪。悼良会之永绝兮，哀一逝而异乡。无微情以效爱兮，献江南之明珰。虽潜处于太阴，长寄心于君王。忽不悟其所舍，怅神消而蔽光。

本幕预告

　　第四幕是《洛神赋》的高潮部分，也是《洛神赋图》最华彩的篇章。高超的艺术，在高潮来临之前，总是会有所停顿，让全场安静下来，因此在第四幕开始，我们看到风神将风收起，水神将波涛止息，当世界安静下来，天地间响起了心跳一般的鼓点，女娲这样的重量级大神独唱清歌。

　　当一切准备就绪，洛神向曹植派出了爱情的使节，显然，这是她对曹植"申礼防以自持"的回馈。于是，洛神与曹植开始了爱情之旅。

　　然而，甜蜜总是那么短暂。最后，洛神不得不走了。临走之前，她对曹植说出了真相。

　　当然，这是艺术的"真相"，感情的"真相"，作为观众，我们像是明白了什么，又像是什么都还没有明白。

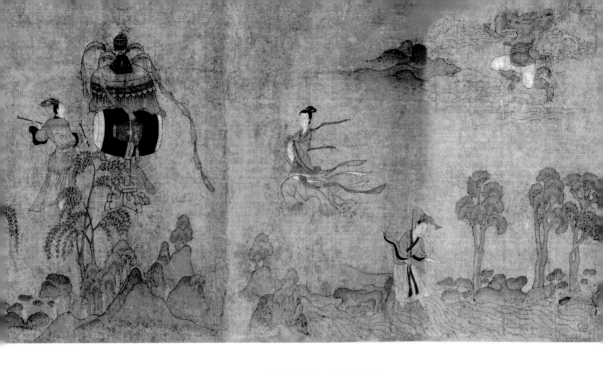

1. 大神静场，女娲清歌

上一幕我们看到，洛神归来，曹植彻底沦陷，沦陷在洛神的爱情里，到了不思饮食的程度。这时，感情的巨大张力已经到了临界点，这场爱情大戏即将迎来高潮。

果然，第四幕一开始，重量级大神就密集出场了。

"于是，"曹植写道，"屏翳（yì）收风，川后静波，冯夷鸣鼓，女娲清歌。"

这四神中，恐怕只有女娲我们还算熟悉，其他都是什么神？下面我就带读者挨个看看。

屏翳

屏翳（北京甲本）

请看左侧图，这是北京甲本的屏翳。原图中屏翳的右爪漫漶，我勉强将爪子抠出来，不一定准确。再请读者注意它的左臂，能找到吗？找不到，因为北京甲本的临摹者把屏翳的左臂省略了。也许有读者会问："你怎

么知道是省略，而不是屏翳也许本来就是独臂呢？"请
看右侧图，这是辽宁本的屏翳。辽宁本和北京甲本都摹
自同一个祖本，辽宁本的屏翳左臂就保留了。只可惜它
的头部、上半身残损殆尽，没法儿和北京甲本屏翳做更
多比较了。

屏翳（辽宁本）

　　那么，屏翳是什么神？

　　众说不一。

　　有人说是"雨师"，管下雨的神。

　　有人说是"雷师"，管打雷的神。

　　曹植的看法跟以上不同，他认为屏翳是管风的神。
而且，他不是随便说的，他是一直这么认为的，在《诰
洛（答）文》中他就写道："河伯典泽，屏翳司风。"

　　唐代学者李善就此说过，虽然关于屏翳有别的说法，
但他们也没什么明确的根据，所以，就按人家曹植的说
法来吧，没必要"引他说以非之"。

　　所以，屏翳是风神，就这么定了。

川后

　　请看右侧下图，他就是川后。川后是什么神？学者
李善说川后就是河伯。河伯也就是河神。图中，川后右
手执钓竿，钓起一尾鱼。相传河伯巡游河川，会以文鱼
为前导，顾恺之给川后配上一尾鱼，或许就是为了标示

川后（北京甲本）

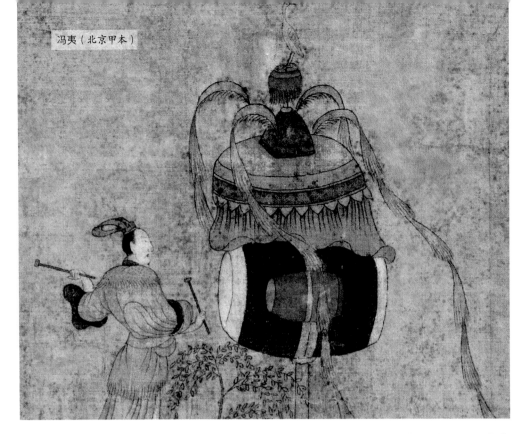

冯夷〔北京甲本〕

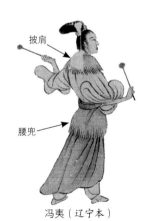

披肩

腰兜

冯夷〔辽宁本〕

① 唐代张守节《史记正义》卷
一百二十六："河伯,华阴潼乡人,
姓冯氏名夷,浴于河中而溺死,
遂为河伯。"

其身份。川后左手平伸,似乎是在安抚洛水,让它安静
下来,停止波涛。

屏翳收风,川后静波,是为什么呢?因为洛神一会
儿要出行了。曹植让风神、河神来为洛神静场,真是给
足了自己的女神面子,是吧?但在曹植看来,这还不够。
于是他又请出两位大神负责仪仗音乐。

冯夷

上图中击鼓的这位就是北京甲本中的冯夷,画有胡
须(左侧小图是辽宁本中的冯夷,没有胡须)。

冯夷是什么神?古人的说法有点乱。有人说冯夷就
是河伯。① 可是,不是说川后是河伯吗,怎么又说冯夷
是河伯呢?其实,不光我们感到困惑,唐代学者李善也

103

纳闷儿，但他也无解。现代学者对冯夷的身份做过考证，有两个观点我觉得有意思，和读者分享一下：

其一，学者吴钧在《"冯夷"小考》[①]中说，"河伯冯夷或为壮族祖先古越人尊崇为图腾之一的鳄鱼。"冯夷，鳄鱼，有意思吧？不过刚才我们看到的击鼓的冯夷，可没有残留半点鳄鱼的痕迹。

其二，在河伯神话流传过程中，冯夷的形象变化很大，称谓也有不同，比如，冯夷也叫冰夷[②]、无夷。究其原因，应是与疆域变化、文化交融、信仰碰撞有关，在交融过程中，各部族神话传说不一定是你取代我、我取代你，而是重新占位、重组，因此会产生交错杂乱的信息碎片。

总之，河伯也好，冯夷也罢，都堪称古神、大神，对于《洛神赋》来说，又古又大，这才是重点。

女娲

女娲呢，那更是古神、大神了。

小时候，我们很多人都听过"女娲造人""女娲补天"的神话故事，知道女娲是我国上古神话中的创世神。这么高规格的大神，在《洛神赋》中做什么呢？清歌[③]。

请看，右侧图就是北京甲本中的女娲。她是人身兽足。和我们印象中的女娲不太一样，是吧？我们印象中

① 吴钧在此文中还说，"冯"这个字，应作"凭"。"冯"的古音其声母应为"p"声。

②《山海经·海内北经》："冰夷人面，乘两龙。"

③ 清歌，可以理解为清朗嘹亮地歌唱。晋葛洪《抱朴子·知止》："轻体柔声，清歌妙舞。"三国魏嵇康《答二郭》诗之二："结友集灵岳，弹琴登清歌。"另，清歌还可理解为悲歌。这里的"清歌"一词可能有双关作用，明为清亮的歌唱，暗指洛神的真实身份。至于洛神的身份问题，后文还会再做探讨。

唐代《伏羲女娲像》
出土于新疆吐鲁番阿斯塔那古墓
故宫博物院藏

四川简阳鬼头山东汉崖墓《伏羲
女娲图》（局部）

女娲和伏羲是人首蛇身，下身缠绕在一起。左侧图就是一个典型例子，其中，女娲右手持规，伏羲左手持矩，上绘日、下绘月，背景为星辰。其实，伏羲、女娲像并非一直如此，而是有演变的过程。比如，现在我们看到的女娲与伏羲蛇尾缠绕多次，早期却是不缠绕或只缠绕一道。例如左侧下图，那是东汉石棺上的伏羲女娲像，右边是伏羲，头戴冠；左边是女娲，背生羽。它们也是人首蛇身，但身体分开，并未交尾。其实，往源头说，伏羲、女娲均为华夏民族最古老的创世神，但二者最初是各自独立的神灵（对女娲信仰可能更早），合二为一的对偶神形象大致在汉代才出现。到了魏晋南北朝时期，因为长期战乱，伏羲女娲图像在中原地区很少出土了，乃至隋唐时期中原地区基本绝迹，倒是在远离中原的甘肃敦煌、新疆吐鲁番地区有大量出土。

《洛神赋图》中女娲形象下身不是蛇尾，不知是否与长期战乱、人民逃散而使信仰逸散乃至记忆丢失有关。无论如何，女娲的形象与冯夷的身份一样，在《洛神赋》中都不是重点，重点是它们的地位——非同寻常的大神，充当了洛神的乐队。热恋中的人有着强大的情感力场，什么天神地祇，都要服务于我的女神，这才是曹植在想象中任意驱使众神的动力所在。

2. 骑"凤"神女之谜

风平浪静之后，天地间回荡着冯夷的鼓声和女娲的歌声。鼓声是爱人的心跳，歌声是爱情的共鸣。现在，一切都准备好了，观众怀着激动的心情，就等华美的大戏上演了。

接下来，会如人所期吗？

从绘画来看，并没有。或者说，高潮并未马上到来。

请读者先看右页上图，对第四幕的第二段全景有个印象。然后看右页下图，图中右边是曹植等人，他们站在多叶树下（以前我们说过，多叶树表示现实世界）面向神仙世界。观众没有立刻等来盛大华章，而是等来一只"凤"。这只"凤"降落在曹植面前，高高地翘起尾巴，像是一弯月，又像一叶舟。上面坐着一个女子，她是谁呢？

玉鸾

有学者说："这个骑在凤凰上的女神在赋文中并没有提到，因此可以看作是画家为画面上的美感需要而添加上去的图像。"这种说法显然不能令人满意。下面，我带读者一步步地解开这个神女之谜。

首先，我们要为这个神女所骑乘的凤凰正名。准确地说，这是一只"鸾（luán）"。鸾是传说中凤凰一类的鸟，平时将其混称为凤凰也没什么大不了，但在此处准确称呼它却非常重要。为什么呢？因为曹植在赋文中写了，"腾文鱼以警乘，鸣玉鸾以偕逝"。请看，右侧图就是文鱼。文鱼是很有意思

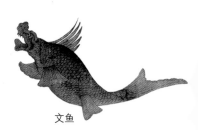

文鱼

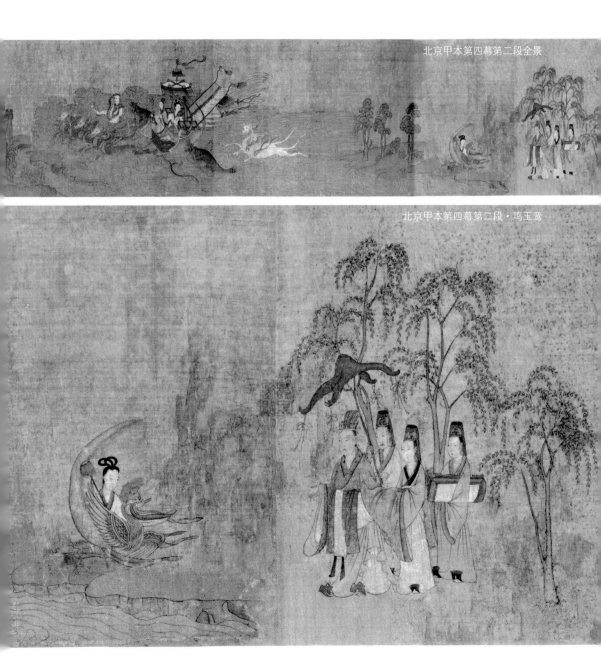

北京甲本第四幕第二段全景

北京甲本第四幕第二段·鸣玉鸾

的神鱼，后面我们会另用一节来讲，现在先把这句话讲完。
"警乘"，简单说就是警卫车辆。进一步说，古代管"帝王出
行时开路清道，严加戒备，断绝行人"叫警跸，所以"警乘"
是在强调洛神车驾的规格高。"腾文鱼以警乘"的意思是，
车驾已经准备好了，文鱼在车旁踊跃，充当洛神车队的护卫。

　　"腾文鱼以警乘"不难懂，"鸣玉鸾以偕逝"却不好懂了。
不好懂，主要是因为对"玉鸾"的理解分歧大。

　　有人说，"玉鸾"是玉制的銮铃。

　　"鸾"与"銮"字形不一样，这倒不是问题，"銮铃"古
代也写作"鸾铃"。鸾铃是古代帝王车驾上的仪铃，此仪铃
声像鸾鸟之声，因此叫鸾铃。因为有鸾铃，所以帝王车驾也
叫鸾驾（銮驾）。不过，其实"玉鸾"之"玉"，不一定是玉
制，释为"玉音"更好，也就是强调銮铃声清雅美妙。总之，
将"玉鸾"理解为玉音美妙的鸾铃，未尝不可。

　　虽然"玉鸾"解释为鸾铃也通，但我认为"玉鸾"或是
一语双关，理解为玉音美妙的鸾鸟也不错，甚至更好。理
由有三：其一，"腾文鱼以警乘，鸣玉鸾以偕逝"是对偶句，
动物"鱼"对动物"鸾"更恰当。其二，屈原《九歌·湘夫
人》有句："闻佳人兮召予，将腾驾兮偕逝。"和曹植这一句
比一比，不难看出其化用关系，是不是？车驾备好了，是摁
喇叭催你上车好呢，还是让鸾鸟来发出召唤更好？显然后者

北京甲本第二幕中出现的采旄

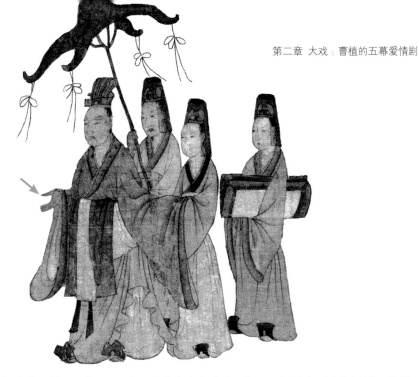

更有诗意。其三，鸾凤和鸣，比喻夫妻相亲相爱，旧时常用于祝人新婚。你说，恋爱中的曹植会偏向于公务性的銮铃还是情意性的鸾凤呢？

看来，顾恺之认为曹植偏向于鸾凤，所以他画了一只鸾。为了让这只鸾表意更加明确，他加上了一个神女。这个神女隐身于鸾翅之内，只露小半身子，像是与鸾鸟合为一体。这时我们再细看神女所持之物（左页侧栏上图）。先看蓝色箭头所指，很像第二幕中出现的采旄，是不是？是的，这是旌旄。再看红色箭头所指，像一根短棍，这应是符节。旌节为使者所持。至此我们就明白了，顾恺之已经明确地告诉了观者，骑鸾神女是洛神派来的使者，她此来就是隆重、正式、符合礼节地向曹植传递洛神的邀请。既然曹植爱她以至于忘餐，那么就与她一同离去吧。

再看本页上图绿色箭头所指，曹植右手略向前伸出，手心向上，表示接受"偕逝"的邀请。至此，想必读者已经完全明白，骑鸾神女当然不是可有可无的美感设计，鸾女是庄重礼节的代表，因而又是珍重爱情的表现。有了这一角色，接下来，观众所期待的情爱大戏才会合情合理地上演。

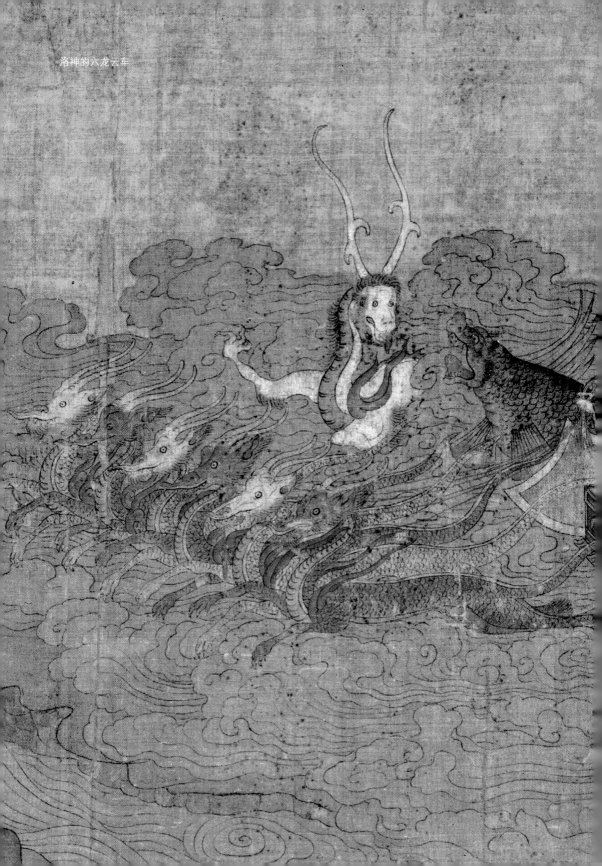

洛神的六龙云车

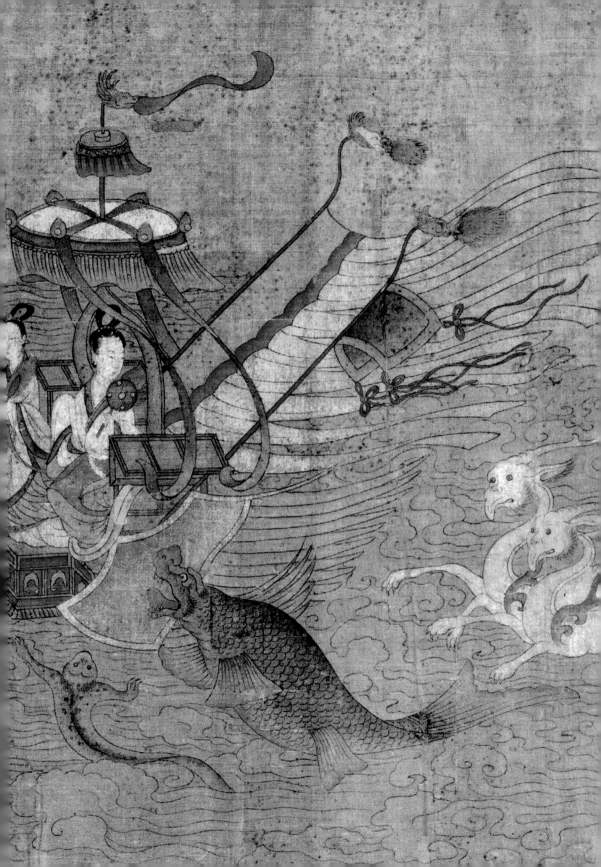

北京甲本第四幕第二段全景

3. 虚空中的大戏·上

现在我们再回顾一下第二段全景画面。

上图右边，鸾凤降落，送来了情信；曹植伸手，接受了邀约。可是，洛神的六龙云车上（细节见右侧图）却并没有曹植。再看洛神，她扭头向后看，这个画面看上去更像是"单逝"而不是"偕逝"。这是怎么回事？难道是中间又有画面缺损吗？没有缺损。实际上，是顾恺之省略了高潮的过程，而只画了大戏的结尾，中间那美妙绝伦、缠绵悱恻的部分，顾恺之留给了似有若无的虚空，留给了观者无边、无尽的想象，留给了曹植那百转千回的文字。

最精彩的啥都看不见，这算什么大戏？难免有读者这样想。是的，我当初也有这样的困惑，但是结合原文细读之后，才体会到顾恺之的转译实在是高妙绝伦。下面，我们就来读一读曹植的这段文字。

请看，右页图是辽宁本"鸾使送信"片段，这段文字从"腾文鱼而警乘"开始，到"旷神消而蔽光"结束。

腾文鱼而警乘鸣玉鸾以偕逝六龙俨以齐首

载云车之容裔鲸鲵踊而挟毂水禽翔而为卫

尔乃越北沚过南堈纾素领迴清阳动朱唇之

徐言陈交接之大纲恨人神之道殊怨盛年之无

当抗袖以掩涕流襟之浪，悼良会之永绝

哀一逝而异乡无微情以效爱献江南之明珰

虽潜处于太阴长寄心于君王忽不

悟其所舍旷神消而蔽光

辽宁本第四幕鸾使与曹植中间的赋文

夹在鸾使与曹植中间的文字，像是一堵信息之墙，阻隔了凡世与神界。我把这段文字①的简体版放在右侧栏，不习惯繁体字的读者也可以先看一遍，有个大概的印象。

开头几句是描写洛神的车驾如何神奇，比如六龙拉云车、神兽当护卫等。这些神兽很有意思，后面再细讲它们，现在我们先进入情节。

话说，曹植接受了邀约，来到洛神的六龙云车近前，看到了车队的豪华阵容，然后他上了车，坐在了洛神的身边。

在香香的女神身边坐好了，于是启程。

"尔乃……"曹植写道，"越北沚（zhǐ），过南冈。"

请注意，"越北沚，过南冈"这六个字，别看字少，意思却多。下面请跟我细读。沚，是水中的小块陆地；冈，本指山梁，后来泛指山岭或小山。就是说，沚与冈，有水有山、有低有高。"北"与"南"呢，是概言东西南北、四面八方。因此，"越北沚，过南冈"是用六个字高度概括了洛神与曹植的爱情之旅：一方面，说明他们乘坐六龙云车，天南地北、名山大川全都游遍了；另一方面，是用这简短的六个字，说明这旅程虽长，曹植却觉得十分短暂。其实，古人今人恋爱体验没有什么不同：去哪儿都无所谓，只要在爱人的身边就好；在爱人身边，总

① 《洛神赋》："腾文鱼以警乘，鸣玉鸾以偕逝。六龙俨其齐首，载云车之容裔。鲸鲵（ní）踊而夹毂（gǔ，车轮中心，有洞可以插轴的部分，借指车轮或车），水禽翔而为卫。尔乃越北沚，过南冈。纡素领，回清阳，动朱唇以徐言，陈交接之大纲。恨人神之道殊兮，怨盛年之莫当。抗罗袂以掩涕兮，泪流襟之浪浪。悼良会之永绝兮，哀一逝而异乡。无微情以效爱兮，献江南之明珰。虽潜处于太阴，长寄心于君王。忽不悟其所舍，怅神消而蔽光。"需要说明的是，以上简体版是较为通行的版本，与辽宁本中的文字略有不同，比如"怅神消而蔽光"中的"怅"字，在辽宁本中写作"旷"。

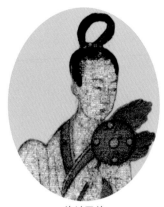

洛神回首

是感觉时间过得飞快，尤其是在热恋期间。

所以，六个字，曹植表达了很多意思。

一番概括的畅游之后，细节来了："纡（yū）素领，回清阳，动朱唇以徐言，陈交接之大纲。"

素领，一般解释为白皙的颈项，或者说粉颈。清阳，一般解释为眉目——为何清阳指眉目呢？目以清明为美，阳亦明也，因此清阳也指代眉目，并且兼有眉目清秀传神之意。所以，"纡素领，回清阳"的通常解释就是：扭转粉颈，转动眼睛；或者也可以这么说，（洛神）扭转脖颈，回过头来（准备和曹植说话）。

上面我强调"一般""通常"，为什么呢？因为虽然一般的解释也通，但我认为还有更加合情合理的解释。纡有"系结"义，如"绾（wǎn）黄纡紫"②。清阳，也指阳气。"阳气清轻上升，故称清阳。"在这里"清阳"可理解为"神气、神色"。因此，"纡素领，回清阳"说的是：洛神整理了一下衣领，回了回神，打起精神。

洛神之所以要整衣敛容，乃是因为她与曹植刚才做了天地之旅，在旅行过程中，她其实是有心事的，而现在，她有严肃的话要说，所以要通过整衣敛容过渡到庄重状态。

洛神的小动作引起曹植的重视，所以他就看着洛神

② 绾黄纡紫：黄指金印。紫指紫色的拴在印纽上的丝带。绾、纡都有盘绕系结之意。绾黄纡紫比喻身为高官，地位显贵。

仔细听。只见洛神红唇轻动，徐徐说道："男女交接^①之事，我是大概懂些的。只可恨人神殊途，我们相爱却无法相亲！更怨我已非盛年，不配与君王结合！"说着，洛神泪流满面。止不住的泪水打湿了她的衣襟，她举起衣袖掩面而泣，"今日的约会，同时也是永诀。"洛神一边哭泣一边说着，"我这一去，你我就分处异域，恐怕再也不能相见。我没有隐藏感情，将全部爱都献给了您，而今再将这江南明珰^②献给您，留作纪念。"

"我虽幽居于潜渊深处，"洛神最后说道，"心却永远寄存在君王这里。"

曹植听洛神说完这句话，忽然不知洛神的所在。现在，神光消隐了，只剩他一个人怅然自失。

到这儿，《洛神赋》第四幕就结束了。

不过，是否有读者隐约觉得刚才有哪里不对劲？

4. 虚空中的大戏·下

洛神对曹植说过一句奇怪的话，会让细心的读者觉得不对劲，原文是：

"恨人神之道殊兮，怨盛年之莫当。"

应该说，这句话很是突兀。人神殊途，这不奇怪，但为何突然说盛年莫当呢？实际上，曹植早就不吝笔墨

① 原文"陈交接之大纲"，其中"交接"之意，参见东汉张衡《同声歌》："邂逅承际会，得充君后房。情好新交接，恐栗若探汤……素女为我师，仪态盈万方。众夫希所见，天姥教轩皇。"天姥，即西王母；轩皇，即黄帝轩辕氏。

② 珰：珰是珠子状耳饰。明珰是指用明月珠做的耳珰。明月珠又叫夜明珠，是一种稀有的宝物。

描写了洛神绝世的美貌和少女一般的活泼。那么，盛年莫当是洛神自谦的说法？可是，若为自谦，为何又泪流满面？这都是谜。

为了真正读懂《洛神赋》，下面要引入一个概念，叫作"双重叙事"。所谓双重叙事，就是在显性情节之下并行隐性进程的叙事方法。一明一暗的双重叙事，共同推进情节发展，从而塑造多面的人物形象，表达丰富的主题意义，引发读者的复杂感受。

《洛神赋》采用的是双重叙事。何以见得呢？

首先，曹植在序言 ③ 中就做了声明，自己的写作缘起有二：知识上来自于"古人有言"，感触上来自于阅读经验。换句话说，他用序言告诉读者，这篇赋文并非他自主自发的创作，就差直接告诉读者"本故事纯属戏作，请勿对号入座"了。请读者想一想，这种声明是为什么？声明了是演绎传说，是模仿的习作，反而可以自由地表达真情实感，对不对？因此，《洛神赋》表面上是对宋玉《高唐赋》《神女赋》的仿作，实际上却将真情实感隐于各种模仿之中。

其次，《洛神赋》中的双关语，有双重解释空间。比如"玉鸾"，释为銮铃、鸾凤皆可，"纤素领，回清阳"的解读，偏于神性或偏于人性都行。双关语就像玻璃窗，

③ 《洛神赋》序："黄初三年，余朝京师，还济洛川。古人有言：斯水之神，名曰宓妃。感宋玉对楚王说神女之事，遂作斯赋。"

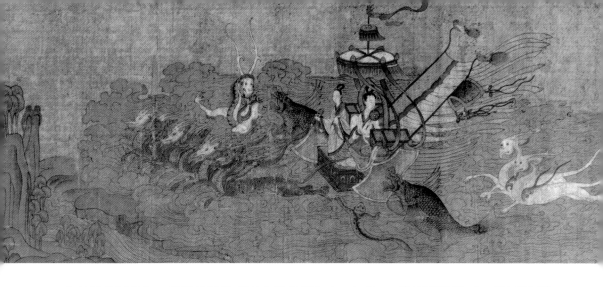

它的语义不确定，就像我们注意窗内就看到窗内，如果注意窗玻璃就会看到我们的面孔一样。因此，可以说双关语就是透视底层叙事的窗子。

最后，深层的隐性叙事还可以通过夹杂于显性情节中的细节碎片来发现。"怨盛年之莫当"[①]就是这样一个碎片。理由有三：第一，神之所以为神，要素之一就是神实现了时间自由。否则，总担心自己盛年不在，还算什么神呢？只有我们人类才会有年龄焦虑，是不是？因此基本可以肯定，前半句"恨人神之道殊兮"，这是神语，而后半句"怨盛年之莫当"，却是人言了。第二，《洛神赋》中，曹植时而渲染洛神的神性，时而透露她的人性，到了"恨人神之道殊兮，怨盛年之莫当"这里，可以说是将人神的混同，集中在了一个句子当中：前半句说神话，后半句说人话。说神话是为了说人话，说人话才是曹植的根本目的。由此我们知道，《洛神赋》是相当典型的双重叙事。第三，通过"怨盛年之莫当"一句，还可以推测"洛神"在隐性叙事中的身份：她有神一样的高贵

① 这里顺便说一下，后人解读《洛神赋》，有时会大相径庭。比如，"怨盛年之莫当"，有人理解为"可惜盛年的时候未能相识"，有人理解为"可恨虽在盛年却不能结合"。从双重叙事的角度来看，这两种解释不是谁对谁错的问题，而是可以并行不悖的。我们知道，曹植被曹丕派在身边的监国使者随时随地地监视着，他势必常常面对一种表达困境，那就是：只有合法地表达，才能自由地表达。

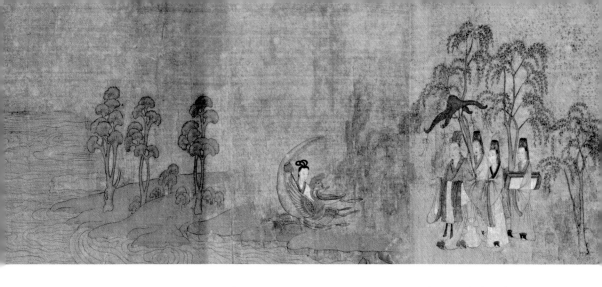

身份；年纪比曹植大；黄初三年，曹植在洛水边做白日梦时，她已经逝世了。

确认《洛神赋》是明里写神、暗中写人的双重叙事，意义重大，在解读《洛神赋》中遇到的很多困惑都会迎刃而解。比如，"洛神"到底是谁？

自古以来，人们就争论"洛神"是不是甄妃。其实，即使不是甄妃，可以肯定的是，"洛神"也有一个现实原型，曹植在"洛神"形象中融入了他对那个"原型"的爱恋与愧疚。洛神是人不是神，这对我们具有普遍意义。很多人都有不可实现的爱情，神之爱令我们有距离地仰望，而人之爱让我们对曹植充满切身的同情。我想，读到这一层，才算真正读出了《洛神赋》的普世意义。

现在我们再回来看顾恺之的转译。

正如前面所说，他画了开头"鸣玉鸾以偕逝"，画了结尾"哀一逝而异乡"，中间的"越北沚，过南冈"他没画，"动朱唇以徐言"他没画，"泪流襟之浪浪"他没画……他把人间情感留给了虚空，让观者感到错愕，

感到遗憾，却也可以说，他真正理解了曹植爱情的尴尬，并用空间的绘画实现了时间的叙事：在现实的时间里，盛年不再，那就不在了，可是在内心的时间里，只要记忆还在，只要情感还在，那爱人就永远盛年；鸾使的邀约和曹植的伸手预示了"偕逝"的可能性，而云车的离去和洛神的回首则让"偕逝"处在两可之间，让曹植与洛神的爱情永远萦绕在人们心头。不得不说，虚空中的爱情，让无数人为之梦绕魂牵，不仅完成了曹植爱情从文本到图像的完美转译，也完成了从千年以前古人的心中到现代人心中的生动复现。

5. 神兽们

这一幕的最后，我带读者专门看看那些神兽。

先请看右页图，那是"洛神离场"的画面。画面中，洛神的云车彩旗招展，前后左右都有超现实生物紧随。这是《洛神赋图》最为华彩的乐章，也是全卷中神兽最为集中的画面。全卷一共有神兽 17 只，光是这里就有 12 只。这些神兽的存在，与其说是洛神出行的需要，不如说是曹植爱情的表现——就像前面让各路大神来为洛神捧场一样，曹植想要用一切华美神奇的事物，来烘托女神的高贵神圣。从这个角度来说，神兽们也是爱情的

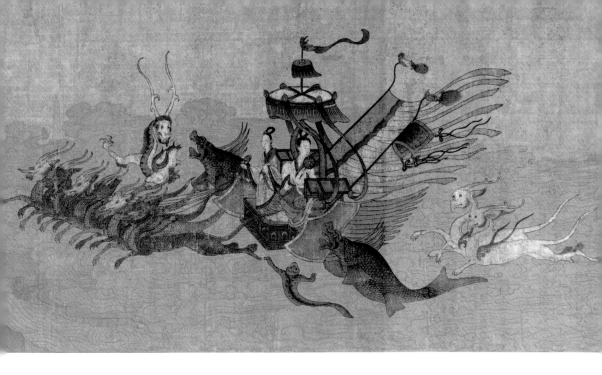

乐手，它们奔腾踊跃，演奏着壮丽不凡的爱情交响乐。

六龙

好了，现在我们来看给洛神拉车的这六条龙[1]。

看，左侧跨页图就是它们六位。

它们正在奔跑，或者说正在空中飞腾。它们姿态一致，洋溢着齐头并进的气势，给人感觉是训练有素的。它们跑起来的样子很像马，应该就是龙马。它们的"肤色"不同，赤龙和白龙各三，交叉排列。

下面仔细看它们的长相。它们的角很有特点：有点像羊角，但比羊角细长；又有点像鹿角，但角没有分叉。它们的耳朵很大，有点像马耳；眼睛很小，感觉像鱼眼。它们的鼻子很可爱，红鼻头，形状像牛鼻子。嘴巴很长，像鳄鱼的长嘴，不过比鳄吻秀气些。它们的下巴、耳朵

[1]《易传·象（tuàn）上·乾》："大明终始，六位时成。时乘六龙以御天。"古人常以"六龙"比喻天子之驾。又有"日神乘车，驾以六龙"的神话传说。总之，这"六龙"表示洛神车驾高贵不凡。

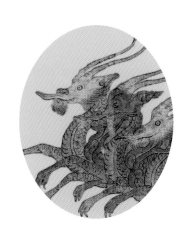

边缘和大腿后侧长着绿毛，可能表示它们是水中生物，但是它们又长着类似虎豹的爪子。它们各有一条长尾巴，尾巴无毛，给人感觉矫健有力。它们身上有鳞片，像鱼鳞。它们的脖子很长，上有蛇纹，整个腹部应该都是这样的纹路。

也许有读者会说，看上去它们和今天我们熟悉的龙的形象不太一样。是的。请看右侧中、下二图，这是战国时期龙的形象，以现在的标准来看，更不像"龙"了，是不是？中国龙的形象有一个漫长演变过程，大致来说，中国龙造型演变经历了5个重要时期：滥觞期（新石器时代早期），发展期（商周），新变期（汉唐），定型期（宋代），充实期（明清）。魏晋南北朝时期，龙的造型已经进入写实阶段，但比起宋代龙来，还未受到画龙理论的规范，因而风格古拙、潇洒、飘逸，整体构图也充盈饱满，画面富有节奏感、韵律感。

《史记·高祖本纪》记载了一个传说，汉高祖刘邦是龙种，这一传说影响极大，后来历代帝王都称自己是龙的化身，以至于龙的形象使用权被帝王家垄断，成为"帝德和天威的标记"（闻一多语）。但龙的地位并非一直如此高，龙早期也常被作为"代步工具"来使用。请看右页图，那是一幅战国时期的帛画，1973年出土于湖

战国早期 曾侯乙内棺上的龙形纹饰
湖北省博物馆藏

战国时期 人物龙凤帛画中的龙形
湖南省博物馆藏
说明：此龙左腿部分缺损

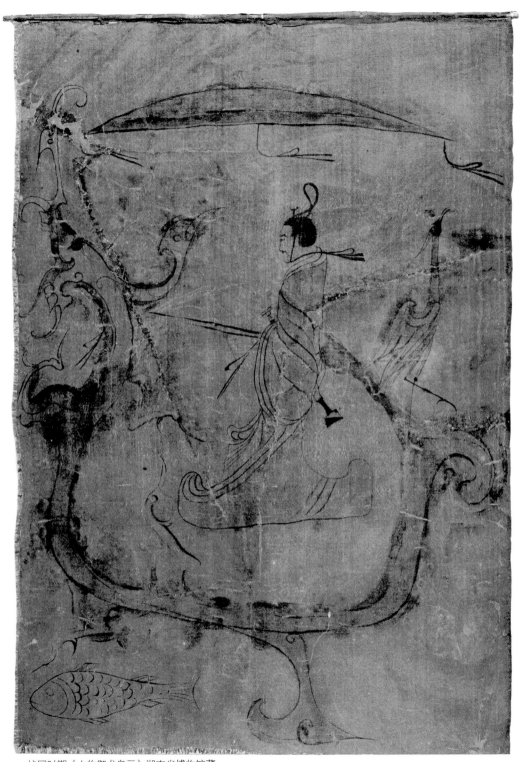

战国时期《人物御龙帛画》湖南省博物馆藏

南长沙子弹库楚墓中。墓主人生前是楚国贵族，图中，他手执缰绳，驾驭着一条龙去往另一个世界。那条龙把身子曲折成舟状，工具化特征十分明显。

有意思的是，在"龙舟"的一侧还绘有一条游鱼，而洛神的六龙云车旁边也有鱼伴随，不知二者是有某种观念传承关系还是纯属巧合。

文鱼

请看，右侧图就是六龙云车左侧的大鱼，同样的大鱼右侧还有一条（露出了一半身子），它们一左一右护卫云车。一般认为，这就是"腾文鱼以警乘"里的文鱼。

文鱼是什么鱼？

不少学者认为，文鱼就是摩羯（jié）[①]，《洛神赋图》里的文鱼就是中国最早的摩羯形象。这种说法很有趣，因为现在很多人都对星座很熟悉，甚至读者当中就有摩羯座，在《洛神赋图》里与中国最早的摩羯形象不期而遇，想必会有一点小惊喜。那么，古人也玩星座吗？玩的。例如苏东坡就说，他和唐朝韩愈都是摩羯座，所以"平生多得谤誉"[②]。

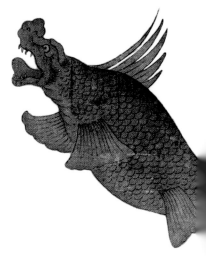

有人会问，画《洛神赋图》时中国有摩羯了吗？有了。佛教自东汉时传入中国，摩羯形象也随之传入。东晋隆安元年（397），僧伽提婆翻译的《中阿含经》中就

① 摩羯，早称摩伽罗，后由玄奘新译为摩竭，后又称摩羯，是梵语 Makara 的中文翻译。摩羯鱼是印度教与佛教的宗教艺术中不太起眼却经常出现的图像，多种佛经中均有记载。印度宗教艺术中的摩羯鱼与发源于西亚古文明的黄道十二宫之摩羯座有深厚的渊源。

② 《东坡志林》卷一《命分》："退之（韩愈，字退之）诗云：'我生之辰，月宿南斗。'乃知退之磨蝎为身宫，而仆乃以磨蝎为命，平生多得谤誉，殆是同病也。"

提到，"彼在海中为摩竭鱼王破坏其船……"稍晚几年，由后秦鸠摩罗什（344 — 413）翻译的《大智度论》也记载了摩伽罗鱼王的故事。无论是《中阿含经》还是《大智度论》，都说摩羯鱼是对船造成破坏的凶恶大鱼。特别是《大智度论》中，更说摩羯鱼是双目如日、鱼齿如山，大口一开，吸进的水流足以将船卷入其口。可想而知，船家必然不乐意见到摩羯鱼。

那么，如果说摩羯鱼就是文鱼，曹植怎么会让摩羯鱼来做洛神云车的警卫呢？不合理，对吧？所以对于文鱼是不是摩羯鱼，也有人提出了不同的看法。

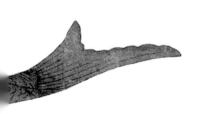

有学者指出，在佛教传入中国之前，摩羯形象大概经历了三个大的发展阶段，但其形象无论怎样演变，都保留着几个重要特征：一是身体卷曲，二是有前蹄，三是鼻子上翘且卷曲，四是有排牙巨齿。现在我们对照文鱼来看一看。文鱼的鼻子，是上翘的，但并不卷曲；上下各有三四颗稀疏的尖牙，算不上排牙巨齿；没有前蹄；身体很写实，像鲤鱼且不弯曲；背部有锋利如刀的背鳍（有人认为这是它的飞翅）。文鱼不像印度原版的摩羯，那么像中国化了的摩羯吗？

宋代以前出土的摩羯形象，鼻子是长的，而且十分卷曲。到了宋代，摩羯形象明显中国化了，与印度早期

的摩羯形象大相径庭，有学者将宋代摩羯形象的变化称为"龙化"。《洛神赋图》（北京甲本、辽宁本）是宋代摹本，画中的文鱼，既不像宋代以前的摩羯，也未受本时代的影响（由此顺便还可推论出宋摹本高度还原了魏晋时期的原作）。因此，从佛经对摩羯鱼的定位及其形象两方面来看，文鱼都不一定是摩羯。

那么，文鱼到底是什么鱼呢？

有学者认为，应为文鳐（yáo）鱼。

《山海经·西山经》中描述过文鳐鱼的形象："是多文鳐鱼，状如鲤鱼，鱼身而鸟翼，苍文而白首赤喙，常行西海，游于东海，以夜飞。其音如鸾鸡……"西晋杰出诗人左思也写到过文鳐，其《吴都赋》："精卫衔石而遇缴，文鳐夜飞而触纶。"想必对于时人来说，文鳐与精卫一样是普及度较高的神话形象。

画中文鱼形象的确像鲤鱼，有鳞片，鱼嘴张开呈红色，身上呈苍青色。但它不是"白首"，背鳍若说像鸟翼，似乎有点牵强。

虽然形象上不完全相像，但传说中文鳐是福瑞的象征，从这个角度来看，似乎比摩羯鱼更合适陪驾。特别是，文鳐声如鸾鸣，让人想到"腾文鱼以警乘"的下半句"鸣玉鸾以偕逝"。文鳐与玉鸾鸣声相似，这不是另

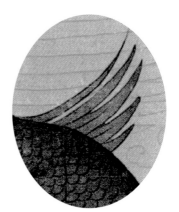

文鱼背鳍

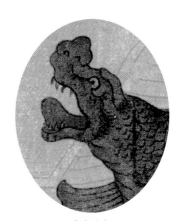

文鱼头部

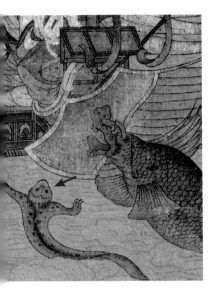

一种"鸾凤和鸣"吗？这不是又一处双关语吗？

所以，综合来看，说文鱼是文鳐，也不错。

鲸鲵

现在我们来看一个小家伙（左侧图红色箭头所指）。

曾有朋友问我："它是水猴子吗？"这个问题好有意思。水猴子是民间传说中的神秘生物，据说它生存于淡水区域，具有两栖特征，主要以鱼虾为食，但也会害人，害人淹死后偶尔也会吸尸体的血。看上去，它的脸画得是有点猴样子，不过，它当然不是水猴子。

这个小家伙有可能就是曹植原文"鲸鲵踊而夹毂"中的鲸鲵。

鲸，我们知道，是生活在海洋中的哺乳动物，外形像鱼，俗称鲸鱼，头大，眼小，前肢形成鳍，后肢完全退化，尾巴变成尾鳍，体长可达三十多米，是现在世界上最大的一类动物。

鲵呢，有大鲵、小鲵之分。大鲵俗称娃娃鱼，主要分布于黄河、长江和珠江中上游支流的山溪中。别听说它叫娃娃鱼，就以为它是"小娃娃"一般的小鱼，实际上，大鲵的最大个体可达到两米以上。前面我戏称它为"小家伙"，只是因为它旁边的文鱼实在胖而大罢了。

那么问题来了，现实中的鲸、鲵与曹植写的鲸鲵、

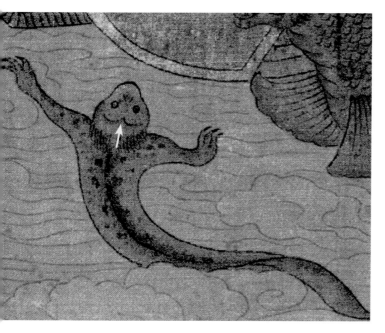 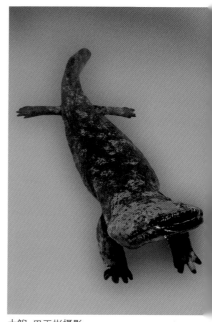

大鲵 田玉彬摄影

顾恺之画的这个"鲸鲵"，有什么关系呢？

关系有点复杂，下面我尽量简单地讲清楚。

首先，今天我们说的鲸、鲵，和古人说的鲸、鲵，不太一样。西晋刘逵相信，鲵也是鲸鱼。雄鲸鱼叫鲸，雌鲸鱼叫鲵。[①] 有意思吧？古人喜欢给雄性和雌性动物分别命名，因为他们觉得既然五伦之中男女有别，最好也给动物分一分。但是对于鲵到底是什么，古人的意见也不统一。晋人郭义恭说，鲵鱼声如小儿啼，有四足。[②]郭义恭说的鲵鱼，就接近今天我们说的鲵鱼了。

① 西晋刘逵注引《异物志》："鲸鱼，长者数十里，小者数十丈，雄曰鲸，雌曰鲵，或死于沙上，得之者皆无目，俗言其目化为明月珠。"

② 晋人郭义恭《广志》："鲵鱼声如小儿啼，有四足，形如鲮（líng）鳢（lǐ），可以治牛，出伊水也。"鲮鳢，俗称穿山甲。治牛的意思是医治牛瘟。

③ 元代王都中《督役江行和雪牖
（yǒu）韵》："鲸舟指日功成就，
万斛（hú）乘风驾渺溟。"

④ 明代张经《烟寺晚钟》："鲸音送
残照，敲落楚天霜。"

然后我们再来看图。请看左页左图中的"小家伙"，
我们先不纠结细节，单说感觉上，和真实的大鲵（见左
页大鲵照片）还是很像的，是吧？不同之处当然很多，
它似乎长着头发，有黑色尖利的指甲，后面的两足不知
是本来没有还是淹没在水中了。当然，还有一点不同，
它有抬头纹（黄色箭头所指）。

所以，结论是什么呢？文鱼旁边的这个小家伙，应
该就是曹植写的"鲸鲵"无疑了。

顾恺之把"鲸鲵"画得像鲵而不是像鲸也是有道理
的，因为"鲸"不只是名词，也作形容词，表示巨大。
例如，鲸舟就是大舟。③再如，鲸音就是洪亮的乐声或
钟声。④"鲸"用作形容词时，有时还带有神秘、凶恶、
可怕的感情色彩。例如，鲸寇是大盗；鲸猾指超级奸猾
之徒。曹植的所谓"鲸鲵"，大概就是指一种神秘的大
鲵怪，他在一定程度上摈除了"鲸鲵"的恐怖色彩，而
在大鲵怪身上寄托了更多浪漫的想象，大鲵怪在洛神车
轮旁欢欣踊跃，就像安排群众夹道护送贵宾，代替曹植
向洛神多表达一份爱意。

把鲸鲵看完，曹植赋文中写到的伴驾神兽就全部看
完了。可是，顾恺之还自作主张多画了两种神兽，它们
是什么，又有什么作用呢？

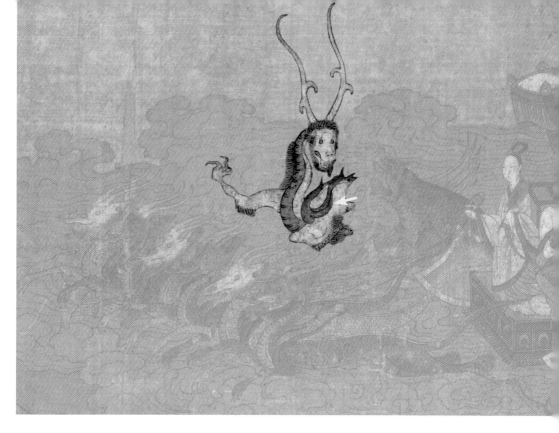

亲随

请看，上部跨页图中突出显示的就是那两种新增神兽。

我们重点看左边这个，因为它实在太特别了。我们可以叫它大白龙。大白龙最大的特别之处，就是长着两根巨大的朝天耸立的白色长角。想必读者还记得本书第一章讲过的"假头"，当时人们以发髻高大奇特为美，为了追求更高更奇，不惜用木笼做成假头套来戴。看来，这种观念也体现在大白龙的头上。龙角就像发髻，越高越美，越巨大越高贵，而且，它的角有向下弯曲的分叉，造型也特别。大白龙的多半身子都隐没在云雾中，仅有右臂露出，它那龙爪与拉车的龙马不同，不是兽足，更像鹰爪之类，从足部特征来看，既然是飞天之鹰，可以说"天"属性更强。还有一个有趣的细节，它像狗一样吐着舌头。有人认为这种造型的龙表示能够吞噬灾祸，聊备一说。图中黄色箭头所指，有人认为是"臂膀上缠绕着缎带般的赤色火焰"，我看不像火焰，那应是龙的神翼，也称"辅翼"，这样的红色神翼，其他龙类也有，不具唯一性。最特别的还是它头顶的巨角，

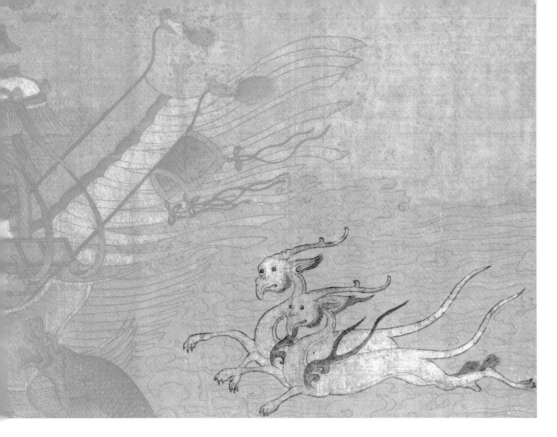

那才是它身份非凡的最重要特征。

云车后面还跟着两个随从，它俩的姿态与拉车的六龙相似，不同之处主要有三点：一是鹰嘴（因此姑且称它们为鹰嘴龙），二是独角（略有分叉，奇特度比大白龙差些），三是全身白色（连腹部也是白的）。

现在来说顾恺之为何画它们。有人推测，"也许顾恺之只是希望画面不要这么单调，根据想象绘制了不同形态的龙"。在全面而仔细地观察之后，我很难同意这种说法。实际上，白龙一族是不可缺少的，有了它们，这些神兽才形成三个鲜明的等级：文鱼和鲸鲵是"水"属性，是最低级；龙马是"地"属性，是中间级；大白龙、鹰嘴龙，它们是"天"属性，是最高级。换句话说，龙马是拉车的劳力，水怪是跑出来瞻仰洛神尊容的观众，只有白龙族才是洛神真正的亲随，才足以陪衬洛神的高贵，而大白龙与洛神一样地回首，更是再明显不过的比喻：它就是洛神风度的象征。至此，我们已全然明白，顾恺之添加白龙族，用心、用情之深，堪比曹植，他用自己的方式表达了对洛神的爱。

第五幕
追 忆

于是背下陵高，足往神留。遗情想像，顾望怀愁。冀灵体之复形，御轻舟而上溯。浮长川而忘反，思绵绵而增慕。夜耿耿而不寐，沾繁霜而至曙。命仆夫而就驾，吾将归乎东路。揽䡶辔以抗策，怅盘桓而不能去。

本幕预告

第五幕是《洛神赋》的尾声。

经典的尾声不怎么有悬念，因为很多读者都读过它十遍百遍。可是，《洛神赋图》的尾声仍然值得期待。实际上，顾恺之创造性地设计了一个细节，并让其贯穿全卷，成为主题级的"画眼"，在结尾处爆发出巨大的信息能量。它是什么呢？

本幕总共有三部分。第一部分的主体画面是一艘大船，曹植要乘这艘船去追洛神。这艘船其实有些古怪，如果不细看很可能会错过那古怪的精彩；第二部分是曹植夜坐，他没有找到洛神，在黑夜中承受寒霜的侵袭；第三部分是曹植东归，顾恺之把曹植也画成回头张望，与洛神离去时的回顾一样，这种同构姿态让人浮想联翩。

最后，我想说的是，高超的艺术，绝不会因为快到结尾而稍有松懈，相反，艺术的自律会使艺术家始终保持张力。张力饱满，一以贯之，这是经典的共同品质。这也是我们必须学习经典的原因。

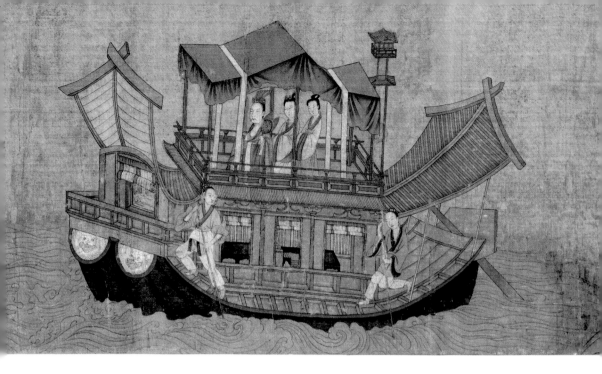

1. 虚妄的寻找

"忽不悟其所舍，怅神消而蔽光。"上一幕的最后，曹植悲哀地写道。

那一刻，他恐怕比任何人都更相信，世上最难过的事情，莫过于眼看着女神的光彩在自己面前消失。

她去了哪里？她去了哪里？！

曹植陷入巨大的虚空之中。于是，他开始了虚妄的寻找。他在河边找，上山头找，他满世界跑着找，却再也找不到洛神的踪影。最后，他的身体只是在下意识地移动，而沉重的心神再也跟不上追寻的脚步。现在，他身心俱疲了，只能站在一处前看看、后看看，愁绪萦怀，万般惆怅。

忽然，他想到了什么。

应该去洛水找她啊，也许还有一线希望！

"冀灵体之复形，御轻舟而上溯。"曹植怀着最后的希冀，登上了寻爱之船。请看，上图就是顾恺之画出的那艘船。此船有很多古怪之处，接下来，我要带读者好好地看看它。

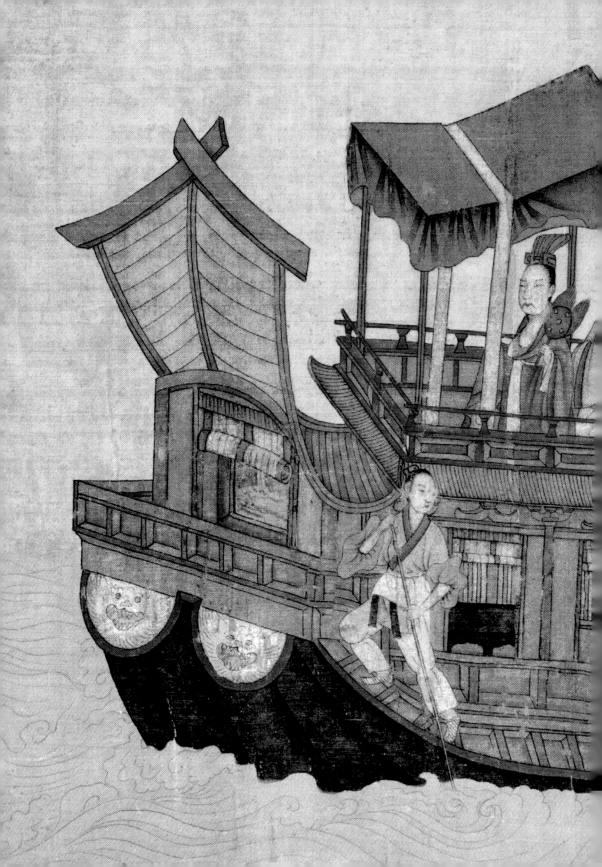

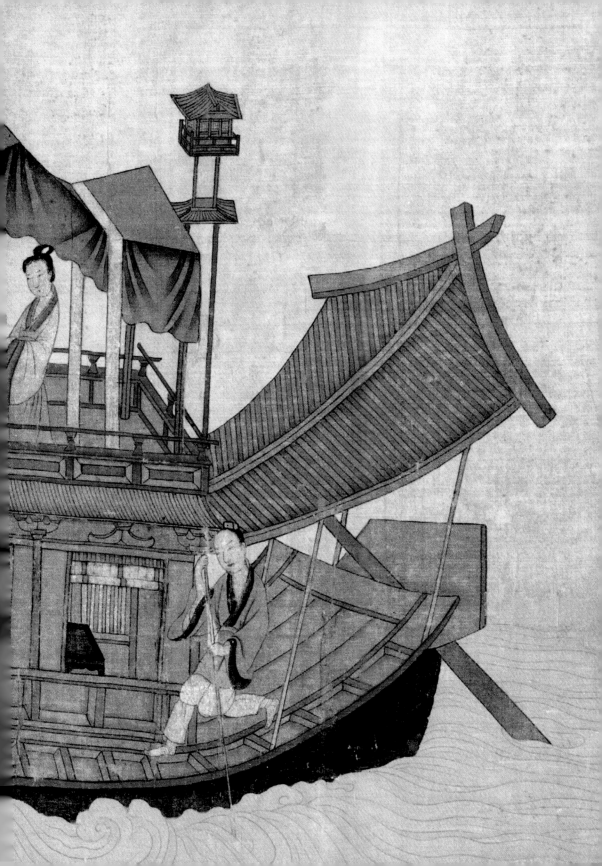

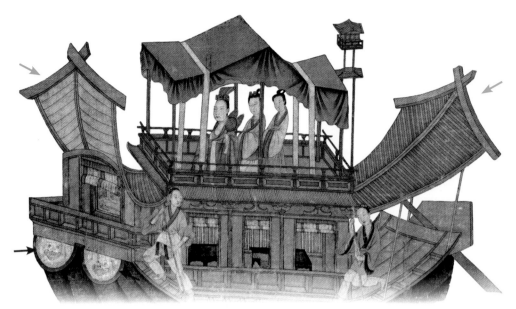

方舟（北京甲本）

2. 古怪的大船

刚才，想必读者已经端详过那艘大船了。这种船型，是不是前所未见？下面我为你描述它。

这艘船，有两层，下层窗帘卷起，让我们看到里面有黑色方桌（或坐榻）；上层六根绿柱撑起篷帐，篷顶前后垂以黄色缎带为饰。曹植站在帐下，身后有两名侍女作陪。船舷上有两个船工卖力地撑船，前面那个衣袖被风吹起。既然有风，为何楼上曹植他们的衣裳反而自然下垂、无风吹动？想必得益于船头与船尾的"双翼"（蓝色箭头所指）。这种古怪的"双翼"，可能是对现实中船篷的夸张变形，具有遮风挡雨的作用。"双翼"之前翼依托于船头一间小舱高高仰起，后翼则是靠四根长棍支撑（辽宁本只能看到一根）。

或许有人好奇曹植怎样上的二楼：他面前脚下应该就是

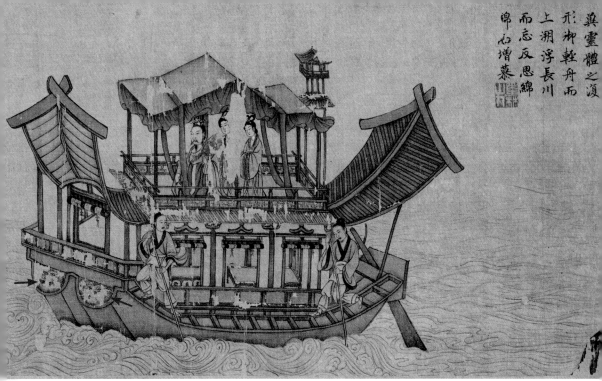

冀靈體之復形
御輕舟而上溯
浮長川而忘反
思綿綿而增慕

方舟（辽宁本）

持扇少女
出自唐代《捣练图》（宋摹本）

楼梯口，下到小舱，然后转折进入一层。何以得知？请看上图，辽宁本船首"小舱"门帘卷起，能看到里面的空间——既然二楼我们所见地面都无楼梯口，那么楼梯口所在的位置，几乎只有那一种可能了。不过北京甲本前舱门是封死的，代之以山水画一幅，不看辽宁本的读者自然不知，情有可原。画中，瀑布激流、水雾弥漫，感觉是宋画风格，这是怎么回事？这幅小画应是宋人临摹时增加的。宋人临摹古画，在小地方添加自己的时代信息，不只在《洛神赋图》才这么做。左侧图出自唐代《捣练图》的宋摹本，画中少女所执纨扇小画，两只水禽，伴游水畔，芦荻雪岸，情意绵绵，也是宋人之作。

现在，让我们把目光投向船头。红色箭头所指的两个图案，那是什么呢？

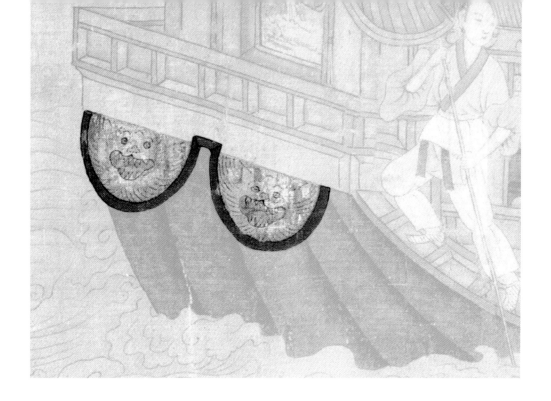

3.鹢首的秘密

船头这两个图案，应是鹢（yì）首怪兽[1]。

鹢是一种水鸟，据说像鸬鹚（lúcí）[2]，也有说像鹭的[3]。像什么其实不重要，重要的是鹢的能力。

鹢的能力被总结为：善飞，不畏风，能过急流，还可镇定水神。总之，当古人看到鹢鸟既能迎风飞行，又能入水捉鱼，便希望自己的船也能像鹢那样乘风破浪，所以，他们崇拜鹢，将鹢的形象绘制在船上。

图中的所谓鹢首，更像兽头。看，它有肉鼻子，尖利的牙齿，甚至，似乎还有眉毛。脸盘周围也都是兽类毛发。或许是为了起到恐吓作用，鹢首形象夸张变形，最终成了怪兽形象。

本节标题名为"鹢首的秘密"，上面说的就是秘密

[1]《晋书》卷四十二《王濬（jùn）传》：晋武帝泰始八年（272），"武帝谋伐吴，诏濬修舟舰。濬乃作大船连舫，方百二十步，受二千余人。以木为城，起楼橹，开四出门，其上皆得驰马往来。又画鹢首怪兽于船首，以惧江神。舟楫之盛，自古未有。"

[2] 明代李时珍《本草纲目·禽一·鸬鹚》："一种鹢（或作鷁）鸟，似鸬鹚而色白，人误以为白鸬鹚是也。雌雄相视，雄鸣上风，雌鸣下风而孕，口吐其子……鹢善高飞，能风能水，故舟首画之。"

[3]《康熙字典·鸟部·十》："鹢，水鸟也。似鹭而大。"

④ 挪亚方舟：《圣经》故事中义士挪亚（Noah）为躲避洪水造的柜形大木船。也叫诺亚方舟。

⑤ 泭，古同"桴"。筏，《广韵》："大曰筏，小曰桴，乘之渡水。"

⑥ 刳，从中间破开再挖空。

吗？不是的。鹢首的秘密在于，鹢首是两个，不是一个！这是怎么回事呢？

4. 爱情的方舟

曹植的这艘船，粗看是一艘船，细看是一艘——方舟！什么是方舟？简单地说，方舟就是并船，就是把两艘船连接在一起。此船的船头有两个鹢首，船尾是"双翘尾"，因此判断它是方舟。

刚才说到方舟时，也许你最先想到挪亚方舟④。嗯，我也是。挪亚方舟拯救生命，曹植方舟追寻爱情。多好啊！不过，顾恺之画方舟，应该没想那么多。实际上，三国魏晋时期，是方舟建造的黄金时代，可以说达到了登峰造极之境，因此，顾恺之想要把曹植"御轻舟而上溯"中的"轻舟"转译为大型船只，画成方舟是很自然的。下面我给读者好好讲一讲方舟。

在人类造船史上，泭筏⑤可以说是最早的水运工具了，其制作简单，取材方便，通常用竹、木、皮三种材料，用绳、藤捆扎即可，但是缺点是无舱，容易浸水，于是便有了"刳（kū）⑥木为舟"，也就是独木舟。独木舟有了单舱，可是容积小，又不抗风浪，怎么办呢？以前人们"并木"得到泭筏，自然也可以想到把两个独木舟并

在一起，这样，方舟就应运而生了。从考古出土情况来看，方舟的历史应该超过七千年了。

方舟还曾作为等级标志。按照周朝礼制，庶人只能乘筏子，士人可以乘独木舟，而大夫这一级别才可以乘方舟。再往上，诸侯的用船规定是连四船（名"维舟"），天子当然就是更多船并连（名"造舟"）了。①

后来，人们制造的单体船越来越大，可是方舟并未被淘汰，反而还是会并连单体船。当然，单体船越大，并起来难度也越大，需要更坚固的连接桥和更高超的连接工艺。

如前所说，三国魏晋时期，方舟建造登峰造极，下面举两个例子。第一个例子就是前文注释中引用过的，晋武帝时王濬造方舟。王濬造的大方舟，可以承载两千多人，船上还以木料建造城池，四方都有城门，在船上跑马都行。第二个例子，是南朝陈的将领孙玚，他将十多艘船合并为大方舟，舟中有亭有池，池中种植荷花，每逢好日子，就和宾客同僚泛舟于长江之上。②

事物总是盛极而衰，方舟也是如此。晋代以后，方舟进入衰败期，唐代以后就基本消亡了。因为方舟消亡，连带着一个字的字义也发生变化。"舫"这个字，本来是指方舟、并船，而非单体船，但是唐代以后，"舫"

① 《尔雅·释水》："天子造舟，诸侯维舟，大夫方舟，士特舟，庶人乘泭。"

② 《陈书》卷二十五《孙玚传》："及出镇郢州，乃合十余船为大舫，于中立亭池，植荷芰（jì），每良辰美景，宾僚并集，泛长江而置酒，亦一时之胜赏焉。"

③ 曹植《杂诗七首·其一》："高台多悲风，朝日照北林。之子在万里，江湖迥且深。方舟安可极，离思故难任！孤雁飞南游，过庭长哀吟。翘思慕远人，愿欲托遗音。形影忽不见，翩翩伤我心。"

④ 曹植《杂诗七首·其五》："仆夫早严驾，吾行将远游。远游欲何之，吴国为我仇。将骋万里涂，东路安足由。江介多悲风，淮泗驰急流。愿欲一轻济，惜哉无方舟。闲居非吾志，甘心赴国忧。"

的含义变了，不再指双体船，转而指那些方头方尾、平底、甲板宽阔、雕梁画栋的单体船。

好了，现在我们该说说曹植和方舟了。

在组诗《杂诗七首》中，曹植两次写到方舟。"之子在万里，江湖迥且深。方舟安可极，离思故难任！"③ "愿欲一轻济，惜哉无方舟。"④ 由此我们可知两点：其一，在曹植心中，渡过大江大河，方舟是很好的选择。其二，他早将方舟升华为诗歌意象：方舟是渡过思念之河的载体，但是因为人远江深，即使方舟也难以抵达思念的彼岸。看到这里，我们就知道了，顾恺之将"御轻舟而上溯"画成方舟，其实合情合理，甚至可以说是知音之举了。

最后，我要提到方舟画面里最重要的一个细节。请看，左侧图中，曹植手里拿的是什么？

比翼扇！这把比翼扇，从曹植第一次见到洛神，就被洛神拿在手中。如今这把比翼扇转移到了曹植手中，使方舟真正成了寻爱之舟。在第四幕中，我说曹植曾与洛神天地同游，并非凭空想象，这把比翼扇就是依据。在第一次出现方舟画面时，我就想提它，一直忍住没有提，因为这个细节是那么重要，以至于它的细节价值还要留到全卷结尾才能完全释放。而现在，我们要去看看曹植有没有找到洛神。

5. 曹植的一夜

"浮长川而忘反，思绵绵而增慕。"曹植写道。

在无边的黑夜中，曹植的爱情方舟在洛水上漂浮着。他在寻找，却不知道去哪里寻找。这是一艘没有航向的爱情之舟。

顾恺之明白这一点，所以，他在为曹植画方舟时，只画了两个船工撑篙（为了避开激流险滩），而船尾的大橹却弃置不用（表示船行无力）。

在这个世界，寻找已不在这个世界的爱人，他寻找得越是努力，越是虚妄，就越令人心碎。

夜深了。寒气逼人。

他身边的侍女想必会劝他返回岸上，至少，从冷风飕飕的楼上回到一楼暖和一下，休息一会儿。

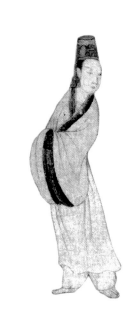

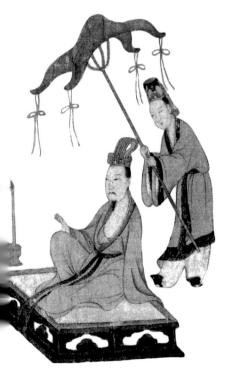

曹植当然无心考虑侍女的劝说。甚至，回去休息，会让他觉得罪恶。他一定要寻找，哪怕明知找不到也要找，因为只要继续寻找，那种情思就还在。

寻找，是洛神曾经存在的唯一证明。

他没有找到洛神。不过，思念却增加了。对于失去爱人的人来说，思念的增加，就是最好的安慰了。

那一夜，既漫长，又短暂。

"夜耿耿而不寐，沾繁霜而至曙。"

曹植耿耿于怀，一夜无眠。在清晨的微光中，侍者看见他眉毛、头发、衣服上，沾满了白霜。

现在我们来看图。图中，曹植已经弃船登岸，坐在小方榻上。他旁边有两根点燃的蜡烛，用来说明当时的时间是黑夜。身后的侍者弯腰持伞，尽量将伞倾斜到曹植上方，表示为他遮挡繁霜。有个白衣侍者站在曹植对面，他双手合拢在袖内，表示天寒；身体向左而扭头向右，似乎在建议主人不如离去。曹植一手撑着身子，另一手的手心向下，做出按捺的动作。

"不要说话，"他不想说话，而是用动作表达意思，"再等一等。"

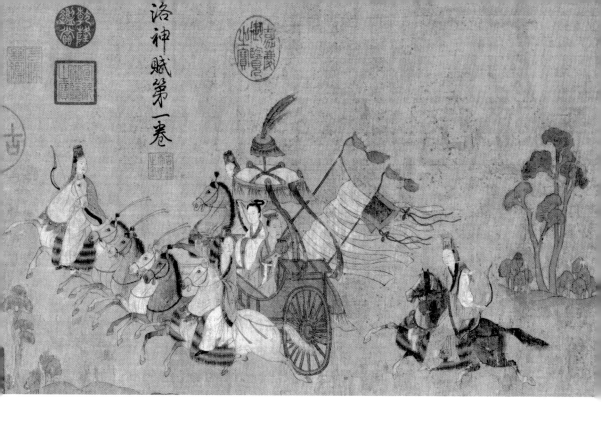

6. 爱情的信物

天彻底亮了。

天亮以后，梦也结束了。现实重又回到曹植身边。

按照朝廷规定，他不能再停留下去，必须继续东归之路了。"命仆夫而就驾，吾将归乎东路。"曹植命人备好车马，发出了出发的宣言。可是，口头与行动再次相违。"揽䯀（fēi）辔（pèi）①以抗策"，手揽缰绳、准备策马的那一刻，他又犹豫起来，惆怅起来，甚至，恍惚起来了。他感到有什么东西在心头盘旋、在耳边萦绕。那是正在被现实吞噬的记忆。那是来自梦中的洛神的余音？昨夜，他是做了一个梦，还是他如今仍在梦中？他无力分辨，不想分辨，只是怅然若失，徘徊不已，久久

① 䯀，古代驾车的马，在车辕之外的叫䯀或骖（cān），此泛指驾车之马。辔，马缰绳。

不能离去。

"怅盘桓而不能去！"曹植最后写道。这最后一句，真是荡气回肠！

曹植的《洛神赋》到这儿就结束了。

下面我们来看顾恺之是怎样画的。

请看，左页上图就是《洛神赋图》最后一个画面。画中，曹植已经不情愿地上了车。顾恺之通过画曹植扭头回顾，表示不忍离去之意。看到这里，会觉得顾恺之对文本的转译还不错，是吧？可是，如果只看到这一层的话，那就太粗糙了。下面我带读者看三个细节。

第一个细节，是车上的女人。请看（左侧上图），

她坐在曹植身边，坐姿端庄，略显拘谨。有人说她是执辔者。并不是。仔细看，她只是揣着手，并没有手执缰绳。对比一下，左侧下图是洛神旁边的侍女，她右手执辔，顾恺之画得清清楚楚。那么，执辔者另有其人？显然没有别人。那么，是曹植？他忙着回头看，也不是他。总而言之，曹植的马车，属于无人驾驶。顾恺之不画执辔者，很可能是有意为之的。他也许想要说明：其一，车马无人驱策，曹植无心东归；其二，身边的女人再端庄贤淑也无法与洛神并论，他的心已经像无人管理的野马，只知道奔跑，礼防大事再也不必提及了。

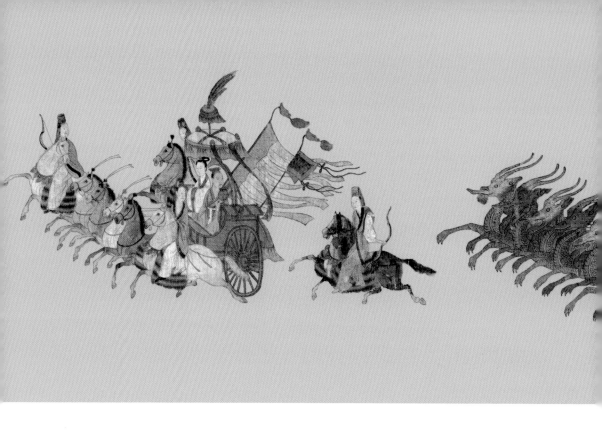

第二个细节，是车上的旗帜。请看上方跨页图，我们把洛神的云车与曹植的马车放在一起比较。不比不知道，一比吓一跳，洛神的云车不只是神性十足，在气势上也高出曹植的马车许多。那气势很大程度上是来自车上的旗帜——准确地说，是旌旗，旗帜上飘飞着金色的旐带①。现在，我要请读者分别数一数旐带的数量。云车是九条，马车是七条，看看对不对？顾恺之不是随便画的，"九旐""六马"是天子级别的出行标准，而曹植的标准是"七旐""四马"，比洛神差了一个等级。也就是说，顾恺之给了洛神极高的尊崇，他如此设计，不知是因为洛神是神，还是因为他认为洛神的现实原型就是地位至尊的甄后。

① 旐，以前讲过，是古代旌旗上的丝织垂饰。天子的旌旗是九条垂饰。《礼记·乐记》："龙旂（qí）九旐，天子之旌也。"旂是有铃铛的旗子。《说文》："旐，旗有众铃以令众也。"《尔雅·释天》："有铃曰旐。"

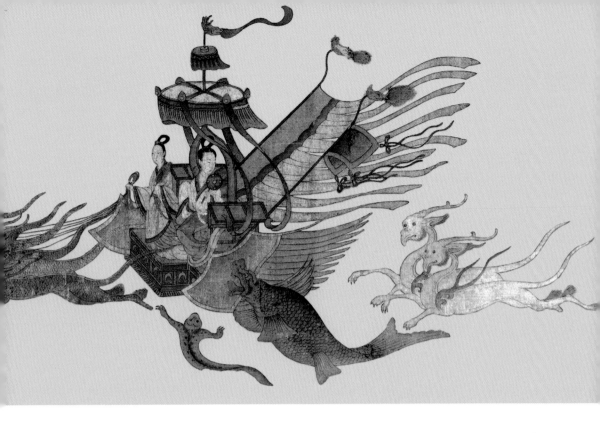

② 诗句出处：南朝沈约《四时白纻（zhù）歌》。

　　第三个细节，就是曹植手中所执之物。是的，那是比翼扇。这把小小扇子，经过顾恺之的精心设计，成为了贯穿全卷的关键细节和重要线索。对曹植来说，这是爱情的信物，他紧紧地握着它，在黑夜的洛水中寻找爱神，而今，他紧紧地握着它，开始东归之路。"翡翠群飞飞不息，愿在云间长比翼"②，这把比翼扇，何尝不是图像双关语，既是神性的标志，又是爱情的证明。因此可以说，最后这一处细节，是顾恺之的浪漫，是他对曹植的馈赠，或许，也是对自己、对观者的安慰。人类总是会爱上不该爱、不能爱、不敢爱的人，所以洛神白日梦，千年而不歇。由此来说，这把比翼扇，何其珍贵！它像连接梦与现实的信物，让人们一觉醒来仍能藉此追忆梦中的感情。

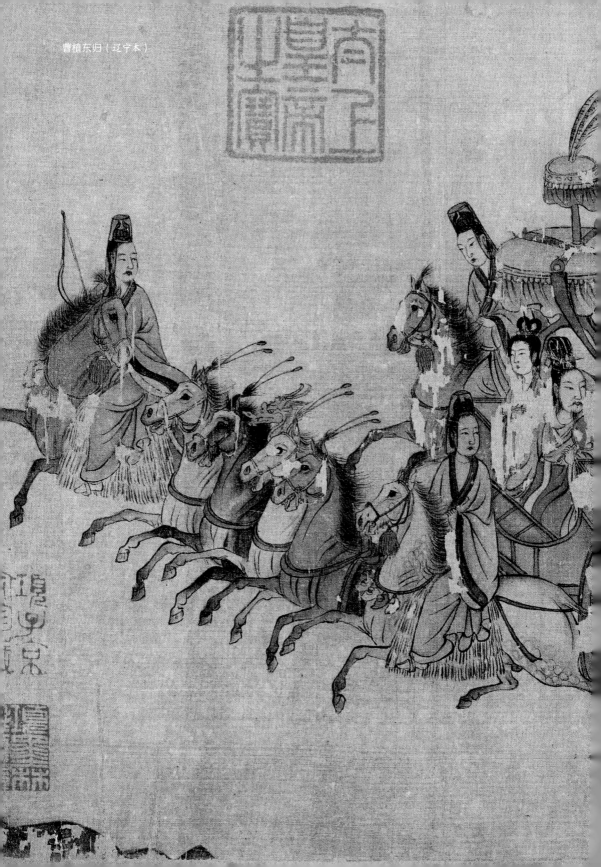

曹植东归（辽宁本）

攬騑轡而抗
策悵盤桓而
不能去

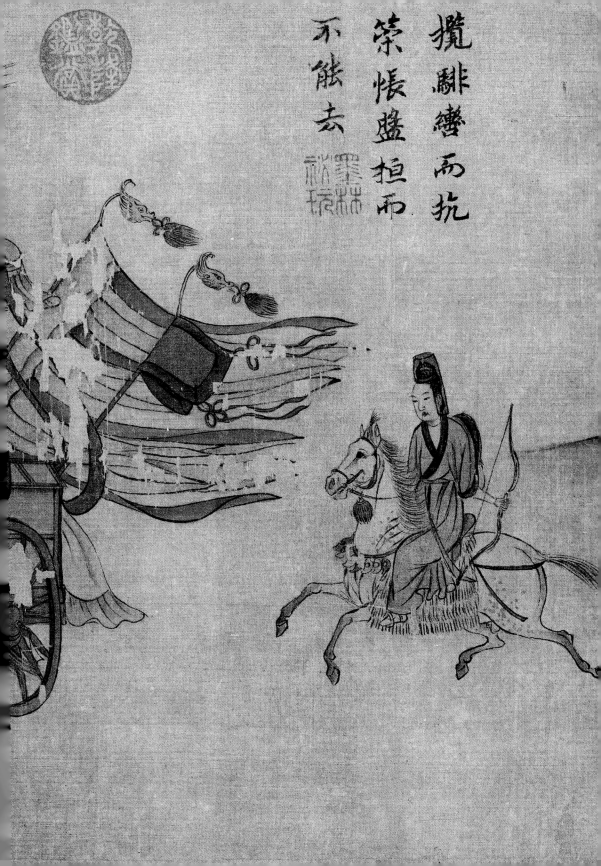

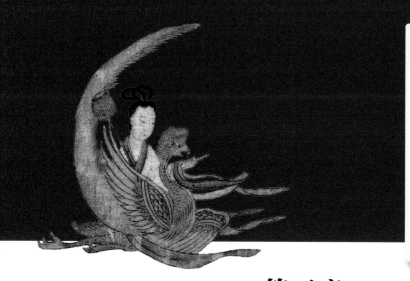

欢迎读者给本书作者提问，
联系方式如下：
❶ 电子邮箱
tianyubin@vip.126.com
❷ 作者微信号
iyihua
❸ 作者微信二维码

第三章

幕后：答读者问

　　读者朋友，曹植的爱情大戏落幕了。不知您是否和我一样心绪难平？伟大的艺术总是既具体又概括，具体是说舞台上的主角是曹植和洛神，概括是说他们何尝不是我们？当我们进入爱情，即使普通人也会成为王子或女神，当爱情的热度消退，诸神也就回归本位。但是，我们心中，毕竟有什么不同了。艺术正是因此而不朽，不是吗？所以经典作品值得被人们一再阅读、观看和谈论。本书的最后一章，我们就来继续谈论《洛神赋》，谈论由它延伸的一切。

　　要说明的是，本章采用的问题多是来自我的中国古画课的学生，他们的问题不拘一格，为本书带来了多元视角，我的回答也因之时而放飞自我，牵扯出《洛神赋》幕后广阔的文化背景，以及意料之外的研究门径。我喜欢这种问答形式，虽然问答形式看起来不够"系统"，但是它好在"开放"，让读者也能参与一本书的创作，并得到作者应有的售后服务。在此，我热切地期待读者的提问与赐教，我将利用互联网的便利，以文字、音频、视频等任何可能的形式与您交流，从而使您手中的这本书得到无限的扩展。

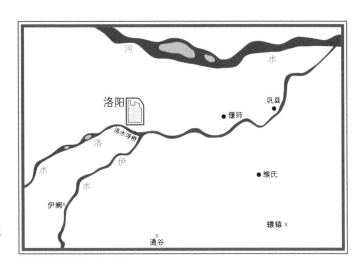

魏、晋洛阳附近示意图
据《中国历史地图集》（谭其骧
主编）西晋司州地图制作

1.《洛神赋》开头的秘密

问：洛阳城南就是洛水，为什么曹植一行在"日既西倾，车殆马烦"以后才到达洛水呢？

答：这个问题看似简单，实际相当复杂。

《洛神赋》正文开头第一句就说，"余从京域，言归东藩，背伊阙，越辕轘，经通谷，陵景山。"曹植提到的这几个地点都在哪儿呢？这是我们首先要搞清楚的。为此，我制作了魏晋时期洛阳附近示意图（上图）。其中，缑（gōu）氏是景山的所在地。下面，请你对照示意图，听我讲讲这句话。

"京域"指京都地区，这里指洛阳；"言"是语助词，无义，例如"言归于好"；"藩"是藩篱，借指边防重镇、

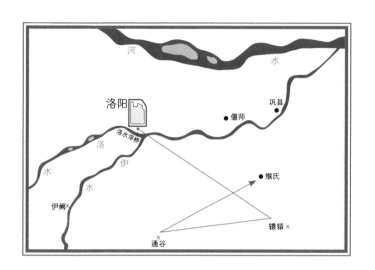

藩国封地。又，当时曹植的封地在鄄城①，而鄄城在洛
阳的东北方向，所以曹植说"言归东藩"。"余从京域，
言归东藩"就是说，"我"要从京城回自己的封地去了。

　　"我"是怎么走的呢？曹植是这么说的："背伊阙，
越轘辕，经通谷，陵景山。"光是读文字可能没什么感觉，
对照地图再看就觉得诡异了。请看上图，我们按曹植说
的，把路线大致一画，发现他竟然是在绕弯子！怪不得
他们傍晚"车殆马烦"的时候才到洛水呢。

　　这是为什么？对此，至少有两种观点。

　　第一种观点是，曹植没绕弯子。他们走的路线就是
出洛阳、背对伊阙向东走，经由通谷，越过轘辕，登上
景山……之所以把轘辕写在通谷前面，这是一种实中有
虚、虚实结合的文学笔法。

① 也有人认为曹植此次进京是在黄
初四年，而不是曹植自称的黄初
三年。若按此说法，那么曹植
当时的封地已改为雍丘，他说
的"言归东藩"也就是雍丘。雍
丘，县名，在今河南杞县，位于
汉魏洛阳故城之东。史料见《三
国志·魏志·陈思王传》："四年，
徙封雍丘王。其年，朝京都。"《赠
白马王彪》序："黄初四年五月，
白马王、任城王与植俱朝京师。"

② 白马王曹彪，曹操妾孙姬所生。

③《世说新语·尤悔》："魏文帝忌弟任城王（曹彰）骁壮。因在卞太后阁共围棋，并啖枣。文帝以毒置诸枣蒂中，自选可食者而进。王弗悟，遂杂进之。既中毒，太后索水救之，帝预敕左右毁瓶罐，太后徒跣趋井，无以汲。须臾遂卒。复欲害东阿（曹植）。太后曰：汝已杀我任城，不得复杀我东阿。"

④《赠白马王彪》序："黄初四年五月，白马王、任城王与余俱朝京师，会节气（汉、魏时期每年举行迎气典礼，诸侯此时到京师参与朝会称"会节气"）。到洛阳，任城王薨（hōng，古代诸侯王死称为薨）。至七月，与白马王还国，后有司以二王归藩，道路宜异宿止（住宿），意毒恨之……"又，《三国志·陈思王传》注引《魏氏春秋》："是时待遇诸国法峻，任城王暴薨，诸王既怀友于之痛，植及白马王彪还国，欲同路东归，以叙隔阔之思，而监国使者不听……"

第二种观点是，曹植确实在绕弯子。为什么？这要从头说起。那次与曹植一同到洛阳的，还有曹植的同母兄、任城王曹彰和异母弟、白马王曹彪②。曹彰是有名的勇猛强壮，可是到洛阳后就不明不白地死了。据说，曹彰是被曹丕毒死的。③曹彰与曹植感情好，他们又是一母同胞，因此曹植尤为悲痛。他们是五月到的洛阳，七月离开洛阳时少了一人。我们设身处地为曹植想一想，可知他的心情应是相当复杂：骨肉分离的悲痛、自身被曹丕打压的愁闷、前途的迷茫，以及，或许还包括爱情的缺失。在这种情况下，他内心其实特别需要陪伴与支持。曹彪的封地当时也在东边，他们有一段同路，因此曹植与曹彪相约回各自藩国时结伴走一程，可是，就连这个小小愿望也被监国使者扑灭了。监国使者说："二王归藩，道路宜异宿止。"就是说，监国使者执行魏文帝的禁令，不让诸侯同路，以防他们串联。兄弟们就连结伴走一段路都不可以，这也太过分了！曹植除了悲伤，还增加了痛恨，于是他写了长诗《赠白马王彪》④，"离别永无会，执手将何时？"曹植的辞别诗句，充满绝望与悲愤。现在说回曹植的路线：既然监国使者不准二王同行，而曹彪路程远，曹植只能绕一绕，等曹彪东行以后他再走。这就是为什么曹植会特意写到"经通谷"，

绕了这个大弯子。

　　这两种观点，我支持哪一种呢？

　　第一种观点，归结为文学笔法，有点太随意了，我不喜欢。

　　第二种观点，过于依赖假设——曹植原文写的是"黄初三年"，非说他写错了①，或者后人抄错了，而将"三年"强改为"四年"，以便与史料对上。这就像盖房子，地基不牢，地上的房子很危险。古人云："君子不立于危墙之下。"所以我也不想支持这种观点。

　　虽然对于曹植为什么绕弯没有完善的解释，但是，至少有一点是明确的，根据曹植自己的描述，他的确在绕弯，因此他们在"日既西倾，车殆马烦"以后才到达洛水。

2.《洛神赋》地名浅释

　　问：《洛神赋》开头提到的那几个地名——伊阙、辕辕、通谷、景山，请都讲讲吧。特别是，曾见到把"辕辕"写成"轩辕"的，也见过通谷、大谷、太谷混称的，感到困惑，可否简明地讲一下？

　　答：我们依次来说。首先，这个"伊阙"很有意思，"阙"本义指古代宫殿大门两边的楼台，例如"宫阙"。

① 有学者认为曹植是故意写错。理由是：汉献帝建安二十五年（220年）十月，曹丕称帝，改元黄初。就是说，黄初元年只过了不到三个月就已终结，不是一个完整的年。君王更替的古制，"一年不可有二君"，新君"逾年乃即位改元"，所以，曹植错记年数，说明他不赞成提前改元。按曹植认为符合古制的改元法，黄初四年该是黄初三年才对。

② 唐·李吉甫《元和郡县图志》卷五《河南道一·河南府》："仁寿四年，炀帝诏杨素营东京，大业二年，新都成，遂徙居，今洛阳宫是也。其宫北据邙山，南直伊阙之口，洛水贯都，有河汉之象，东去故城一十八里。初，炀帝尝登邙山，观伊阙，顾曰：'此非龙门邪？自古何因不建都于此？'仆射苏威对曰：'自古非不知，以俟陛下。'帝大悦，遂议都焉。"

③ 唐·李吉甫《元和郡县图志》卷五《河南道一·河南府》："轘辕山，在县东南四十六里。《左传》：'栾盈过周，王使候出诸轘辕。'注曰：'缑氏县东南有轘辕关，道路险隘，凡十二曲，将去复还，故曰轘辕。'后汉河南尹何进所置八关，此其一也。"

洛阳南面，伊水中流，两岸香山、龙门山对立，远望就像天然的门阙一样，因此自春秋战国起就称之为伊阙。后来，隋炀帝认为伊阙像风水上的龙门②，伊阙就改称龙门而流传开来。

轘辕既是山名，也是古关名、古道名。唐代《元和郡县图志》中说，轘辕关道路险隘，曲曲弯弯，将去复还，来来回回，大概折返十二次，所以称"轘辕"（意思是回环曲折的车道）。③由此可知，将"轘辕"写成"轩辕"是不对的。顺便说，轘辕关是古代洛阳向东的名关。古人从洛阳向东，不走巩县，因为那里山岭起伏，不能通过，而背伊阙、越轘辕，然后穿嵩山，到登封、密县再东行，才是正路。

通谷，也就是大谷。大谷为通谷旧称。古时候大、太通用，所以大谷也写作太谷。通谷是古代洛阳南面的重要关口。

景山在缑氏县（今河南洛阳市偃师区缑氏镇）。

3. 魏晋风度的爱情高歌

问：《洛神赋》是魏晋风度的代表作吗？

答：这个问题好厉害，我试着回答吧。

先说一下我对"风度"的个人理解。

所谓风，不能简单理解为"刮风"的"风"，或者表面上的"风貌"；风是无形的，变动不居，因此"风度"之"风"，可以理解为"内在的灵动"；所谓度，不是静止的刻度，"风度"之"度"，是一种动态平衡，是两种相反的力量保持对抗，虽然力量此消彼长，但总是张力十足。

上面说的可能有点抽象，下面我换个方式再说一次：风度，就是像风一样自由，同时又能自由得恰到好处（也就是有"度"）。比如，没有内涵的狂风，扭扭捏捏的小旋风，都不算很有风度。那么，怎样的度，才是恰到好处呢？这就要由各人去把握了，正因为有"自由度"，才会形成不同的风度，不是吗？

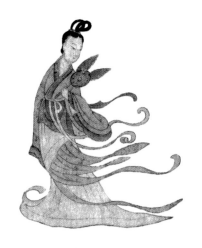

总结一下："风度"，就是由内而外的灵动和自始至终的张力，就是在自由度内所达到的最美境界。

下面说魏晋风度。

所有的简单概括，都难免一叶障目之嫌，不过，我还是从千百个组成魏晋风度的个案中选了一个，我们就

① 东晋邓粲《晋纪》："籍母将死，与人围棋如故，对者求止，籍不肯，留与决赌。既而饮酒三斗，举声一号，呕血数升，废顿久之。"

② 《世说新语·任诞·第二》："阮籍遭母丧，在晋文王坐，进酒肉。司隶何曾亦在坐，曰：'明公方以孝治天下，而阮籍以重丧，显于公坐饮酒食肉，宜流之海外，以正风教。'文王曰：'嗣宗（阮籍的字）毁顿如此，君不能共忧之，何谓？且有疾而饮酒食肉，固丧礼也。'籍饮啖不辍，神色自若。"《世说新语·任诞·第九》："阮籍当葬母，蒸一肥豚，饮酒二斗，然后临诀，直言：'穷矣！'都得一号，因吐血，废顿良久。"

③ 穷：孝子哭丧语。按当时丧礼习俗，孝子哭丧，要说"穷"，意思是穷极无奈，极度悲伤。通俗地说，相当于"完了"。

通过它来"管中窥豹"。

阮籍是"竹林七贤"之一，人们都说他很潇洒，好像什么都无所谓，都不在乎，甚至母亲就要死了，还要与人继续下棋，非要比出输赢不可。① 后来，他的母亲去世了，他竟然蒸了一头小肥猪大吃特吃，还喝了两大斗酒。② 但是，阮籍这种行为，后来的古人很多是看不懂的。有人就骂他，父母之丧，苟非禽兽，无不变动失据，像他这样不仅不悲痛，还大吃大喝，简直天地不容，古所未有！就是当时也有人看不惯他，说他不孝，应该流放到海外去。事实如何呢？事实是，阮籍内心非常悲痛，其悲痛程度之深，超出了一般人的理解，也超出了一般人的想象。阮籍去跟母亲的遗体告别，大叫一声："穷矣！"③ 吐血不止。这才是他内心实况的表现。

"阮籍别母"，我认为是理解魏晋风度的典型个案。也许有人会奇怪，又是不孝，又是大吃大喝，又是吐血，哪样是有风度的表现？是的，"阮籍别母"不符合人们对于"风度"的一般印象，不过，它的确是魏晋风度的表现。通过这一个案，我们可以知道，魏晋风度的本质或内核是什么。

魏晋风度的内核，我认为是超强的内在张力。

以阮籍来说，他实际上承受着两种丧"母"之痛，

这里的"母"，一个是他的亲生母亲，一个是他的文化之母。我们知道，两汉是独尊儒术的，但是汉朝灭亡后，传统信仰崩溃了，儒家礼教虚伪而无用，强人一手握着刀杀人，一手举着仁义骗人，这对"阮籍"们来说无异于精神屠杀。所以，当时他们行为上反讽礼教，追求个性自由，内心里又矛盾痛苦。怎么办？

魏晋时期，战争不断、尸横遍野、朝不保夕，人们自然会强烈意识到生命的短暂、人生的不可控，从而对当下更加执着。但是，执着也会造成更深的痛苦。执着之苦、信仰迷失的问题，魏晋时期的人还解决不了，所以他们的风度内在张力就特别强。这个张力到了南北朝以后，在佛教普及等因素的作用下，才渐趋缓解。

总结来说，魏晋风度本质上是由道德与自由（或说人性）这对矛盾体构成的。这就是为什么他们一方面任情任性，一方面又表现出强烈的道德光辉。

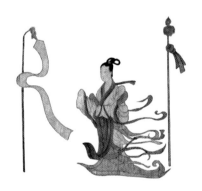

这时再来看《洛神赋》，它是魏晋风度的代表作吗？当然是。当年，我初读《洛神赋》时，觉得这不过是一个失意王子的白日梦，是以自我为中心的自恋者的呓语，是一个人因为虚伪而失恋的懊悔日记，但后来我惭愧地意识到，我当初的看法太粗浅、太草率了。《洛神赋》不仅有美学高度，而且有心理深度，它相当典型地集中

了道德与自由（或说爱情）两大主题，并使这两种主题的对抗力量始终保持动态平衡，既符合美学规范，又接通古今人性，它当然是魏晋风度的代表之一。

4. 魏晋风度的生活细语

问：《洛神赋》给人神奇虚幻的感觉，魏晋风度的深情在那时的艺术作品中表现得都是这么虚幻吗？

答：李泽厚先生说，魏晋风度的最高优秀代表，是阮籍和陶渊明。刚巧，前面的回答写到阮籍，现在我们就要说到陶渊明了。

魏晋风度到了陶渊明这里，就踏实多了。情感不是像雾中看花那样，不是像人神恋歌那样，而是落实在了具体生活细节里。比如，陶渊明的一首诗翻译成白话是这样的：在南山脚下种豆子，杂草长得茂盛，豆苗却稀疏了；早晨起来就下地锄草，晚上披星戴月扛着锄头回家。回家的小路狭长，路边都是高高的草，走路不免碰到那些草啊，傍晚的露水就沾上我的衣裳。衣裳湿了没关系的，只要我的努力没有白费就行。①

你看，是不是挺朴素的？但是这朴素、平淡并不容易做到。因为只有心里真正踏实了，并且对日常生活有很深的爱，才能写得这样自然。

① 东晋陶渊明《归园田居·其三》："种豆南山下，草盛豆苗稀。晨兴理荒秽，带月荷锄归。道狭草木长，夕露沾我衣。衣沾不足惜，但使愿无违。"

5. 再谈魏晋风度的深情

问：魏晋风度好有意思，我想起您以前讲到顾恺之的"痴绝"，他那个时代的人都是那样深情吗？可否再讲一两个表现魏晋深情的小故事？

答：我感觉你在试图了解一件作品产生的时代背景，这很好。一件作品总是与它所处的时代息息相关，了解时代背景对理解具体作品是非常必要的。

那个时代的人都"深情"吗？自然不敢说得这样绝对，不过，说那时的人很多都崇尚"深情"，形成了时代共识，这是没问题的。下面讲两个小故事。

东晋时有个叫桓伊（字子野）的人，他是将领，也是音乐家，很会吹笛子，此外，他还善于唱挽歌[1]。挽歌，即送葬的哀悼之歌。今人听到有人没事唱"挽歌"，多半会觉得不吉利。不过放到那个时代，喜欢挽歌却不难理解，挽歌很能表达晋人对生命的深情眷恋。耐人寻味的是，桓伊每次听到有人唱清歌，总是会跟着喊几声"奈何"[2]。"奈何"是什么呢？晋时风俗，父母之丧，有人来吊丧，孝子就要哭唤"奈何"。清歌是悲歌[3]，却还不至于到挽歌那么悲伤的地步。一般的清歌也能使桓伊禁不住"奈何"不已，可知其悲情之深，对不对？因此，东晋政治家、名士谢安说："子野可谓一往有深情！"

[1]《晋书》卷八十三《列传第五十三·袁瑰传》："初，羊昙善唱乐，桓伊能挽歌，及山松《行路难》继之，时人谓之'三绝'。"

[2]《世说新语·任诞·第四十二》："桓子野每闻清歌，辄唤'奈何'。谢公闻之，曰：'子野可谓一往有深情！'"

[3]《洛神赋》中的"女娲清歌"，"超长吟以永慕兮，声哀厉而弥长"，是爱情的悲歌。曹操《短歌行》："对酒当歌，人生几何？譬如朝露，去日苦多。慨当以慷，忧思难忘。"是人生的悲歌。歌以悲情，也是一种魏晋风度。

此渔夫与对页右上角吹笛人出自元代·杨维桢《铁笛图》

台北故宫博物院藏

④《世说新语·任诞·第四十九》："王子猷出都，尚在渚下。旧闻桓子野善吹笛，而不相识。遇桓于岸上过，王在船中，客有识之者，云是桓子野，王便令人与相闻，云：'闻君善吹笛，试为我一奏。'桓时已贵显，素闻王名，即便回下车，踞胡床，为作'三调'。弄毕，便上车去。客主不交一言。"出都：到京都去。渚：清溪渚。东晋时建康东南清溪上的码头，是都城漕运要道。

⑤ "胡床"是一种交腿折叠椅（折叠马扎），东汉灵帝时传入中国，魏晋渐盛，隋唐在民间普及。魏晋南北朝时期，胡床往往用在战地、猎场以及楼上、船中、屋外。"踞胡床"的"踞"是踞坐，就是臀部坐于床面、两脚垂于床下。古代规范坐姿曾为"跪"或"踞"，跪为"首至于手"的拜姿，踞未及于拜，二者本义有别，但多作同义使用。蹲踞与箕踞，是不敬的坐姿，至东汉仍以踞坐为非礼。文中写桓伊"踞胡床"的细节是在刻画他不拘礼俗的个性。

另一个小故事④也跟桓伊有关。说的是王羲之的儿子王徽之，有一天，他停船在岸边。正好桓伊坐车从岸上路过。王徽之听说过桓伊，两人却不曾见过面，但同船的客人有认得桓伊的，告诉王徽之刚刚经过的那人就是桓伊。王徽之听了，叫人给桓伊带话，说："我听说您善于吹笛子，请为我奏一曲吧。"那时，桓伊已经身居高位，可是，听说是王徽之要他吹笛子，当时他就下了车，来到岸边，随便坐在胡床上……这时，关键词来了，《世说新语》中的原话是，"踞胡床⑤，为作'三调'。"这"三调"是什么呢？有人解释为"三支曲子"。实际上，此"三调"应即"清商三调"。清商三调是中原旧曲，其调凄清悲凉，故称清商。桓伊喜欢唱挽歌，吹清商，前者是对生命的同情，后者是对故土的乡愁，用《洛神赋》里的话来说，真的是"顾望怀愁"。桓伊用"清商三调"表达了他深挚的情感，和王徽之用笛声完成了深度沟通，接下来，二人是否要见个面，寒暄几句呢？并没有。自始至终，二人没有交谈过一句话。

桓伊吹完一曲就上车走了，和王徽之连招呼都不打。不打招呼，是因为不必打。情之已至，何必曰利？深情而潇洒，这才是最完美的魏晋风度。可以说，《洛神赋》和《洛神赋图》诞生于深情时代，一点都不奇怪。

6. 再谈"潜渊"的秘密

问："指潜渊而为期"中的"潜渊"到底是什么地方？

答："潜渊"到底是什么地方，这个问题很有意思。在第二章我们看"大戏"时，我曾指出"潜渊"的一种可能性，但没有十分说透，下面我就直白地说一说个人猜想。

"潜渊"的通常解释是：神的居所。你有没有想过，为何会这样解释呢？因为洛神是神，所以洛神的潜渊就是神的居所。其实，这个逻辑是有漏洞的。

请回想一下，"洛神是神"是谁最先说出来的？一个御者。他说："臣闻河洛之神，名曰宓妃……"奇怪吧？主角的身份，竟然是从一个面目模糊、身份低微的御者嘴中说出的。细究起来，这个御者颇有点神秘，甚至可疑。或者说，这个御者就是一个"不可靠的叙述者"。因此，曹植看见的那个女子到底是不是洛神，其实是不确定的。也就是说，曹植所看见的"洛神"，不一定是御者这种普通人所知道的"洛神"。因为御者看不见曹植所看见的，他怎么知道曹植所见就一定是"洛神"呢？准确地说，应该是"也许是"洛神。但是曹植似乎就相信了御者的话。我认为有一种可能性，就是曹植想要借御者之口，给梦寐以求的爱人披上"洛神"的外衣，以便他能开始自由地抒发感情。由此来看，曹植的叙事策略非常巧妙，当然，从

另一方面来说也是用心良苦。

如果说曹植所见的"洛神"不一定是洛神，那么，"潜渊"就不一定解释为神的居所。实际上，种种迹象表明，"潜渊"更像是亡灵的居所，正是因此，当所谓"洛神""指潜渊而为期"时，才吓得曹植"申礼防以自持"。显然，曹植是把潜渊当死期的，如果是升天成仙就没那么可怕，对不对？另外，"哀一逝而异乡""虽潜处于太阴"等句也可佐证潜渊不是什么仙家乐土。

总之，我认为"洛神"其实就是亡灵，原型是曹植在现实中爱而不得的人，在命运上她又类似于屈原《九歌》中总是失恋的山鬼。她可怜地幽居死亡的深渊，因此在告别曹植时才悲痛万分。从"鸣玉鸾以偕逝"到"哀一逝而异乡"，读者应该感到困惑，因为中间转折突然，有可能是作者省略或隐藏了什么。在梦中我们常有这样的体验，就是你能感觉到，却看不清，但在某一刻，即使你仍然看不清，却会忽然意识到那个人是谁。曹植未必一开始就知道"洛神"是谁，他也相信了御者（或者说御者是曹植的另一个自我）的话，但他后来终于意识到，为何洛神似曾相识，是因为他们本来就相识，他爱她，却不能爱她，直到她死他都不能爱，而只能托名于神。《洛神赋》就是这样的一个巨大爱情悲剧，在一千八百年以前，就已经写尽了爱情的悲凉。

7. 洛神有多美

问：读《洛神赋》时觉得洛神很美，看《洛神赋图》觉得洛神并没那么美，这正常吗？

答：当然正常了！读与看的审美体验本来就有很大不同。曹植描写洛神的容貌，尽管已经算细致了，却还远不能达到"确定"洛神容貌的地步。"确定"是何意？比如，"云髻峨峨"，发髻多么高才算高，才算"峨峨"？比如，"修眉连娟"，眉有多么长才算"修眉"？修眉弯曲到什么程度才算"连娟"？在文本中，这些都是不确定的。文本只是给了读者提示（是长眉，不是短眉），划定了美的范畴（不是一字横眉，而是微微弯曲），剩下的都交给读者去想象。既然有想象的空间，每个人都按自己认为最美的样子去想，那么，很多人觉得画像与自己想得不一样，就是很自然的事了。画像与自己的想象不符，有人可能觉得比自己想得还美，有人可能觉得没有自己想得美。我想，你应该属于后者。对此，我觉得你也不必太遗憾。我建议，读者在看《洛神赋图》时也可以像阅读文本那样，不必局限于确定的画像，而是仍然可以加入你的想象，以强大想象力改造确定的画像，那么，你心中就仍然可以拥有最美的洛神。请记住，无论外界画像怎样确定，审美之心始终自由自在，主动而不被动，这才叫真正的"读画"。

最后，前面我说审美观确定，当然不是说审美观永恒不变。实际上，审美观念是随时而变、因人而异的。请看右页图，她们都是宫廷女性，一个是唐代的，一个是清代的，各自代表着当时皇家主流审美观。可是，她们是多么不同啊！

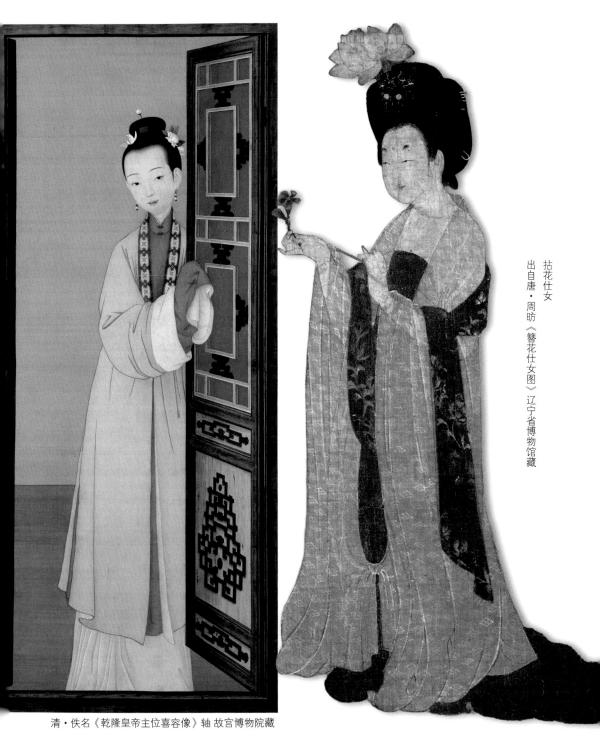

拈花仕女
出自唐·周昉《簪花仕女图》辽宁省博物馆藏

清·佚名《乾隆皇帝主位喜容像》轴 故宫博物院藏

8. 中国画线条的抒情性

问：都说顾恺之线条画得特别好，线条而已，能有什么好呢？请田老师讲一讲吧。

答：顾恺之画的一大特点，就是线条画得特别好，这是自古就有的评价。例如唐代张彦远说顾恺之的笔迹时用了这样四个词语：紧劲联绵，循环超忽，调格逸易，风趋电疾。看了这几个词，几乎能想象到顾恺之绘画时的样子，就跟他会武功似的，是不是？顾恺之善于用"紧劲联绵""风趋电疾"的古朴线条描绘人物、处理动态、勾勒衣纹，要细致就细致，要大方就大方，要流畅就流畅，后人因而还将其绘画线条称为"高古游丝描"。

现存传为顾恺之所作的长卷，除了《洛神赋图》，还有《女史箴图》《列女仁智图》。有论者指出，这三幅画卷程度不同地体现了顾恺之线条的特色。首先，论者认为《女史箴图》最符合张彦远的评论。其笔墨虽然"简淡"，但线条稳定而匀细，塑造不同女性形象，或表现意志坚定，或表现端庄秀美，或表现雍容华贵，都鲜明生动，充满艺术魅力。其次，《洛神赋图》中的线条水平不及《女史箴图》，论者认为是与临摹者的技艺水平有关，尽管如此，论者仍然称赞洛神乘坐云车离场那段，画面华美盛大，舒展自然，跟顾恺之那循环超忽、明快

洛神（辽宁本）
前人形容顾恺之行笔如"春云浮空，流水行地"，借宋人摹本，仍能窥其美妙风神。

舒畅的线条有关。《列女仁智图》的线条与前面两者相比，论者认为稍微逊色些，但承认其具有古朴浓郁的气息。对于前述论者的评论，要分两方面来看：一方面，其对线条艺术性的点评值得参考；另一方面，这三幅画线条的艺术成就或不足，不可贸然归功于或归咎于顾恺之，因为三幅画的实际作者可能另有其人。

线条能有什么好呢？我的理解是，绘画的线条犹如语言的节奏。语言的节奏能够传情，绘画的线条当然也可以。《中国画法研究》（吕凤子著）中也讲到过绘画线条的抒情性，下面摘录给你："凡属表示愉快感情的线条……总是一往流利，不作顿挫，转折也是不露圭角的。凡属表示不愉快感情的线条就一往停顿，呈现一种艰涩状态，停顿过甚的就显示焦灼和忧郁感。"其实，线条能抒情这个道理不难懂。我们平时写字，高兴就写得轻快，生气了，就用力地去写，甚至把纸都戳破了。从你的笔迹、用笔的力度，就可以看出你的心情，是不是？

我国古代绘画理论家早就很重视线条的作用。南朝齐梁时期的谢赫提出过"六法"绘画理论，后世称为"谢赫六法"，分别是：气韵生动（内心活动），骨法用笔（线条表现），应物象形（再现对象），随类赋彩（色彩还原），经营位置（空间构图），传移模写（模拟仿制）。"谢赫六法"被捧得很高，有点神秘化，其实，看括号里的简单注解，就会发现并不难理解。其中，"骨法用笔"，就是强调线条的作用。

不光书法家，古代画家也把线条运用、发挥到极致，创造了高超的线条艺术，今后我们看古画时可以多留意体会线条之美。

9.《洛神赋》的书法小史

问：对于《洛神赋》这个千古名篇，有顾恺之这样的大画家画它，那么，历史上有没有书法家写过它？

答：有没有？不仅有，而且很多！

最早写《洛神赋》的著名书法家，可能是钟会。钟会生于黄初六年，比曹植小三十来岁。和曹植一样，钟会小时候也异常聪慧。《世说新语》里说[1]，钟会小时候和哥哥钟毓去觐见魏文帝，钟毓紧张得出了汗，魏文帝问他为何出汗，他说因为紧张所以出了汗。魏文帝转而问钟会怎么没出汗，钟会说："战战栗栗，汗不敢出。"因为敬畏魏文帝的威严，吓得汗都不敢出了，钟会的回答比他哥哥要聪明很多。钟会所书《洛神赋》，唐代还有人收藏，但后来失传了。

据说，王羲之也写过《洛神赋》。王羲之是东晋大书法家，他所书《兰亭序》被称为"天下第一行书"。王羲之写过《洛神赋》，是南朝齐梁时的名人、书法家陶弘景说的，有一定的可信度。可惜的是，王羲之的《洛神赋》书法作品没有流传下来。

王羲之的第七子王献之也写过《洛神赋》。王献之，我们以前讲过他，就是那个屋子起火也不着急的人，他书精诸体，自成一家，对后世影响深远，与其父王羲之

[1]《世说新语·言语第二》："钟毓、钟会少有令誉。年十三，魏文帝闻之，语其父钟繇曰：'可令二子来。'于是敕见。毓面有汗，帝曰：'卿面何以汗？'毓对曰：'战战惶惶，汗出如浆。'复问会：'卿何以不汗？'对曰：'战战栗栗，汗不敢出。'"

② 《松雪斋集》卷十《洛神赋跋二则》："晋王献之所书《洛神赋》十三行，二百五十字，人间止有此本，是晋时麻笺，字画神逸，墨彩飞动。绍兴间，思陵极力搜访，仅获九行一百七十六字，所以米友仁跋作九行，定为真迹。宋末贾似道执国柄，不知何许复得四行七十四字。欲续于后，则与九行之跋自相乖忤，故以绍兴所得九行装于前，仍依绍兴，以小玺款之，却以续得四行装于后，以'悦生'胡卢印及长字印款之耳。孟頫数年前窃禄翰苑，因在都下见此神物，托集贤大学士陈公颢委曲购之，既而孟頫告归。延祐庚申，忽有僧闯门，持陈公书并此卷，数千里见遗，云陈公意甚勤勤也。陈公诚磊落笃实之士，不失信于一言，岂易得也！因及之。至治辛酉既装池，适老疾不能跋。壬戌闰五月十八日，雨后稍凉，力疾书于松雪斋。又有一本，是《宣和书谱》中所收，七玺宛然，是唐人硬黄纸所书，纸略高一分半，亦同十三行，二百五十字，笔画沉着，大乏韵胜。余屡尝细视，当是唐人所临。后却有柳公权跋两行，三十二字，云：'子敬好写《洛神赋》，人间合有数本，此其一焉。宝历元年正月廿四日，起居郎柳公权记。'所以吾不敢以为真迹者，盖晋、唐纸异，亦不可不知也。"

并称"二王"。幸运的是，王献之写的《洛神赋》流传下来了，虽然只是残本，并且是石刻。元代著名书法家赵孟頫说 ②，他见过王献之写的《洛神赋》，而且见过两种：一种是晋麻笺（jiān）本，一种是唐硬黄纸本。他认为晋麻笺本是真迹，唐硬黄纸本是临本。值得一提的是，赵孟頫曾拜托集贤大学士陈颢帮他购买晋麻笺本，数年后，陈颢真的帮他买到，并委托一位僧人，跋涉数千里，送到他家里。古人的诚信，真是令人感动。

王献之《洛神赋》墨迹在唐代就已不全了，其残本靖康之变后散失，后来，宋高宗极力搜访，找回九行一百七十六字，南宋末年丞相贾似道又得到四行七十四字，与宋高宗所得那九行字拼合，恢复成十三行，共二百五十个字。据说，宋徽宗时曾将残本刻为玉版，明代万历年间，在贾似道半闲堂遗址（今杭州西湖葛岭）出土碧玉版（今称"玉版十三行"），此玉版现藏于首都博物馆。至于墨迹，在赵孟頫收藏后就不见踪迹了。

《洛神赋》在赵孟頫一生的书法创作中占有重要地位，光是可靠的传世《洛神赋》墨迹就有五件。其中，前四件都是行书，最后一件是小楷，为其晚年所书。书写的时间是延祐六年（1319）八月五日，赵孟頫时年65岁。有专家分析，赵孟頫的小楷《洛神赋》，很可能临

学自王献之的《洛神赋十三行》。

　　除了以上提到的四人，书写过《洛神赋》的还有唐代的柳公权，宋代的宋高宗赵构，明代的文徵明、祝允明，清代的姜宸英、何绍基等。

　　总之，自《洛神赋》问世以后，世世代代，不断有人书写它，既为后人留下了宝贵的书法作品，也是《洛神赋》得以流传并成为经典的一个重要因素。

　　请看，右页就是首都博物馆藏王献之的《洛神赋十三行（碧玉版）》局部，右侧是故宫博物院藏赵孟𫖯的小楷《洛神赋》局部。下方那个小人儿，是赵孟𫖯的自画像。在书写《洛神赋》的诸位书法家中，赵孟𫖯是相当勤奋的，据他自己说，他临王献之《洛神赋》有数百本之多，因此是值得在本回答末尾附上他的小像的。

元·赵孟𫖯《自画像》页（局部）故宫博物院藏

元·赵孟𫖯小楷《洛神赋》册（局部）故宫博物院藏

10. 神秘的"顾恺之"们

问：前面您说现存传为顾恺之所作的长卷除了《洛神赋图》，还有《女史箴图》《列女仁智图》，但又说这三幅画的实际作者不是顾恺之，可能另有其人，这是怎么回事？

答：传为顾恺之所作《洛神赋图》《女史箴图》《列女仁智图》[①]这三件作品都非常重要，重要到只要讲中国美术史就无法绕过它们，但是，这三件作品不一定真是顾恺之画的。下面我依次把情况说一说。

《洛神赋图》，本书第一章开篇就说了，有学者怀疑它的作者不是顾恺之，而是另有其人。原作的实际绘画时间可能是南北朝时期（进一步来说是南朝齐、梁时期），而不是顾恺之所处的东晋。

《女史箴》是西晋文学家张华所写，内容是关于女子的德行操守，以教化训诫为目的。画家依据文本作画，创作了《女史箴图》，这一点和《洛神赋图》依据《洛神赋》创作一样。一般认为，《女史箴图》现存的只是摹本，最早的摹本是唐代的，现藏于大英博物馆；还有宋人的摹本，藏于故宫博物院。学者杨新先生认为，所谓《女史箴图》唐摹本，其实不是摹本，而是原作，是北魏孝文帝当政时期（471—499）的宫廷画作。如果真

① 《女史箴图》《列女仁智图》原图高清电子版，读者可用手机扫描下方二维码，关注作者微信公众号获取下载链接。

图一

图二

是这样，那比所谓"唐摹本"还要古老、还要珍贵得多！

和《洛神赋图》《女史箴图》一样，《列女仁智图》也是依据文本创作图画。汉成帝（前51—前7）沉湎酒色，宠信赵飞燕姐妹，朝政大权落于外戚之手，危及刘氏政权。西汉宗室大臣刘向针对这一情况，采摘诗书中的贤妃、贞妇、宠姬等资料，编成《列女传》一书呈给汉成帝，希望他从中吸取经验，以维护刘氏政权。可以说，《列女传》是中国最早专门阐述妇女生活准则的教科书。全书按当时妇女的道德准则和给国家带来的影响，分为母仪、贤明、仁智、贞顺、节义、辩通、孽嬖（bì）七卷，"仁智卷"是其中之一。

左页图一：手持弩机的武士
出自故宫博物院藏《女史箴图》
宋摹本

本页图二：仕女
本页图三：儿童
出自大英博物馆藏《女史箴图》
唐摹本

图三

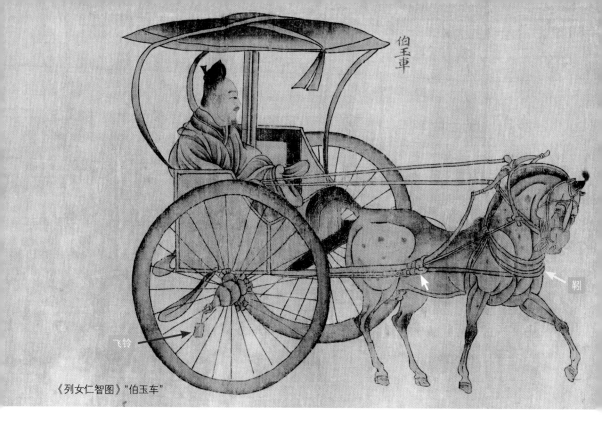

伯玉車

飞铃

《列女仁智图》"伯玉车"

　　原本"仁智卷"共有 15 个列女故事，现存《列女仁智图》已是残本，只有 7 个故事①保存完整，3 个故事②只存一半，5 个故事③全部丢失。而且，别以为这个残本是原作，不是的，它是南宋摹本。

　　虽然是南宋摹本，读者也不必太遗憾，因为：第一，此摹本对复制细节的态度是认真的，虽然当时原作模糊漫漶的部分难以准确复制，但清晰的部分都能忠实地摹画下来，保留了古本原作的面貌；第二，原作的创作时间，应该是东汉，甚至是西汉末年，比东晋早得多！

　　下面我们来看《列女仁智图》中的几个细节。

　　请看本页上图，车上的人是蘧（qú）伯玉。蘧伯玉是春秋时期卫国贤臣、孔子的朋友。有一天夜里，卫灵

① 7 个保存完整的故事为：楚武邓曼、许穆夫人、曹僖氏妻、孙叔敖母、晋伯宗妻、灵公夫人、晋羊叔姬。

② 3 个残存一半的故事为：齐灵仲子、晋范氏母、鲁漆室女。

③ 5 个全部丢失的故事为：密康公母、鲁臧孙母、鲁公乘姒、魏曲沃负、赵将括母。

下车步行的蘧伯玉

《列女仁智图》「卫灵夫人」

④《列女传》卷三《卫灵夫人》:"卫灵公之夫人也。灵公与夫人夜坐,闻车声辚(lín)辚,至阙而止,过阙复有声。公问夫人曰:'知此谓谁?'夫人曰:'此必蘧伯玉也。'公曰:'何以知之?'夫人曰:'妾闻礼,下公门,式(轼)路马,所以广敬也。夫忠臣与孝子,不为昭昭信节,不为冥冥堕(huī)行。蘧伯玉,卫之贤大夫也,仁而有智,敬于事上,此其人必不以暗昧废礼,是以知之。'公使视之,果伯玉也。公反之,以戏夫人曰:'非也。'夫人酌觞再拜贺公。公曰:'子何以贺寡人?'夫人曰:'始妾独以卫为有蘧伯玉尔,今卫复有与之齐者,是君有二贤臣也。国多贤臣,国之福也。妾是以贺。'公惊曰:'善哉!'遂语夫人其实焉。君子谓卫夫人明于知人道。夫可欺而不可罔者,其明智乎!《诗》云:'我闻其声,不见其人。'此之谓也。颂曰:卫灵夜坐,夫人与存,有车辚辚,中止阙门,夫人知之,必伯玉焉,维知识贤,问之信然。"

⑤靷:引车前进的皮带,一端套在车上,一端套在牲口胸前。

公和夫人在宫里坐着,听到有辚辚的车行声传来,到宫门时,车行声停了,过了宫门才又响起来。卫灵公问夫人:"知道是谁经过吗?"夫人说:"一定是蘧伯玉。""何以知之?"夫人道:"蘧伯玉是我们卫国的贤大夫,他不会因为黑夜无人看见而废弃礼节,刚才一定是依礼下车步行过宫门。"卫灵公派人去看,刚才经过宫门时轻轻走过的人果然是蘧伯玉。④

图中,蘧伯玉勒住缰绳,马头低下,表示停车。

蘧伯玉驾驶的马车,名叫"轺(yáo)车"。在汉画像石、砖和墓室壁画里,轺车是最常见的车式。这辆轺车的细部细得惊人,例如,我们可以清楚地看到,靷(yǐn)⑤是从车箱起,绑在曲辕转折处(白色箭头所指),套于马的前胸;车轭(è)在马颈,位置比较高,缰绳通过车轭到伯玉手中。此外,车轴一端拴着飞铃,马的前额鬃毛束起如小辫,杨新先生认为,这种种细节说明,原作者一定亲眼见过汉代轺车,否则很难画得如此真切。

透露原作创作时间的细节当然不只在轺车这里才有,还有一种细节我觉得很有意思。请翻到下一页看图。

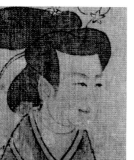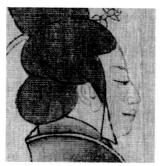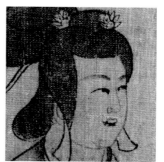

《列女仁智图》中的女子头像

请看上面 4 个女子的头像，她们有什么共同点？

她们的眉毛是红色的，对不对？

据说①，赵飞燕的妹妹赵合德比姐姐更受汉成帝宠爱，她自创画眉法：眉毛修得薄薄的，然后再淡涂红色，名之为"慵来妆"。这种眉妆，就是所谓慵妆媚态，能让女子显得慵懒娇媚，很可能如后来的宫人学甄妃灵蛇髻那样引发过当时妇女效仿。南宋摹本忠实地保留了原画中女子朱眉的原始特征，透露了原画创作的时代信息。

再看右侧和右页左侧这两位，他们是春秋时期曹国大夫僖（xī）负羁夫妇。晋文公重耳逃亡至曹国时，曹国的国君慢待重耳，僖负羁的妻子却主张善待重耳，她对僖负羁说："我看晋公子的三个随从都不是一般人，将来他们必成大事。您要对他们好才是。"于是僖负羁赠给重耳"壶餐"（相当于盒饭、便餐），外加了一块玉璧。后来，重耳伐曹，僖负羁幸免于难。

除了《列女仁智图》残卷，还有宋刻本《古列女传》

①《赵飞燕外传》："合德新沐，膏九回沉水香。为卷发，号'新髻'；为薄眉，号'远山'；黛施小朱，号'慵来妆'。"其中，"黛"是女子眉毛的代称。

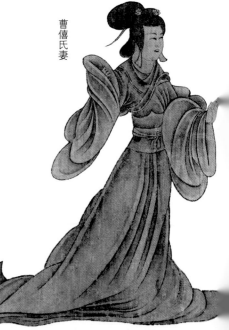

曹僖氏妻

宋刻本《古列女传》"曹僖氏妻"

传世，后者插图也号称是顾恺之画，但其中人物衣冠已经全部"宋代化"（见本页上图），尽管如此，对比二者构图仍然不难看出它们源自共同母本。只不过，刻本更加侧重宣传教化，因此在摹刻原作时做了较多当代化的改造，而《列女仁智图》则保留了更多汉代古意。

"《洛神赋图》等三幅名作，全都不大可能是顾恺之创作的。"这种看法，有点像自我否定之"空"，以前所说的"顾恺之如何如何"似乎白说了。其实不然。实际上，"顾恺之"不只是一个历史人物，也是一个中国文化符号，时人说他"三绝"，后人把描绘女性的古画归到他的名下，无不是对"顾恺之"的文化塑造。本书沿用传统说法，借"顾恺之"之名，何尝不是如此？一方面，我们要努力让古画各归其位，另一方面，我们也需要借"顾恺之"痴绝的盛名来表达对艺术、对爱情的完美追求。可以这么说，"顾恺之"使无名者有名，让后人可以借他之名向古代艺术家致敬，时过境迁，观念会改变，名实会错位，而真情与美坚贞不渝、永不磨灭。

隋·展子虔《游春图》 故宫博物院藏

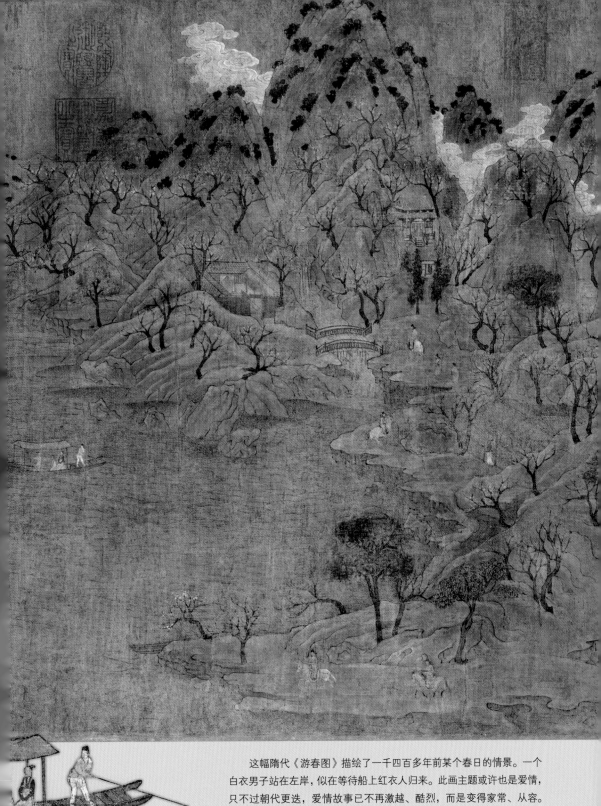

　　这幅隋代《游春图》描绘了一千四百多年前某个春日的情景。一个白衣男子站在左岸，似在等待船上红衣人归来。此画主题或许也是爱情，只不过朝代更迭，爱情故事已不再激越、酷烈，而是变得家常、从容。就此角度来说，《洛神赋图》与《游春图》可算绝配。本书借此图祝愿读者爱情美满、生活幸福。

图书在版编目（CIP）数据

洛神赋图：曹植的爱情 / 田玉彬著 . — 郑州：河南美术出版社，2022.8（2022.8 重印）

（读懂中国画）

ISBN 978-7-5401-5890-3

Ⅰ . ①洛… Ⅱ . ①田… Ⅲ . ①中国画—人物画—绘画评论—中国—东晋时代 Ⅳ . ① J212.052

中国版本图书馆 CIP 数据核字 (2022) 第 107130 号

出 版 人 － 李 勇
策 划 － 康 华
责 任 编 辑 － 孟繁益
　　　　　　　 李一鑫
责 任 校 对 － 管明锐
封 面 设 计 － 田玉彬
版 式 设 计 － 田玉彬

河南美术出版社
微信公众号

读懂中国画

洛神赋图：曹植的爱情

田玉彬 著

出版发行：河南美术出版社
地　　址：郑州市郑东新区祥盛街 27 号
电　　话：（0371）65788198
邮政编码：450016
印　　刷：河南博雅彩印有限公司
开　　本：710mm×970mm　1/16
印　　张：12
字　　数：158 千字
版　　次：2022 年 8 月第 1 版
印　　次：2022 年 8 月第 2 次印刷
书　　号：ISBN 978-7-5401-5890-3
定　　价：88.00 元